내 생애 마지막 그림

내 생애 마지막 그림

화가들이 남긴 최후의 걸작으로 읽는 명화 인문학

나카노 교코 지음

이지수 옮김

오브제

시작하며

서양회화사는 대부분 중세를 시작으로 르네상스, 마니에리스모, 바로크를 이야기한 뒤 인상파를 거쳐 현대의 혼란한 상황으로 이어지는 흐름으로 설명하는 경우가 많습니다. 이런 방법은 미술이 어떻게 변해왔는지 살펴보는 데는 알맞지만 사실은 중간에 살짝 싫증이 나기도 합니다.

이런 구분법의 경우 동시대의 취향이 엄연히 존재하므로 각 장에서 다루는 화가는 달라도 모두 같은 경향의 작품만 열거하기 때문입니다. 또 미술을 전공하지 않은 이상 자세한 전문 용어 따위는 몰라도 된다고 생각하는 이도 적지 않겠지요. 그래서 이 책에서는 지금까지와는 다른 방식으로 그림을 분류했습니다.

어떻게 분류했냐고요? 바로 '화가가 무엇을 그려왔는지, 삶의 마지막 순간에는 무엇을 그렸는지'로 나누었습니다. 어떻게 보면 이는 '화가가 왜 그것을 그릴 수밖에 없었나'라는 질문과 일맥상통합니다.

근대 이전의 화가는 자기가 좋아하는 대상을 자유롭게 그릴 수 없었습니다. 주문을 받아 그리는 경우가 대부분이었던 탓에, 이를테면 고객의 체형에 맞춘 오더메이드order made 제작이 이루어졌습니다. 화가가 허리를 날씬하게 조인 드레스를 그리고 싶어도 주문한 사람의 허리가 불룩하면 어쩔 수 없었습니다. 그런 부분을 어느 선까지 타협하는가, 프로의 자부심을 만족시키면서 결과적으로 어떻게 일류 작품으로 만들어내는가

하는 점에서 화가의 솜씨를 엿볼 수 있습니다. 현대인들은 예술가의 이미지를 낭만적으로 그리고 있어서 모든 인생을 창작에 바친 구도자야말로 참된 예술가라고 여기기 쉽습니다. 그러나 아무리 예술가라 하더라도 생계를 꾸려나가야 했기에 당연히 작품을 구매할 사람을 항상 의식해야 했습니다. 예술가의 노동은 상상 이상으로 세속적이며 새롭고, 또 지극히 인간적이었습니다.

의뢰인은 나라와 시대별로 다양했습니다. 서양회화는 기독교와 함께 발전했다고도 할 수 있을 만큼 초기 명화의 주제는 대부분 성서였으며 교회가 큰 후원자였습니다. 이후 왕권이 교회보다 강해지면서 왕후 귀족들은 자신들이 지내는 성을 장식할 화려한 신화화神話畵나 자신들의 권위를 높이기 위한 초상화를 요구했습니다. 뒤이어 부르주아계급이 새롭게 등장하면서 현세적이며 일상적인 회화가 주류를 이루게 되었지요.

화가는 그런 시대의 요청에 얽매이면서도 강렬한 개성과 매력을 작품에 쏟아부었습니다. 그러므로 문화와 역사가 전혀 다른 아득히 먼 후세의 다른 나라 사람들에게조차 감동이 전해지는 것입니다. 생각해보세요. 수세기 전에 멍청한 왕의 명령으로 그린 한 장의 그림, 가신인 화가가 직업적으로 의뢰받은 그 그림을 보기 위해 세계 각지에서 수많은 사람이 미술관으로 몰려들고 있는 것을. 그림에는 그 정도로 굉장한 힘이 있습니다.

이 책은 총 3부, 곧 신(기독교, 그리스 로마 신화)에 몰두한 화가들, 왕과 고용관계를 맺은 궁정화가들, 새로운 세계를 이끄는 시민계급에 바짝 다가간 화가들로 나누었습니다. 다시 말해 '화가와 신', '화가와 왕', '화가

와 민중'입니다. 15세기에서 19세기를 살아간 그들이 각각 어떤 문제에 부딪혔고 어떤 노력 끝에 걸작을 탄생시켰는지, 나아가 생의 마지막 작품으로 무엇을 남겼는지까지 살펴보고자 합니다.

마지막 작품이 최고의 걸작이 되는 경우는 많지 않지만 성공한 예술가가 인생 말기에 이르러 어떤 심경의 변화를 겪는지 관찰하는 일은 참으로 흥미롭습니다. 절정기의 작품과 비교하면 더욱 그렇지요. 마지막까지 혁신적인 시도를 기어이 이루어낸 그림, 젊은 날의 모방일 뿐인 영혼 없는 그림, 스타일이나 기량이 조금도 흔들림 없는 그림, 명경지수의 경지를 떠오르게 하는 그림……. 그림이란 화가의 삶의 방식 그 자체라고 해도 지나친 말이 아닐 것입니다.

차례

화가와 신 — 종교 · 신화를 그리다

회화의 지위

소설을 순문학과 대중문학으로 나누거나 음악을 클래식과 대중음악으로 구분하는 등 인간은 예술에까지 지위를 부여하고 싶어한다. 물론 미술도 예외일 수 없다.

예전에는 회화의 지위를 주제에 따라 분류했다. 17세기에서 19세기까지 아카데미(교육적 역할을 담당한 왕립·공립 예술 전문 조직)가 정한 등급에 따르면 최고 등급은 신화화와 종교화를 포함한 '역사화'이며 '초상화', '풍속화', '정물화', '풍경화'가 차례로 그 뒤를 이었다. 아카데미의 회원이 되어 자기 작품의 가치를 높이고 싶어하는 화가는 어떻게 평가되느냐에 따라, 다시 말해 역사화가로 평가되는지 풍경화가로 평가되는지에 따라 이후의 출세와 수입에 큰 차이가 생긴다. 그래서 엘리자베스 루이즈 비제 르브룅처럼 자신 있는 분야(그녀의 경우 초상화)가 아닌 역사화로 심사를 받아 아카데미에 들어가는 경우도 꽤 많았다.

역사화가 가장 높은 지위를 얻은 이유는 해당 주제에 대한 지식과 이해, 효과적인 채색, 다수의 인물 배치와 딱 들어맞는 움직임을 동반한 화면 구성 등 폭넓은 교양과 기량이 필요하다고 여겨졌기 때문이다. 반대로 말하면 등급이 낮은 주제에는 그런 요소가 필요하지 않다는 단정이기도 했다. 또한 구성력을 운운하는 것치고는 의뢰인이 화폭의 인물 수를

지정하는 경우도 자주 있었다(등장인물 수에 따라 그림 가격이 달라졌기 때문이다). 인간중심주의인 서양 사상 때문에 풍경화도 상당히 늦게 탄생했다. 즉 회화의 지위 구분은 여러 가지 면에서 모순을 안고 있었던 것이다. 따라서 시대가 흘러 구매자층이 넓어지고 화가도 장르를 구분할 수 없는 작품(추상화 등)을 생산함으로써 주제에 따른 지위 구분은 설득력을 잃어갔다.

그러나 회화가 왕후 귀족과 성직자, 또는 일부 부유층의 전유물이었던 시대에는 역사화를 의뢰받는 화가들이 최고의 엘리트였다. 그들은 대개 장인으로 공방을 운영했으며 조수나 제자를 고용하고 교육하는 경영자이자 교사였다. 기본적으로 역사화는 대작이었기 때문에 전체를 혼자 그리기보다는 오늘날의 인기 만화가처럼 배경, 조연, 옷 등은 제자에게 맡기는 분업 시스템을 통해 완성했다.

2,000점에서 2,500점에 달하는 유화를 제작했다는 루벤스 공방을 예로 들어보자. 장인인 루벤스가 의뢰인과 상담하고 구상해 밑그림을 그린 뒤 의뢰인에게 허락을 받으면 드디어 작업에 들어간다. 공동제작자들이나 조수들이 각각의 전문 분야(인물, 동물, 식물, 건축물 등)를 나누어 맡아 일정 부분 완성해놓으면 마지막 단계에서 다시 루벤스가 붓을 들어 마무리한다. 그는 자신이 실제로 그린 부분의 비율에 따라 작품 가격을 조정하기도 했으며 (양심적 판매일까?) 의뢰인도 이를 이해하고 그림을 샀다.

만약 루벤스가 현대에 살았다면 어떤 그림을 그렸을까? 어쩌면 그는 화가가 아니라 할리우드 영화감독이 되어 히트작을 연달아 내놓았을지도 모른다.

이야기의 보고, 신화화

신화화의 가장 오래된 예는 기원전 7세기부터 시작된 고대 그리스 미술이다. 캔버스가 아니라 항아리, 술잔 등의 공예품에 그려 기술적 제약이 많았는데도 자연스러운 선으로 신들의 생생한 모습을 포착했다.

그다음으로 찾아온 황금기는 이탈리아 르네상스였다. 먼저 르네상스 초기에 산드로 보티첼리는 〈비너스의 탄생〉과 〈봄〉이라는 사람만 한 크기의 대형 신화화로 고대를 되살려냈다. 봄처럼 로맨틱한 이 두 작품을 시작으로 신화화는 미녀의 누드를 그리는 하나의 방편으로 자리 잡아 서양회화의 주류 장르를 형성해나갔다(이렇게까지 나체를 그리는 문화는 유럽뿐이지 않을까?). 르네상스 후기의 티치아노 베첼리오에 이르러 여신은 더욱 인간적으로 변했다. 포동포동한 피부는 마치 살아 있는 여체 같은 분위기를 자아내어 폭발적 인기를 얻었다.

바로크 시대에 들어서자 신화에 대한 지식이 널리 퍼져 르네상스 시대에는 그리지 않았던 일화도 다루게 되었고 다양해진 해석과 비유로 그림을 해석하는 즐거움도 커졌다. 수요도 한층 넓어졌다. 그러나 에스파냐의 화가들은 자유롭지 못했다. 다른 나라처럼 인체는 신의 닮은꼴이고 누드는 아름다움의 극치라는 사고방식이 받아들여지지 않아 나체는 여전히 금지되었다. 디에고 벨라스케스의 유일한 누드화 〈거울을 보는 비너스〉는 페테르 파울 루벤스의 권유로 이탈리아에 오랫동안 머물며 그린 작품인데, 누드화를 용인하지 않던 고국으로 가져갈 수 없었다. 프란시스코 고야는 남몰래 그린 〈옷 벗은 마하〉가 발각되어 하마터면 이단 심문으로 처벌받을 뻔했다.

18세기의 화려한 프랑스 궁정문화에서는 장 앙투안 바토와 프랑수아 부셰가, 뒤이어 신고전주의와 낭만주의에서는 장 오귀스트 도미니크 앵그르와 외젠 들라크루아가 신화의 횃불을 이어받았다. 이후 인상파의 피에르 오귀스트 르누아르나 입체파의 파블로 피카소도 신화를 주제로 삼았다. 이야기의 보고인 신화화는 피그말리온 신화가 뮤지컬 〈마이 페어 레이디〉로 변신했듯이 앞으로도 쭉 다양한 형태로 그려질 것이다.

종교화는 곧 기독교 회화

기독교와 함께 발전한 서양회화는 양적·질적 면에서 종교화가 차지하는 비율이 높다. 책형도磔刑圖(십자가에 매달린 예수를 그린 그림 – 옮긴이)나 성모자상을 소장하지 않은 미술관이 드물 정도다.

가장 초기의 기독교 회화는 고대 로마 제국의 박해를 받았던 3세기 무렵 카타콤catacomb(지하 묘지)에서 탄생했다. 박해자들에게 들키지 않게 신도들끼리만 통하는 상징적 기호나 우의적 인물상을 그린 것이다. 그 예로 '물고기'를 들 수 있다. 초기 기독교의 상징은 십자가가 아닌 물고기로, 이는 곧 예수를 가리켰다. 그리스어로 '물고기'인 이크티스ΙΧΘΥΣ가 '예수, 그리스도, 하나님의 아들, 구세주'의 머리글자와 같기 때문이다. 머지않아 기독교가 국교로 공인되자 그림도 지하에서 세상 밖으로 나왔다. 로마 황제의 보호를 받은 교회, 수도원, 성당 등이 각지에 세워졌으며 종교화로 내부를 장식했다. 대부분의 사람이 문자를 읽을 줄 몰랐으므로 기독교의 가르침을 널리 전하는 데는 그림이 가장 효과적이었다.

그리고 기나긴 중세가 찾아왔다. "이 세상은 눈물의 골짜기"(고통과 탄식, 시련으로 점철된 경건한 인생길을 상징한다―옮긴이)라 하며 전쟁, 페스트, 재해가 잇따라 일어나는 중세의 처참한 이미지에 기독교까지 가세했다. 이제 영주보다 강대한 권력을 지닌 교회가 사람들의 생활 전반을 지배했기 때문에 가능한 일이었다. 태평한 신화화는 자취를 감추었고 오직 교화를 위한 종교화(문자 보급률은 여전히 낮았다)만이 위세를 떨쳤다. 종교화에서 예수와 사도들은 엄한 표정을 지었고 마리아는 슬픔에 찬 표정으로 눈을 내리깔고 있었다.

세상 모든 일에 마지막이 있듯이 중세도 드디어 끝이 보였다. 그러자 중요한 것은 영혼이다, 육체는 천하다, 현세의 고통을 견뎌낸 자만이 천국에 갈 수 있다는 '어두운' 가르침에 맞서는 사람들이 나타났다. 아니다, 육체도 신이 창조한 것이다, 이 세상도 고통스러운 것만은 아니다, 세상은 즐겁고 밝다는 식으로 어둠에서 빛으로 가치를 전환하고 싶어한 것이다. 이것이 바로 15세기 전후 이탈리아에서 일어난 르네상스라는 인간해방운동이다. 현대인들이 말하는 서양회화의 명작은 대부분 이 시대 이후의 작품을 가리킨다.

종교화가 전환점을 맞이한 시기도 이때였다. 신의 닮은꼴인 인체는 이상적인 모습으로 그려졌고 초연했던 성자들에게도 인간적인 감정이 드러나기 시작했다. 예전에는 십자가에서 마치 '신이니까 아프지 않다'는 듯이 태연해 보였던 예수는 고통스러운 표정을 짓기 시작했고 성모 마리아는 우리의 마음속에 있는 자애로운 어머니 그 자체가 되었다. 막달라 마리아는 회개한 아름다운 전직 매춘부로서 누드로도 등장했다.

이탈리아의 르네상스는 세 거장 레오나르도 다빈치, 부오나로티 미켈란젤로, 라파엘로 산치오뿐 아니라 베네치아파의 거장 티치아노와 틴토레토, 나아가 필리포 리피, 루이니, 코레조 등으로 꽃밭처럼 화려했다. 이들은 모두 명작으로 평가받는 종교화를 남겼다. 어쨌거나 교회가 가장 큰 후원자였고 왕후 귀족도 그들의 성이나 저택의 예배당을 장식할 종교화를 원했기 때문이다.

이런 가운데 독일의 마르틴 루터가 종교개혁을 일으켰다. 프로테스탄트(신교도)는 가톨릭(정통)에 대한 프로테스트(항의)로 탄생했다. 그 이후 기독교 국가는 가톨릭 국가(이탈리아, 에스파냐, 프랑스 등)와 프로테스탄트 국가(북독일, 영국, 북유럽 등)로 나뉘어 피로 피를 씻는 처참한 싸움에 뛰어들었고 이는 종교화에 막대한 영향을 끼쳤다. 성경은 우상을 인정하지 않는다고 주장하는 프로테스탄트 국가에서는 종교화의 수요가 없어져 화가들은 나라를 떠나거나 남은 자들은 대상을 바꾸어 그림을 그렸다(이에 대해서는 제3부에서 자세히 다룬다).

한편, 가톨릭 측은 프로테스탄트에 대한 강력한 대항 수단으로 회화, 조각 등의 미술을 그전보다 더 많이 이용했다. 프로테스탄트가 마리아를 '그저 하나님의 아들 예수를 낳은 인간 여자'라고 해석했다면, 가톨릭은 성모로서의 측면을 한껏 강조했다. 이렇게 해서 천사 가브리엘이 마리아에게 임신을 알리는 장면인 '수태고지' 그림이 산더미처럼 쌓였고 마리아 신앙은 더욱 높아졌다. 엘 그레코의 작품에서 전형적으로 볼 수 있는 기적과 신비, 황홀감은 가톨릭만의 특징이다.

당연한 이야기지만 종교화의 걸작은 티치아노, 루벤스, 벨라스케스, 무

리요, 카라바조 등 가톨릭권 화가들의 작품이 대부분을 차지한다. 프로테스탄트 국가인 네덜란드에서는 구약성경을 소재로 한 렘브란트 하르먼스 판 레인이 뛰어났다. 종교전쟁이 일단락되어 각국의 영토가 어느 정도 정해짐에 따라 회화의 주제가 다양해지면서 종교화의 수는 줄어들었다. 그래도 조르주 루오Georges Rouault가 제작한 일련의 이콘icon 같은 작품이나 앙리 마티스의 방스 로사리오 성당 장식 등에서 볼 수 있듯이 기독교의 주제는 오늘날까지 여전히 이어지고 있다.

1

보티첼리의 〈아펠레스의 중상모략〉

—

관능을 일깨울 수 있는 자는
관능을 지울 줄도 안다

보티첼리, 〈동방박사의 경배〉에서 보티첼리의 자화상 부분,
1475년경, 우피치 미술관

누드 해금 시대, 재능이 꽃피다

아름다움과 사랑의 여신 비너스(아프로디테)의 이름을 들으면 가장 먼저 산드로 보티첼리가 그린 기쁨에 가득 찬 나체 이미지를 떠올릴 것이다. 〈비너스의 탄생〉은 피렌체 르네상스의 얼굴이라고도 할 수 있는 명작인데, 작가가 죽고 400년이라는 오랜 세월 동안 잊혀 있었다는 점이 오히려 수수께끼다.

보티첼리가 태어난 15세기는 르네상스 초기로 분류된다. '재생', '문예부흥'이라는 뜻의 '르네상스'는 14세기에서 16세기에 걸쳐 이탈리아에서 시작되어 유럽 전역으로 널리 퍼진 문화혁신운동, 다시 말해 중세에 반기를 든 정신운동이었다. 생활 구석구석까지 교회의 지배를 받았던 어두운 중세의 기나긴 밤이 밝았다. 도시의 발전 및 상업 자본의 융성과 함께 사람들은 인간성의 해방을 추구하게 되었다. 미신보다 합리성, 사후의 천국보다 현세의 충족, 영혼보다 육체 등 새로운 가치관에 따른 기호가 중세 이전의 고대 그리스 로마 시대로 향했기 때문에 '재생'이라는 단어가 쓰인 것이다.

회화에 신화나 누드가 다시 등장한 시기도 이 무렵이다. 고대 문화에 대한 동경이 신화화를 향한 길을 개척하여 거의 종교 일색이었던 회화 주제를 다양하게 만들었다. 게다가 신플라톤주의Neoplatonism(플라톤의 이

비너스의 탄생

보티첼리,
템페라,
172.5×278.5cm,
1484년경,
우피치 미술관

서풍의 신 제피로스와 그의 아
내 플로라가 비너스의 탄생을
축복한다.

로맨틱한
나체

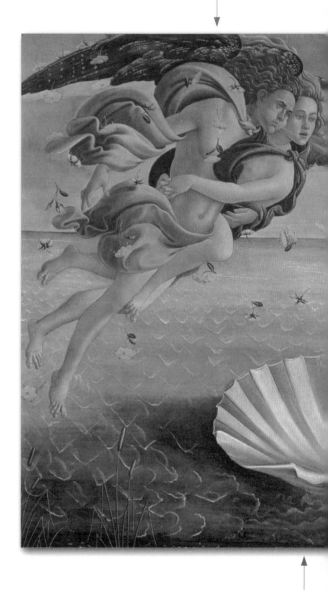

부조효과를 내는 선묘. 조개껍데기는 '생식'과
'풍요'를 상징한다.

Sandro Botticelli

고대 미술의 '베누스 푸디카Venus Pudica(정숙한 비너스)' 형식을 따른 자세로 정확한 인체구조보다 아름답게 보이는 점을 중시한다.

계절의 여신 호라이가 요한이 예수에게 세례를 준 것과 같은 동작으로 비너스에게 망토를 걸쳐주려 하고 있다.

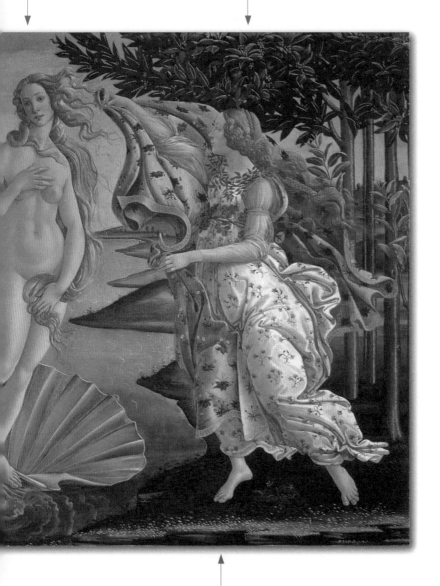

장미와 아네모네는 비너스 신화와 관련이 깊다.

데아와 기독교를 결합시킨 새로운 세계관)가 등장하여 '인체는 신이 만든 자연미'라는 사고방식이 퍼지자 중세에는 에덴동산의 아담과 이브, 또는 지옥의 망자들이 고작이었던 화폭 상의 나체세계도 비약적으로 확대되었다. 보티첼리는 고대 그리스와 로마의 신이라면 그것이 누드일지라도 비난하지 않는 시대에 태어난 덕분에 미의 여신을 그릴 수 있었다.

스승 리피와 메디치가

가죽 장인의 아들로 태어난 보티첼리는 열다섯 살 무렵에 금세공사의 제자가 되었지만 적성에 맞지 않아 그만두고 2년 후에 필리포 리피Filippo Lippi의 공방에서 그림을 배우기 시작했다. 리피는 당시 이미 이름난 화가였고 사랑스러운 성모 그림은 그를 따라올 자가 없다는 평판을 들었다. 하지만 그 이상으로 널리 알려진 것이 유별난 사생활이었는데, 마치 모험소설의 주인공 같았다.

　리피는 원래 수도사였다. 그는 성직자로서의 업무는 등한시한 채 그림만 그렸는데, 주문이 밀려들자 마침내 '피렌체의 국부國父'인 권력자 코시모 데 메디치의 후원을 받게 되었다. 하지만 이 화가 수도사는 그림뿐 아니라 여자도 몹시 밝혀 주문받은 작품을 제작하는 중에도 미녀를 보면 쫓아다녀서 결국 코시모가 그를 작업장에 가두어버렸다.

　그뿐만이 아니었다. 리피는 배로 여행하던 중 무어인 해적에게 붙잡혀 북아프리카에서 1년 6개월 동안 노예생활을 하기도 했던 모양이다(이 시대에 해적에게 납치되는 일은 흔했다). 그는 벽에 해적선장의 초상화를 그렸

는데, 이를 본 선장이 뛰어난 그의 실력에 깜짝 놀라 풀어주었다고 한다.

쉰 살 때 리피는 또다시 세상을 떠들썩하게 만들었다. 그가 자기 나이의 절반도 안 되는 젊은 수녀를 데리고 달아난 것이다. 수도사와 수녀의 이 스캔들을 교회가 불문에 부친 이유도 리피의 그림에 대한 재능 때문이었으리라. 보티첼리가 그의 제자가 된 시기는 사건이 일어나고 10여 년 뒤였다. 리피의 가르침을 받은 보티첼리는 눈에 띄게 두각을 나타냈다. 섬세하면서도 춤을 추는 듯한 선, 우수에 찬 여성의 표정 등은 그가 리피에게서 많은 영향을 받았음을 보여준다. 그러나 3년도 채 지나기 전에 리피가 갑자기 죽었다. 그의 죽음이 너무나도 급작스러워 독살이라는 소문이 떠돌았고 그는 생애 마지막까지 세상을 시끄럽게 만들었다.

스승을 잃은 보티첼리는 독립하여 공방을 열었는데, 필리피노 리피 Filippino Lippi, 즉 필리포 리피와 내연녀(전직 수녀) 사이에서 태어난 남자아이를 제자로 삼고 보살폈다(이 아이도 훗날 인기화가가 되었다). 또한 보티첼리는 리피와의 인연으로 메디치가와도 연줄이 닿아 있었다. 메디치가는 이미 세대가 바뀌어 코시모에서 손자 로렌초의 세상이 되어 있었다. 일 마니피코Il Magnifico(위대한 자)라 불린 로렌초의 별명처럼 피렌체는 예전보다 더욱 번영하여 국내총생산이 동시대의 잉글랜드보다 더 많았을 정도였다. 그야말로 '꽃의 피렌체'가 활짝 핀 시기였다.

보티첼리가 메디치가의 전폭적인 후원을 받는 계기가 된 출세작은 〈동방박사의 경배〉다. 성모 마리아가 베들레헴의 마구간에서 예수를 낳자 페르시아에서 세 명의 박사가 선물을 들고 축하하러 온 성서의 한 장면을 그린 작품인데, 보티첼리는 마치 SF의 시간여행처럼 메디치 일가를

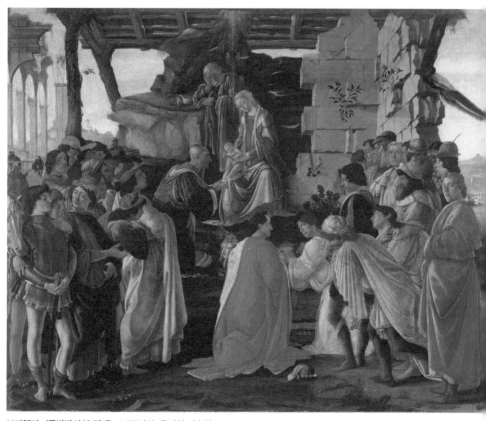

보티첼리, 〈동방박사의 경배〉, 1475년경, 우피치 미술관

비롯한 당대의 명사들을 화폭에 담았다. 아기 예수의 발치에 무릎을 꿇은 이는 이미 죽은 나이 많은 코시모이고 눈에 띄는 곳에 코시모의 손자 로렌초도 있다. 보티첼리는 여러 사람의 모습을 주제로 한 이 그림(오른쪽에는 자화상도 그려 넣었다)으로 평판을 얻고 이후 피렌체 회화계를 이끌어나가게 되었다.

최전성기는 10년

보티첼리의 최전성기는 1470년대 중반부터 약 10년간으로 이 시기에 종교화와 신화화의 대표작이 차례로 탄생했다. 그의 작품을 찾는 고객은 지적 수준이 높은 귀족이나 대상인이라서 그는 일부러 화폭에 수수께끼를 숨겨두기도 했다. 보티첼리는 그림을 제작할 때 주문자와 자세히 상담했고 로렌초 데 메디치가 지원하는 플라톤 아카데미의 철학 이념, 즉 신플라톤주의 사상도 그 안에 담았다. 구매자는 작품을 자기 집에 걸어두고 친구나 지인에게 보여주면서 지식이나 감상력을 시험하며 즐거워했다. 다시 말해 보티첼리의 그림은 동시대인들에게도 이해하기 어려운 부분이 있었으므로 이를 현대인이 전부 해석할 수 있다고 생각하는 것은 오만일지도 모른다.

하지만 몇 가지 정설은 있다.

〈비너스의 탄생〉에서 화면 오른쪽에 있는 계절의 여신 호라이Horai는 바다에서 떠내려온 비너스에게 망토를 걸쳐주려 하고 있다. 그녀의 동작은 '예수 수세도受洗圖'의 세례자 요한과 명백히 일치한다. 비너스와 예수

보티첼리, 〈미네르바와 켄타우루스〉,
1482~1483년경, 우피치 미술관

를 오버랩시키고 있는 것이다.

〈미네르바와 켄타우루스〉에서는 미네르바(아테나), 즉 지혜와 학예의 여신이 정욕의 대명사 켄타우루스(하반신이 말인 야수)의 앞머리를 꽉 움켜쥐고 있는데, 지혜가 정욕을 제어하는 그림임을 알 수 있다. 또 여신이 몸에 두른 얇은 옷 여기저기에 그려져 있는 세 개의 원 모양은 메디치가의 문장을 나타낸다. 학예를 보호하는 메디치가가 미네르바로 찬양받고 있는 것이다.

〈봄〉의 중심인물은 마치 마리아처럼 보이는 비너스다. 신플라톤주의는 사랑의 본질을 육체와 정신의 이원론으로 나누었으며 이상적인 인생은 육체적 욕망에서 벗어나 신의 지혜를 추구하는 것이라고 주장했다.

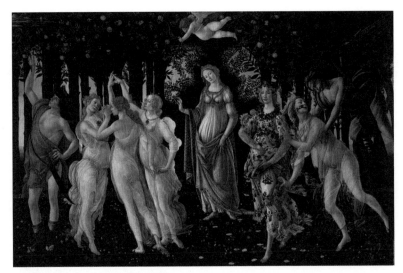

보티첼리, 〈봄〉, 1482년경, 우피치 미술관

따라서 사랑의 여신은 (진화해서?) 현세의 비너스와 천상의 비너스의 이 인일체가 되었고 이 그림에서는 옷을 입은 성모처럼 변했다.

　이런 사실을 알았다 하더라도 보티첼리 작품에 대한 매력이 넘치거나 줄어들지 않는 이유는 무엇보다 그의 작품을 감상하는 기쁨이 압도적으로 크기 때문이다. 춤추는 것 같은 전체적인 분위기, 꿈꾸는 듯한 인물의 모습, 완벽한 색채, 넘치는 풍요로움과 화려함, 순수함, 서정성……. 보티첼리의 작품에는 이런 특징이 절묘하게 섞여 있어 그 앞에 서면 해석 따위는 쓸모없게 느껴진다. 보는 사람을 황홀하게 만드는 것이다. 그러나 그가 이론적으로 그림을 그리는 타입이었다는 사실은 훗날 명확한 형태로 밝혀졌다.

철저한 금욕 표현을 향해

1492년 보티첼리가 40대 중반에 이르렀을 때 피렌체는 소용돌이에 휩쓸린다. 로렌초 일 마니피코가 죽은 것이다. 그 뒤를 이은 아들 피에로는 아버지 같은 정치적 수완이 없어 프랑스와의 동맹관계를 깨고 전쟁에 뛰어들었으나 크게 패하고 만다. 마침내 메디치가의 오랜 지배에 불만을 품은 사람들이 뭉쳤고 결국 메디치가는 1494년에 피렌체에서 쫓겨난다.

메디치가를 피렌체에서 몰아내는 데 커다란 역할을 한 사람이 바로 도미니코회의 수도사 지롤라모 사보나롤라Girolamo Savonarola였다. 빈번하게 환각을 보고 신들린 언동을 반복했던 사보나롤라는 반메디치 세력의 급선봉이었다. 그는 피렌체의 패전을 예언하여 즉시 정계의 지도자로 추대되었고 '신의 의지'를 전하며 종교정치를 시작했다. 때마침 세기말이 다가와 종말 사상이 널리 퍼져 있었기 때문에, 이대로 현세의 사치를 탐닉하면 천벌을 받으니 금욕적으로 살아야 한다는 사보나롤라의 설교는 많은 사람의 가슴을 울렸다. 보티첼리도 그 가운데 한 사람이었다.

1497년 시뇨리아 광장에서 '허영의 소각'이 거행되어 값비싼 가구, 세간, 옷, 장식품과 함께 귀중한 서적이나 그림이 불태워졌다. 자발적으로 물건을 던진 사람이 있는가 하면, 시에 발각되어 마지못해 내놓은 사람도 있었다. 이때 꺼내놓은 물건들이 모두 값비싼 명품밖에 없었던 터라 베네치아 상인이 한꺼번에 사들이겠다고 나섰으나 일언지하에 거절당했다. 이때 보티첼리도 공방에 있던 그림과 스케치를 몇 장 불태웠다 한다. 〈비너스의 탄생〉과 〈봄〉은 이미 주문자의 저택에 있어 무사할 수 있었지만 불태워진 작품을 생각하면 안타까울 따름이다.

사보나롤라의 시대는 짧았다. 그의 지나친 금욕은 피렌체 사람들의 기질에 맞지 않았고 극단적인 말과 행동 때문에 그는 로마 교황으로부터도 파문당했다. 이 광신자는 '허영의 소각'이 있었던 이듬해에 처형당한다.

그러나 그가 보티첼리에게 미친 영향은 오래도록 심각했다. 보티첼리는 "육욕의 아름다움을 부추기는 화가나 문학가는 악마의 앞잡이다"라는 사보나롤라의 말을 잊지 않았다. 그는 이 도미니코회 수도사의 가르침을 접한 이후 작품에서 우아함과 아름다움, 서정성을 완전히 지워버렸다. 보티첼리는 이제 보는 사람을 즐겁게 하기 위해서가 아닌 오로지 교화 목적으로만 그림을 그렸다. 인물의 신체는 어색해졌고 색채의 빛은 바랬다. 관능은 흔적도 없이 사라졌으며 그렇게도 아름다웠던 옷의 섬세한 주름은 생략되었다. 그는 더 이상 보티첼리가 아니었다.

그는 스승 리피처럼 풍부한 일화의 주인공이 아니었으며 작품의 강렬함에 비해 인간으로서의 개성은 별로 회자되지 않았다. 리피 아들과의 관계에서 그의 성품이 다정했다는 점은 미루어 짐작할 수 있으나 실상이나 사생활은 베일에 싸여 있다. 동성애를 했다는 죄목으로 은밀히 고소당한 적도 있었지만 다빈치나 카라바조와 마찬가지로 처벌을 받은 기록은 없다. 그는 결혼도 하지 않았다.

보티첼리가 메디치가나 주변 지식층 귀족들의 생각에 공감했는지 내심 반발했는지조차 명확하지 않다. 화려한 스승 밑에서 실력을 쌓았던 이 수수한 화가는 시대를 대표하는 매우 뛰어난 걸작을 탄생시켰는데도 그와 관련된 일화는 전혀 알려져 있지 않다. 다만 최초의 강렬한 일화가 급진적인 종교 관련 이야기라는 사실이 놀라울 따름이다.

이론을 중시하는 사람은 의외로 외부로부터 영향을 받기 쉽다. 이론으로 이해하면 감상은 억눌려버리기 때문이다. 그래서 보티첼리가 처음에는 신플라톤주의를 따랐다가 이후 사보나롤라의 사상으로 180도 전환했는지도 모른다. 아니면 원래는 지극히 경건한 사람이었는데 단지 젊은 패기로 인간 찬가를 노래했다가 나이가 들면서(사보나롤라 출현 당시 보티첼리는 쉰 살 전후였다) 중세적 생활로 돌아갔을 수도 있다. 어느 쪽이든 상상에 지나지 않지만 확실한 점은 화풍의 변화, 무엇보다 여성의 누드가 갑자기 달라졌다는 사실이다.

마지막 작품은 아니지만 그가 마지막으로 여성의 누드를 그렸던 만년작 〈아펠레스의 중상모략〉을 살펴보자. 이 작품 역시 이론적이며 고대사古代史가 주제다. 이집트의 왕 프톨레마이오스 1세 시대에 화가 안티필로스는 자기보다 재능이 뛰어났던 아펠레스를 질투해 그가 반역에 가담했다고 왕에게 고하여 감옥에 가둔다(후에 무죄가 증명된다).

화폭에 많은 사람이 북적거리고 있지만 이 가운데 살아 있는 사람은 오른쪽 끝 한 단 높은 곳에 앉아 있는 왕과 중앙에 있는 나체의 남자 아펠레스뿐이다. 나머지는 모두 의인상擬人像이다. 왕의 당나귀 귀에 대고 무언가를 속삭이는 자들은 '무지'와 '의심'이고 왕 앞의 검은 옷을 입은 자는 '증오'다. 이와 쌍을 이루듯이 왼쪽에도 검은 옷을 입은 자가 있는데, 이는 '회한'이다. 아펠레스의 머리카락을 움켜쥐고 거짓의 상징인 횃불을 들고 있는 자는 '중상모략'이다. 그녀의 머리카락을 땋거나 장미로 장식하는 자들은 '기만'과 '음모'다. 이들이 모두 본성을 옷으로 감추고 있는 것과는 반대로 아펠레스와 왼쪽 끝의 여자는 숨길 게 없다는 듯이

나체로 서 있다. 즉 하늘을 가리키는 여자는 '진실'의 의인상인 것이다.

이 작품은 '중상모략'에 대한 용서하기 힘든 분노를 나타내고 있는데, 보티첼리는 무엇 때문에 이 그림을 그린 것일까? 즉 보티첼리가 여기서 묘사한 중상모략이란 과연 무엇일까? 이에 대해서는 세 가지 설이 있다. 첫 번째는 본인에 대한 동성애 의혹, 두 번째는 사보나롤라에게 심취하여 메디치가를 배신했다는 중상모략, 세 번째는 사보나롤라에 대한 비방이다. 이 가운데 어느 것이 정설인지는 확실하지 않다. 다만 다시 한 번 말하건대 여성의 누드가 갑자기 변했다는 점은 확실하다.

사보나롤라를 알기 전의 보티첼리라면 이 정도로 시시한 여체는 그리지 않았을 것이다. 그녀의 모습은 조개껍데기를 타고 서풍에 날려 키프로스 섬으로 떠내려온 비너스와 비슷하나 그 매력의 차이는 1,000만 광년쯤은 떨어져 있어 안쓰러울 지경이다. 어떻게 하면 보는 사람의 관능을 일깨울 수 있는지 아는 자는 어떻게 하면 관능을 지울 수 있는지도 잘 알고 있었다. 확신범이다.

보티첼리의 인기는 빠르게 식었다. 풍성한 이야기가 무미건조한 교과서로 변했으니 당연한 일이다. 그런데도 여전히 사보나롤라를 추종하고 그의 부활을 믿었다고 하니 본인은 불행하지 않았을지도 모른다. 사보나롤라가 처형되고 12년 후에 보티첼리는 가난 속에서 생을 마감했다.

아펠레스의 중상모략

보티첼리,
템페라,
62×91cm,
1495년경,
우피치 미술관

부드러운 느낌이 없어 딱딱해
보이는 팔과 곡선이 결여된
나체

관능이 사라진
여체

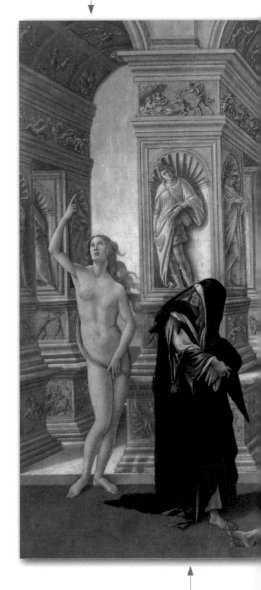

Sandro Botticelli

'진실'을 뒤돌아보는
검은 망토를 입은 '회한'

'중상모략'의 머리카락을 장
미와 흰 리본으로 화려하게
장식하는 '기만'과 '음모'

왕의 당나귀 귀(사려가 부족함을
의미한다)를 잡아당기고 있는 '무
지'와 '의심'

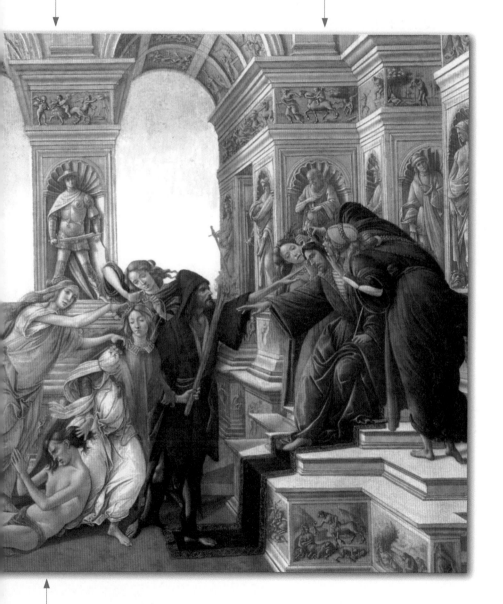

예전에 비해 생기를 잃은
주인공 남자의 나체

2

라파엘로의 〈그리스도의 변용〉

—

바로크를 향해
한발 앞서간 천재

라파엘로, 〈자화상〉, 1506년, 우피치 미술관

동시대를 산 천재들

'르네상스 3대 거장'이라고 불리는 다빈치, 미켈란젤로, 라파엘로는 15세기 후반부터 16세기까지 '르네상스 전성기'를 함께 살았던 이른바 '만능의 대천재'들이다.

다빈치는 수수께끼의 작품 〈모나리자〉로, 미켈란젤로는 박력 넘치는 벽화들로, 라파엘로는 〈의자에 앉은 성모〉를 비롯한 청아한 성모상으로 널리 알려져 있다. 그들은 마치 서로가 서로를 돋보이게 하듯이 삶의 방식부터 작품까지 완전히 다른 개성을 뽐낸다. 하지만 그들 모두 살아 있을 때부터 유명했고, 여러 명의 유력 인사를 후원자로 두었으며, 다양한 일을 했다는 점에서는 비슷하다. 그들은 교회와 관계가 깊어 후세에 길이 남을 종교화 걸작도 많이 남겼는데(다빈치는 〈최후의 만찬〉, 미켈란젤로는 〈최후의 심판〉, 라파엘로는 〈시스티나의 성모〉), 이 역시 주제 선택과 표현은 물론 방향성이나 매력까지 전혀 다르다는 사실이 흥미롭다.

그들의 성장 배경도 모두 다르다. 다빈치는 공증인이었던 아버지의 서자로 태어나 할아버지에게 맡겨져 교육을 거의 받지 못한 채 방치되었다. 그의 유연한 사고방식은 자유로운 소년기의 산물인 듯하다. 당시 서자는 법적으로 공증인이 될 수는 없었지만 그 밖의 차별은 거의 받지 않았다. 체사레 보르자, 교황 클레멘스 7세 등 당대의 권력자도 모두 서자

의자에 앉은 성모

라파엘로,
유채,
지름 71cm,
1513~1514년,
피티 궁전 팔라티나 미술관

성모자
경연

모델은 라파엘로의 애
인과 그녀와의 사이에
서 태어난 아이라는 설
이 유력하다.

갈대 십자가를 들고 있
는 것으로 보아 세례자
요한임을 알 수 있다.

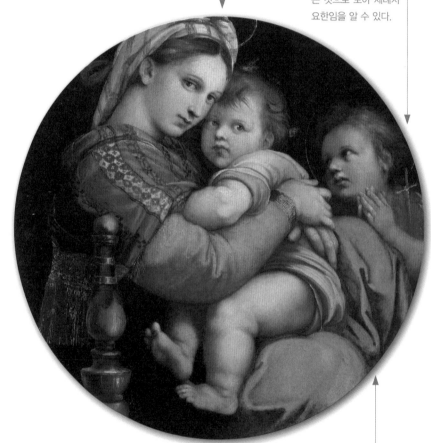

빨강, 파랑, 노랑, 초록.
채색효과에 대해 깊이
생각한 결과다.

왼쪽 다리를 대담하게
구부리고 있다. 매우 부
자연스러운 자세인데도
전혀 그렇게 보이지 않
는 훌륭한 구도다.

Raffaello Sanzio

다빈치
〈암굴의 성모〉
유채, 199×122cm,
1483~1486년, 루브르 박물관

완벽한 스푸마토 sfumato
(윤곽선을 번지듯이 그
리는 공기원근법). 성스
러운 존재임을 암시하
는 후광이 어디에도 그
려져 있지 않다.

천사는 '성별이 없다'
는 말 그대로 성을 초
월한 아름다움을 지니
고 있다.

두 손가락을 세워 축
복하고 있는 쪽이 아
기 예수이고 맞은편이
세례자 요한이다.

미켈란젤로
〈성가족〉
템페라, 지름 120cm,
1506~1508년경, 우피치 미술관

성 요셉은 위엄이 있
어 보이지만 마리아의
남편이라기보다는 증
조부로밖에 보이지 않
는다.

요셉의 거대한 오른발
과 굉장히 무리한 듯한
자세

울퉁불퉁한 근육질의 늠름한 성모

성가족이 있는 성역과
나체의 청년들이 있는
고대 그리스를 구분하
는 배경(?). 얼굴을 내
밀고 있는 이가 세례
자 요한이다.

였다. 미켈란젤로는 명문가 출신이었는데, 법률학교에 보내려던 아버지의 반대를 무릅쓰고 스스로 택한 조각가의 길로 나아갔다. 라파엘로는 우르비노의 궁정화가이자 시인이었던 아버지와 후견인 덕분에 귀족적이고 세련된 매너와 라틴어 등을 익혀 상류계급에 자연스럽게 녹아들 수 있었다.

젊은 날의 일화도 모두 제각각이다. 다빈치는 베로키오 공방에서 처음으로 작업의 일부를 맡아 〈그리스도의 세례〉의 천사를 그렸는데, 스승 안드레아 델 베로키오Andrea del Verrocchio는 완성도 높은 그의 그림에 무릎을 꿇고 이후 붓을 꺾었다 한다. 미켈란젤로는 스승인 도메니코 기를란다요Domenico Ghirlandajo의 데생을 직접 고치는 오만함을 보였다 하며, 라파엘로는 열일곱 살 때 이미 장인이 되어 자신의 공방을 운영하고 있었고 수많은 조수와 제자를 늘 흥겹게 만들었다 한다.

이 르네상스인들은 연령대도 달랐을뿐더러 사이도 좋다고는 할 수 없었다. 다빈치는 미켈란젤로보다 스물세 살, 라파엘로보다는 서른한 살이나 나이가 많았다(다빈치가 일찍 죽었다면 세 사람은 만나지 못했을 것이다). 다소 괴팍했던 미켈란젤로는 다빈치를 괜스레 싫어했고 만년에는 라파엘로가 자신을 모함할 음모를 꾸민다고 의심했던 듯하다. 결국 세 사람이 함께 공동 작업을 하는 일은 없었다.

단, 그들은 짧은 기간이기는 했지만 한 도시에서 같은 공기를 마셨고 똑같은 후원자에게 지원을 받았던 적도 있었던 터라 대화를 주고받으며 서로를 미묘하게 의식했다. 그리고 그것만으로도 후세 사람들은 기적과 같은 일이라 생각한다.

이상적인 르네상스인

다빈치는 밀라노의 체사레 보르자 밑에서 1년 정도 일한 뒤 1503년에 피렌체로 돌아와 〈모나리자〉, 〈성 안나와 성모자〉를 제작하기 시작했다. 그 무렵 미켈란젤로도 피렌체로 돌아왔다. 그는 사보나롤라가 정권을 잡았을 당시 메디치가의 보호를 받았던 터라 보티첼리와는 달리 피렌체를 떠나 볼로냐로 갔다. 미켈란젤로는 이어 로마에서 5년간 머무르며 조각상 〈피에타〉를 완성했고 피렌체로 돌아온 뒤에는 대리석 대작 〈다비드〉를 만들기 시작했다.

이듬해인 1504년에 스물한 살의 발랄한 청년 라파엘로가 이에 합류했다. 이 젊은이는 무엇이든 보고 익히려는 의욕에 가득 차 있었고 당시 쉰두 살과 스물아홉 살이었던 선배들의 작업에 자극을 받아 그때까지의 스승이었던 페루지노Perugino의 화풍에서 차츰 벗어난다. 라파엘로는 다빈치와 미켈란젤로의 대결을 가까이서 지켜볼 수 있었던 행운아였다. 피렌체 정부가 두 사람에게 마주 보는 청사(지금의 베키오 궁전) 내부 벽에 각각 역사화를 그려달라고 의뢰했던 것이다. 다빈치는 〈앙기아리의 전투〉를, 미켈란젤로는 〈카시나의 전투〉를 그리기로 했다. 다빈치의 벽화는 잘못된 재료 선택으로 녹아버려서 지금은 볼 수 없지만, 루벤스의 모사 작품이 남아 있어 일부분이기는 하더라도 원본의 박력을 엿볼 수 있다. 라파엘로는 다빈치에게서 명암법과 인물의 내면 묘사를, 미켈란젤로에게서 인체구조와 구성력을 배웠다.

1506년 미켈란젤로가 교황의 초청을 받아 로마로 떠나는 바람에 세 사람이 다시 한곳에 모이게 된 시기는 7년 뒤였다. 1509년 미켈란젤로에

이어 라파엘로도 교황의 부름을 받는다. 4년 후인 1513년에는 예순한 살의 다빈치도 줄리아노 데 메디치를 믿고 로마로 간다. 따라서 그들이 한 도시에 있었던 시기는 그전과 마찬가지로 3년이 채 되지 못했다. 줄리아노가 죽자 이탈리아의 후원자를 잃은 다빈치는 프랑스 국왕 프랑수아 1세의 초청을 받아 〈모나리자〉를 들고 영원히 조국을 떠났다(이 명화가 이탈리아가 아닌 루브르 박물관에 있는 것은 프랑수아 1세 덕분이다).

로마는 미켈란젤로와 라파엘로의 양강체제가 되었다. 자신은 조각가이지 화가가 아니라고 공개적으로 말하던 미켈란젤로는 교황이라는 절대 권력자의 무례한 명령에 분개하면서도 시스티나 예배당 천장화를 제자의 도움 없이 혼자서 말 그대로 초인적인 힘을 발휘하여 그렸다. 마찬가지로 라파엘로도 시스티나 예배당의 '서명의 방'에 프레스코화 대작 〈아테네 학당〉을 완성시켰다. 그뿐 아니라 성 베드로 대성당 건축에도 관여했고 고대 유적 발굴 감독관으로도 취임했다.

라파엘로는 미켈란젤로보다 먼저 출세했다. 그는 로마로 오기 전부터 '성모자의 화가'로 이름을 날리고 있었고, 초상화가로서도 수많은 왕후 귀족과 부유층에게 사랑을 받는 잘나가는 인기작가였다. 게다가 로마에서 보낸 12년 동안 그는 두 교황 율리우스 2세와 레오 10세 및 그들 측근의 전폭적인 지원을 받아 교황을 곁에서 모시는 지위와 작위를 얻은 터였다. 그러나 라파엘로의 야심은 이에 그치지 않고 추기경 자리까지 노렸다. 그래서 그는 여자관계가 복잡한데도 결혼을 하지 않는다는 소문이 돌았다.

이런 출세욕과 재능 이외에 모두에게 사랑받는 성격과 우아한 언행도

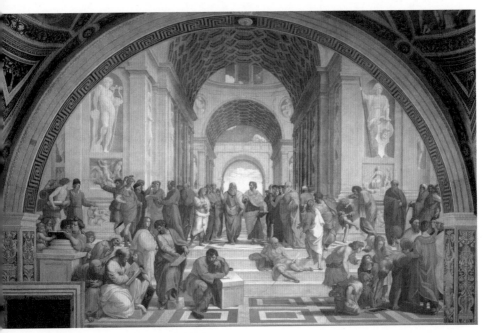

라파엘로, 〈아테네 학당〉, 1509~1511년, 바티칸 미술관

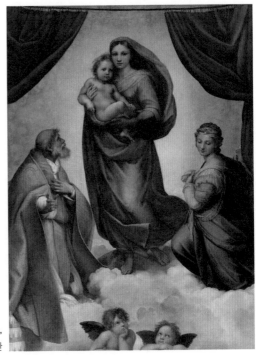

라파엘로, 〈시스티나의 성모〉,
1513~1514년, 알테마이스터 회화관

라파엘로의 성공을 뒷받침했다. 그는 미켈란젤로처럼 주문자와 싸우지도 않았고 다빈치처럼 도중에 질려서 작업을 내팽개치는 일도 없이 착실히 계약을 이행하는 타입이었다. 맨 처음부터 그에게는 콤플렉스가 없었다. 육체를 찬미하는 르네상스 시대에는 남자든 여자든 아름다운 외모가 '완전한 인간'의 필요조건이었고, 또 작품 제작에는 교양도 중시되었다. 이 점에서 미켈란젤로는 못생긴 외모 탓에 괴로워했고(동성애 상대에게 고민을 털어놓았다), 미남으로 알려진 다빈치는 라틴어를 못했으며 변덕스러웠다. 라파엘로가 늘 밝고 단정한 그림을 그렸던 이유는 그가 호감 가는 용모인 데다 좌절한 경험 역시 없었기 때문일지도 모른다.

변해가는 평가

시대가 변함에 따라 화가에 대한 평가도 자주 바뀐다. 보티첼리, 엘 그레코 등은 살아 있을 때 인기가 있었는데도 그 후 수세기 동안 잊혀 있었고, 오늘날 가장 인기 있는 화가들인 빈센트 반 고흐와 폴 고갱은 살아 있는 동안 그림을 거의 팔지 못했다. 이 점에서 르네상스의 세 거장은 죽은 뒤에도 꾸준히 명성을 유지하는 편이다. 하지만 오늘날 다빈치와 미켈란젤로가 신격화되어 있는 데 비해 라파엘로는 상당히 낮게 평가된다. 다빈치 같은 깊이가 없고 미켈란젤로 같은 박력이 없다는 비판을 자주 접한다.

그러나 일찍이 모차르트도 베토벤이나 바그너에 비해 지나치게 가볍다는 평가를 받았지만 지금은 아무도 그렇게 말하지 않는다. 즉 가치는

어디까지나 '그 시대'의 평가에 지나지 않으며 얼마든지 또다시 바뀔 수 있는 것이다.

라파엘로의 이야기로 돌아가보자. 그가 묘사한 성모의 아름다움, 서른 일곱 살에 맞이한 때 이른 죽음, 10대 무렵의 로맨틱한 자화상, 수많은 연애 일화가 어우러져 '라파엘로' 하면 '꽃피기 전에 세상을 떠난 영원한 미완의 청년 예술가'라는 이미지를 떠올리기 쉽다. 하지만 사실은 전혀 그렇지 않다. 그는 바로크 시대 이전의 단독 공방으로서는 최대의, 다시 말해 50명의 제자와 조수를 거느린 대공방의 경영자였고 다빈치나 미켈란젤로를 훨씬 뛰어넘어 이탈리아뿐 아니라 전 유럽에 이름을 떨친 화가였다. 앞서 말했듯 후원자인 두 교황의 초상화도 의뢰받았고 건축과 실내장식 분야에서도 명성이 널리 알려져 있었다. 라파엘로가 요절한 모차르트와 마찬가지로 미완이기는커녕 자신의 예술을 완벽히 완성했다는 사실은 초상화 〈발다사레 카스틸리오네의 초상〉만 보더라도 알 수 있다.

무엇보다도 19세기 전반까지 서양미술사에서 세 거장 가운데 최고로 여겼던 이는 라파엘로였다. 르네상스 회화의 아름다움과 우아함이란 곧 라파엘로의 작품을 일컫는 말이었고, 르네상스는 라파엘로가 죽은 1520년에 끝났다고 보았다. 그의 유해가 로마의 판테온에 묻힌 사실도 영광을 증명한다. 판테온은 왕후 귀족의 무덤이기 때문이다.

라파엘로의 회화는 사후 400년에 걸쳐 이탈리아, 프랑스, 영국, 러시아 등의 아카데미 교과서로 줄곧 이용되었다. 미술학도들은 그가 갖춘 원만함, 중용, 명석함, 우아함과 같은 덕목은 '아름다움으로 높은 곳을 추구하는' 예술의 이상이라고 배웠다. 일찍이 피카소는 "나는 어린 시절 이미

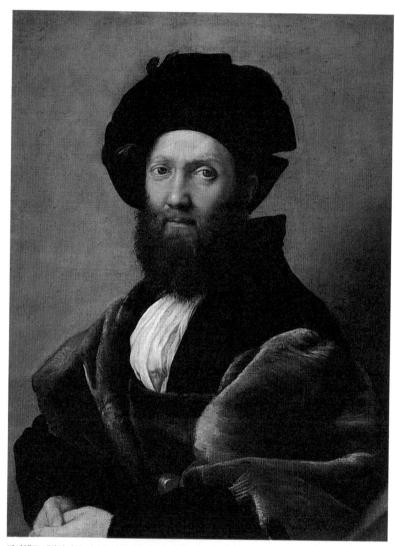

라파엘로, 〈발다사레 카스틸리오네의 초상〉, 1514~1515년경, 루브르 박물관

라파엘로처럼 데생했다"라고 자신 있게 말했는데, 이는 그가 전통적인 아카데미의 기법을 그때 벌써 충분히 익혔다는 뜻이다. 라파엘로의 권위가 얼마나 절대적이었는지 알 수 있는 대목이다.

그러나 근대로 들어서면서 예술이 더 이상 상류계급의 전유물이 아니게 되자 라파엘로의 고요하고 평화로우며 조화로운 그림은 서민에게 외면당했다. 새로운 시대는 아름다움과 거룩함의 일체화를 이해하지 못했다. 프랑스에서는 아카데미 회원의 그림보다 인상파의 인기가 높아졌고, 그보다 조금 앞선 19세기 중반의 영국에서는 '라파엘 전파Pre-Raphaelites'라는 미술변혁운동이 일어났다. 이는 그 이름처럼 라파엘로 이전의 미술로 돌아가고자 하는 의사 표시였다. 라파엘로를 규범으로 삼는 케케묵은 아카데미를 거부하고 그로부터 벗어나려 했던 것이다.

이 운동이 성공을 거두면서 이제 라파엘로는 과거의 유물 같은 취급을 받고 있다. 하지만 개혁자들이 끌어내려 쓰러뜨려야 했던 대상은 라파엘로가 아니라, 라파엘로를 금과옥조로 삼아 영혼 없는 형식뿐인 그림을 계속해서 그리고 가르치고 상을 준 상아탑 속의 화가와 교수, 평론가가 아니었을까. 게다가 라파엘 전파에 속하는 화가들의 작품은 유감스럽게도 라파엘로의 발뒤꿈치에도 미치지 못한다.

미완의 마지막 작품

다빈치가 예순일곱 살, 미켈란젤로가 여든아홉 살까지 살았던 것에 비하면 라파엘로의 서른여섯 해의 인생은 너무나 짧다(서른일곱 살 생일에 죽

그리스도의 변용

라파엘로,
유채,
405 × 278cm,
1518~1520년경,
바티칸 미술관

예수가 자신이 신이라는 사실을 사도들에게 드러낸 타보르 산에서의 장면. 하늘로 떠올라 극적인 효과를 높였다.

모세와 엘리야는 구약성경의 율법과 예언을 상징한다.

새로운 경지를
향한 도전

천상의 빛과 "이는 내 사랑하는 아들이요"라는 신의 음성에 놀란 사도들이 엎드리고 있다.

악마에 홀린 소년이 발작을 일으킨다(간질이라고 한다). 이후 예수는 소년을 치료한다.

날카로운 명암 대비와 인물의 격렬한 움직임은 바로크를 향해 앞서 나가고 있다.

Raffaello Sanzio

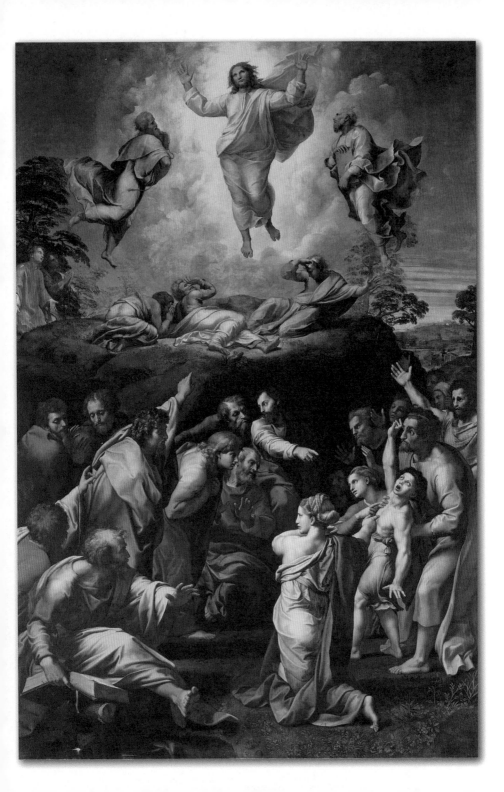

었다고 한다). 사망 원인도 확실하지 않다. 동시대인이 라파엘로가 과로했다는 기록을 남긴 것으로 보아 오랫동안의 무리한 생활이 화를 불러일으켰다는 사실은 분명하다. 게다가 그는 화려한 여성 편력을 자랑하며 누구나 인정할 정도로 바쁜 작업 짬짬이 많은 연인과 잠자리를 가졌다. 스트레스를 풀 목적이었겠지만 오히려 새로운 피로가 쌓였을지도 모른다. 이렇게 쇠약해진 상태에 열병이 덮친 데다 지나친 사혈瀉血(피를 뽑아내는 치료법－옮긴이)로 인한 치료 실수까지 겹쳐 급사했다는 추측이 설득력을 가진다.

성병설도 있지만 앓아누운 지 2주쯤 뒤에 세상을 떠났으므로 설령 성병에 걸렸다 하더라도 그것이 사망 원인은 아닐 것이다. 모차르트와 같은 독살설 쪽이 오히려 신빙성이 높다. 바티칸에서 의뢰한 작업에는 큰돈이 움직이는 데다 추기경이 되려 했다는 소문이 사실이라면 적이 얼마나 많았겠는가. 정치의 중심부로 다가가면 예술가라도 생명의 위협을 받을 수 있었다. 후원자 레오 10세도 라파엘로가 죽은 이듬해에 갑자기 죽었기 때문에 독살설이 유력하다(수년 전에 암살 미수 사건도 있었다).

죽기 직전인 서른일곱 살 생일 무렵 라파엘로는 추기경 줄리오 데 메디치의 주문으로 대작 〈그리스도의 변용〉을 그리기 시작했다. 꽤 오래전부터 제자들에게 점차 그림을 맡겼지만 이 작품만큼은 시간을 내어 붓을 놓지 않았다 한다. 전부 혼자 힘으로 완성시키려 했던 듯한데 그 바람은 이루어지지 않았다. 마지막 작품은 후에 공방에서 완성되었다. 라파엘로가 어디까지 그렸는지는 알려져 있지 않다.

설마 이 작품이 마지막이 되리라고는 젊었던 본인은 상상조차 하지 못

했으리라. 라파엘로는 하늘이 내린 재능 덕분에 성공을 향한 계단을 쉽고 가볍게 뛰어올랐다. 이 때문에 노력과 상관없는 사람이라고 여겨지기 쉽다. 하지만 이 작품을 보면 그가 새로운 경지에 이르기 위해 얼마나 많은 노력을 했는지 알 수 있다. 지금까지 볼 수 없었던 날카로운 명암 대비와 대담한 구도는 다음 세대의 바로크 화가들에게 영향을 미쳤다. 적어도 10년만 더 살았다면 라파엘로는 아마도 다른 얼굴을 갖게 되지 않았을까.

3

티치아노의 〈피에타〉

—

'행복한 화가'는
노쇠를 모른다

티치아노, 〈자화상〉, 1567년경, 프라도 미술관

Tiziano Vecellio

왕에게 대금 지급을 독촉하다

'나이를 속인다'고 하면 젊게 보이고 싶어서 실제 나이보다 적게 말하는 경우가 일반적이다. 하지만 베네치아파 최대의 거장 티치아노 베첼리오는 반대로 열 살 이상이나 더 많게 나이를 속였다.

티치아노가 만년에 에스파냐 합스부르크가의 펠리페 2세에게 쓴 편지가 남아 있다. 티치아노는 편지에 약속한 연금, 그림 대금 등을 지급하지 않은 왕에게 자신이 무척 어렵게 생활하고 있고 고령으로 몸 상태가 좋지 않으니 연금은 손자에게 맡겨주었으면 한다는 내용과 함께 "95세인 당신의 종으로부터"라고 썼다. 그로부터 5년 후에 세상을 떠났으므로 편지 내용대로라면 그는 100세까지 산 셈이다. 평균 수명이 짧은 16세기에는 놀랄 만한 장수다.

티치아노의 편지는 최근까지 사실로 받아들여졌으며 고야도 "티치아노처럼 100세 정도까지 오래 살고 싶다"라고 말했다. 게다가 이후에도 티치아노를 가난에 시달린 화가로 해석하는 미술사가가 꽤 있었다. 하지만 세상의 모든 일을 있는 그대로 받아들여서는 안 되는 법. 연구가 진행됨에 따라 이 천재의 실상이 명백히 드러났다. 가장 큰 증거는 그의 유산 목록이었다. 막대한 재산을 자식들에게 남겼던 것이다. 집은 저택까지는 아니었지만 이는 베네치아라는 인공도시 자체의 문제이기도 했

다. 베네치아는 바다에 떠 있는 면적이 매우 작았으므로 아무리 부자라도 집 크기만큼은 작았다. 따라서 다른 나라와는 비교할 수 없었다.

티치아노의 실제 나이도 그의 유년기가 조금씩 밝혀짐에 따라 1490년 무렵에 태어났다는 것이 거의 확실해졌다. 즉 펠리페 2세에게 아흔다섯 살이라고 말했을 때 실제로 그는 여든다섯 살 전후였으며 몸도 매우 건강했다. 왕의 동정을 얻기 위해 일부러 자신의 이미지를 쇠약한 노인으로 가장하려 했던 것이다. 그러자 이번에는 이 화가가 몹시 탐욕스러웠으며, 심지어 셰익스피어의 『베니스의 상인』에 나오는 샤일록과 견줄 만했다고 깎아내리는 설까지 나왔다. '세상으로부터 인정받지 못하고 돈도 지위도 없는 화가야말로 진짜'라는 낭만주의적 예술가상像을 최고로 여기는 연구자들은 티치아노나 루벤스처럼 살아 있을 때는 왕후 귀족의 어용화가로 서민들의 취향과는 동떨어진 현란하고 커다란 그림을 제작하고, 현실주의에 영합하여 높은 보수를 요구하며, 죽은 뒤에도 인기가 많은 화가 따위는 탐탁지 않을 것이다.

그러나 주문자에게 대금 지급을 독촉하는 것은 당연한 일이다. 티치아노가 펠리페 2세에게 몇 번이나 편지를 써서 하소연했던 이유는 그가 돈에 집착해서라기보다 전쟁으로 돈이 떨어진 왕이 매번 지급을 연기했기 때문이다. 용병에게 줄 임금조차 연체한 왕은 일단 손에 들어온 그림값을 지급할 때면 도둑맞는 듯한 기분이 들었던 듯하다. 그런 상대하고만 줄곧 싸워온 화가는 그들의 수법을 꿰뚫고 있는 만큼 자신도 세게 밀어붙일 수밖에 없었다. 마치 서로 속고 속이는 너구리와 여우 같다.

티치아노는 그림을 아직 구상조차 하지 않았으면서도 "슬슬 마무리 작

업에 들어가니 곧 완성될 것입니다"라고 천연덕스럽게 거짓말하는 수법을 자주 썼다. 그리고 이렇게 덧붙였다. "요전에 드린 그림의 대금을 받는 대로 이번 그림을 보내드리겠습니다." 주문자가 새 그림을 빨리 받고 싶은 마음에 지난번 그림값을 (마지못해) 지급하면 티치아노는 그제야 느긋하게 새 작품을 그리기 시작한다. 때에 따라서는 몇 년씩이나 기다리게 하여 상대방의 화를 돋우었지만 너무나 훌륭하게 완성된 작품을 보고 화가 풀리는 것은 예삿일이었다.

쟁쟁한 후원자들

티치아노는 조르조네의 조수 시절부터 천재성을 널리 떨쳤다. 그래서 20대에 산타 마리아 글로리오사 데이 프라리 성당에서 종교화를 의뢰받았던 것이다. 티치아노는 높이 7미터의 거대한 화폭에 마리아가 화려하면서도 아름답게 천국으로 오르는 장면을 그려 사람들을 놀라게 했다(〈성모승천〉). 보는 사람까지 휩쓸어버릴 듯한 역동적인 움직임과 강렬하게 빛나는 색채. 그 빨간색이 너무나도 생생했던 나머지 "티치아노는 물감에 사람의 생피를 섞는다"라는 소문이 나돌 정도였다.

당시 교회 측은 그 작품에 곤혹스러워했다. 르네상스의 고요하고 평화로운 조화에 익숙해져 있던 이들의 눈에는 표현이 너무 과격해 보였던 것이다. 그러나 베네치아 사람들은 이 참신한 개성에 열광했다. 바로 그런 개성이 티치아노가 베네치아를 지배한 근간이자 그를 중심으로 한 베네치아파의 출발점이 되었다. "선線의 피렌체, 색色의 베네치아"라는 말

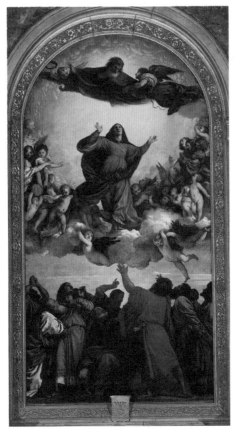

티치아노, 〈성모승천〉, 1516~1518년,
산타 마리아 글로리오사 데이 프라리 성당

처럼 피렌체 화가들은 선묘를 중시하여 사전에 정한 구도의 윤곽 속에
색을 옅게 칠한 데 비해, 베네치아 화가들은 캔버스에 직접 화구를 두고
중간에 구도와 인물을 변경하거나 물감을 두껍게 칠하는 일도 서슴지 않
았다. 특히 티치아노의 자유롭고 활달한 터치(가끔은 손가락도 썼다)와 매

혹적인 색채는 후세의 바로크 화가 루벤스와 벨라스케스, 낭만파 화가 들라크루아에게 커다란 영향을 미쳤다.

『미술가 열전』을 쓴 조르조 바사리Giorgio Vasari는 티치아노에 대해 "하늘이 오직 은총과 행운만을 내려주셨다"라며 부러워했다. 그 말대로 그는 강건한 육체와 긴 수명, 압도적인 재능, 노력을 계속해나갈 수 있는 능력뿐 아니라 다른 화가들은 발끝에도 못 미칠 부와 평온한 가정, 미켈란젤로에 버금가는 명성을 갖고 있었다. 게다가 바사리의 말처럼 "무릇 고명한 인물 가운데 티치아노에게 초상화를 부탁하지 않았던 이는 한 사람도 없었다."

왕, 귀족, 귀부인, 주교 모두 얌전하게 순서를 기다리며 줄을 섰다. 그래서 이런 일화도 탄생했다. 신성 로마 제국의 황제 카를 5세가 티치아노가 떨어뜨린 붓을 몸을 숙여 주워주었다는 것이다. 아무리 생각해도 황제가 장인계급의 화가에게 몸을 숙였다고는 믿기 힘들지만 이 일화가 전하고자 하는 바는 현세의 계급을 뛰어넘은 천재와 천재를 알아본 자 사이의 강한 유대감일 것이다. 이 일과 완전히 똑같은 이야기가 한 세기 정도 뒤에 벨라스케스와 펠리페 4세 사이의 일화로도 전해지는 점이 흥미롭다.

티치아노는 카를 5세와 그의 아들 펠리페 2세까지 2대에 걸쳐 에스파냐의 궁정화가를 역임했지만 베네치아를 떠나지 않고 마음껏 자유를 누렸다(이것이 벨라스케스의 입장과 다른 점이다). 유럽 각국의 왕후 귀족, 부유층, 교회로부터의 주문은 물론 훈장과 명예 칭호도 빗발쳤으므로 한 사람의 왕에게 생활을 통째로 의지하고 떠받들 필요가 없었던 것이다.

샘솟는 아이디어

티치아노 정도의 대화가쯤 되면 초상화, 종교화, 신화화 같은 대표 장르에서 각각 여러 걸작을 남긴다(차이콥스키가 오페라, 교향곡, 협주곡, 발레음악 등 모든 장르를 망라한 것과 마찬가지다). 그 가운데에서도 티치아노의 신화화는 바로크의 방향성에 결정적인 영향을 미쳤다.

당시 상류계급은 앞다퉈 이른바 '서재문화'를 추진했다. 서재는 단순히 책을 읽거나 고독과 사색을 즐기는 장소만이 아니라 미술품을 수집해두는 방이기도 했다. 주인의 사적 공간이었으므로 그곳을 장식하는 그림은 자연히 에로틱한 분위기를 선호했으며, 대개 고대 그리스 로마 신화를 주제로 했다. 티치아노의 작품이 사랑받았던 이유는 그가 그린 벌거벗은 여자의 살결이 마치 살아 있는 사람의 것처럼 보여서만은 아니다. 그는 신화의 각 삽화나 등장인물을 독특한 시선으로 바라보며 연구했고, 그의 작품은 수수께끼와 그것을 푸는 즐거움으로 가득해 주문자의 지적욕구까지 만족시켜주었기 때문이다.

펠리페 2세를 위해 그린 〈포에지poesie〉(시상화) 시리즈 가운데에는 〈에우로페의 납치〉가 유명하다. 흰 수소로 변신한 제우스가 아름다운 에우로페를 납치해 여기저기 끌고 다니면서 아이를 낳게 했다는 유럽의 기원에 관한 이야기인데, 에우로페Europe가 발을 내디딘 곳이 유럽Europe이 되었다 한다. 티치아노는 원근을 대담하게 배치한 구도 속에 몸을 뒤로 젖힌 채 소 등에 탄 에우로페가 허벅지를 노골적으로 드러낸 모습을 표현했는데, 바람에 휘날리는 새빨간 천으로 건강한 에로스를 묘사했다. 이 작품에 푹 빠진 루벤스는 이탈리아를 방문했을 때 세부까지 똑같이 모사

했고 벨라스케스도 〈실 잣는 사람들〉의 배경 벽걸이로 인용했다.

한편, 〈다나에〉는 펠리페 2세를 위해 그린 작품이다. 다양한 모습으로 변신하는 제우스가 이번에는 황금 비雨가 되어 갇혀 있는 미녀 다나에를 덮친다. 놀랍게도 티치아노는 황금 비를 금화로 바꾸었다. 배금주의拜金主義에 물든 베네치아다운 악취미라고 비난받았지만 이 유머러스한 아이디어를 좋아했던 사람들도 많아 여러 버전으로 제작되었다. 이는 다른 화가들까지 흉내 내서 그릴 정도였다.

〈디오니소스와 아리아드네〉는 페라라의 공작 알폰소 1세의 서재를 장식하기 위해 그린 그림이다. 이야기는 이렇다. 미노스 왕의 딸 아리아드네는 아테네의 영웅 테세우스를 사랑하여 아버지와 나라를 배신한다. 테세우스는 그녀를 아테네로 데려가 아내로 삼겠다고 약속했지만 낙소스 섬에 그녀를 버리고 떠난다. 아리아드네는 테세우스가 탄 배가 머나먼 앞바다로 떠나가는 모습을 보며 이제 죽는 수밖에 없다고 한탄한다. 그때 술의 신 디오니소스(바쿠스)가 수많은 일행을 이끌고 지나가다 아리아드네에게 한눈에 반해 그녀와 결혼한다.

티치아노는 매력적이고 젊은 디오니소스가 아리아드네에게 반해 마차에서 뛰어내리는 급작스러운 순간을 묘사했다. 진지한 사랑에 어울리는 골똘히 생각하는 표정이 아름답다. 깜짝 놀란 아리아드네는 이제 막 다른 남자에게서 버림을 받았다고 말하는 듯이 몸을 비틀고 그 끝에는 배가 조그맣게 보인다. 신화는 그 뒤 두 사람이 행복하게 살았다고 전한다. 그야말로 '행복한 화가' 티치아노와 딱 어울리는 행복감 넘치고 활기찬 작품이다.

에우로페의 납치

티치아노,
유채,
178×205cm,
1560~1562년,
이사벨라 스튜어트 가드너 미술관

에로스들은 이 작품이 사랑의 신화를 표현하
고 있다는 점을 암시한다.

건강한
에로스

에우로페 시녀들이 해안에서 울며 소란을
피우고 있다.

앞쪽 경치는 물감을 두껍게 발랐다. 가끔은
손가락으로 그려 힘차게 표현했다.

Tiziano Vecellio

이 훌륭한 구도는 후세의 화가들에게
커다란 영향을 미쳤으며 벨라스케스
와 루벤스가 모사했다.

정열의 빨강

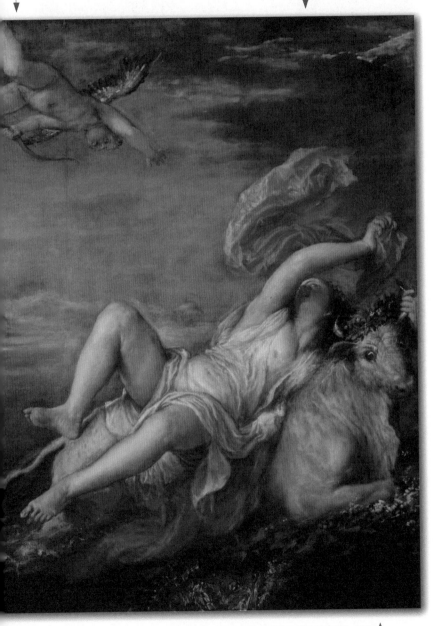

흰 수소로 변신한 제우스가 왕녀 에우로페를 유괴한다. 이때
그녀를 태우고 돌아다닌 지역을 유럽이라고 부르게 되었다.

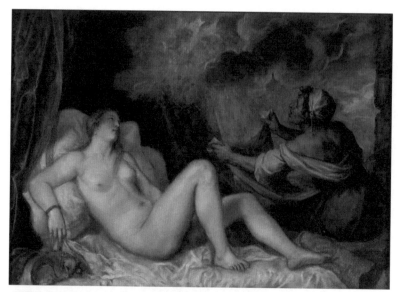

티치아노, 〈다나에〉, 1553년, 프라도 미술관

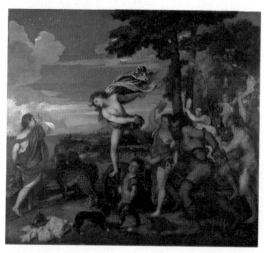

**티치아노, 〈디오니소스와 아리아
드네〉**, 1520~1523년, 런던 내
셔널 갤러리

지칠 줄 모르는 창작욕

티치아노는 노쇠를 몰랐던 모양이다. 적어도 마지막 작품 〈피에타〉를 보면 그렇다고 말할 수밖에 없다. 티치아노는 자신의 묘소를 산타 마리아 글로리오사 데이 프라리 성당으로 정한 뒤 그 예배당에 (자신을 위한) 제단화를 그렸다. 그 작품이 바로 〈피에타〉다. 피에타, 즉 죽은 예수를 무릎에 안고 눈물을 흘리는 성모 마리아는 화가들이 예부터 끊임없이 그렸던 탄식하는 성모의 도상이다.

독특한 은회색으로 채색된 이 작품은 금욕적인 느낌을 줄 정도로 색채를 억제했으며 주제에 어울리지 않을 정도로 터치가 거칠다. 그 거친 느낌은 지극히 현대적이며, 극적인 사건에 현장감을 전해준다(누가 르네상스 시대의 작품이라고 여기겠는가?). 성모의 기품 있는 표정, 비장감 넘치는 막달라 마리아의 몸짓, 당장에라도 움직일 듯한 주변 조각상, 티치아노의 자화상이라고 불리는 늙은 성 히에로니무스……. 이 모든 것이 죽음을 거부하는 것처럼 보인다. 예수의 죽음이 아니라 죽음 그 자체를.

맨 마지막까지 보는 사람을 이토록 흥분시켰던 이 뛰어난 화가의 사망 원인은 페스트였다.

피에타

티치아노,
유채,
353×348cm,
1576년경,
베네치아 아카데미아 미술관

죽음을
거부하다

Tiziano Vecellio

여성들의 표정에서 드러난 비장함은
티치아노만의 리얼리티다.

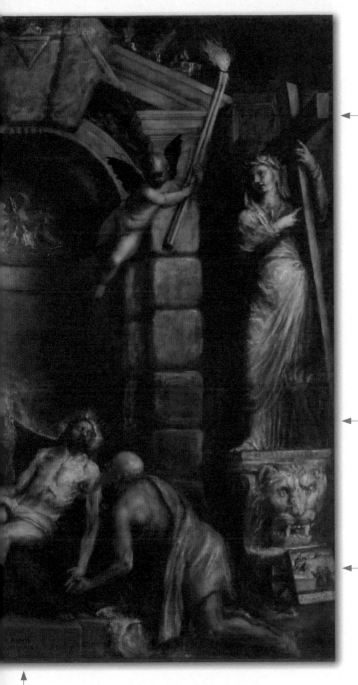

독특한 은회색. 지금까지의 화려한 색채를 스스로 봉인했다.

〈피에타〉란 죽은 예수를 안고 탄식하는 성모상이다. 시대를 초월하여 사랑받는 주제다(피카소의 〈게르니카〉에도 인용되었다).

무릎을 꿇은 늙은 히에로니무스는 화가의 자화상이라고 전해진다.

미완성인 부분이 살짝 남아 있어 제자 팔마 베키오가 완성시켰는데, 그런 사정이 기록되어 있다. "티치아노가 미완으로 남겼기에 황공하게도 팔마가 완성하여 신께 봉납한다."

4

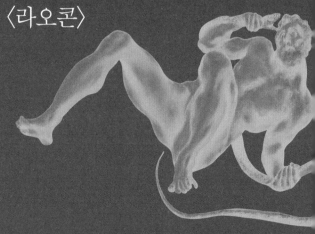

엘 그레코의 〈라오콘〉

—

너무 새로웠던
'그 그리스인'

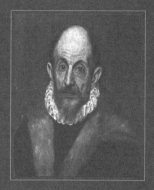

엘 그레코, 〈자화상〉, 1595~1600년경, 메트로폴리탄 미술관

유일무이한 개성

에스파냐의 대표적인 종교화가로 널리 알려진 엘 그레코의 본명은 도메
니코스 테오토코풀로스Domenikos Theotokopoulos로 그리스인이었다. 작품에
본명으로 서명했는데도 일반적으로는 엘 그레코로 통한다.

엘El은 에스파냐어의 남성 정관사(독일어의 der, 영어의 the에 해당한다)
이고 그레코Greco는 이탈리아어로 '그리스인'을 뜻하므로, 번역하면 '엘
그레코'는 '그 그리스인'이 된다. 그는 동시대인들로부터 그림과 마찬가
지로 괴짜라는 평을 들었는데, 외국어 조합으로 이루어진 그의 이름도
적잖이 기묘한 인상을 준다.

그의 이름에 이탈리아어가 들어간 까닭은 그가 에스파냐에 정착하기
전에 이탈리아에서 10년 정도 살았기 때문이다. 또 그의 화풍이 이상하
다고 여겨진 이유 가운데 하나는 당시 에스파냐에는 아직 알려지지 않았
던 마니에리스모manierismo(일그러진 신체 비율이 특징이다) 양식을 받아들
였던 탓이다. 그가 괴짜라는 평가를 받은 배경에는 격정적이었던 그의
성격, 자신을 천재라고 믿어 극단적으로 높았던 자부심, 돈 문제로 주문
자와 옥신각신하며 일으킨 몇 번의 소송 등이 있다.

그러나 엘 그레코의 작품에서 보이는 유일무이한 개성(누가 보아도 엘
그레코라는 것을 알 수 있다)은 그리스, 이탈리아, 에스파냐의 융합에 그의

강렬한 캐릭터가 어우러져 화학반응을 일으킨 덕분에 탄생했다. 만약 그가 조국을 버리지 않았다면 서양미술사에 엘 그레코의 이름은 물론 도메니코스 테오토코풀로스의 이름이 쓰일 일도 없었을 것이다.

이콘화를 버리고

엘 그레코가 태어난 1541년의 크레타 섬은 베네치아 공화국의 영토였다. 유년기에 대한 기록은 별로 없지만 그는 세관사였던 아버지 덕분에 비교적 유복하게 자랐고 교육도 제대로 받은 것으로 보인다. 엘 그레코는 만년에 톨레도에 저택을 지을 때 훌륭한 서고도 함께 만들었으며(당시 책은 귀중품이었다) 조르조 바사리의 『미술가 열전』이나 비트루비우스 폴리오의 『건축십서』 여백에 자기의 예술관과 비평을 빼곡히 써둔 점으로 보아 교양이 높았음을 알 수 있다.

비잔틴 제국이 1000년도 전에 멸망했는데도 크레타 섬에는 여전히 이콘 제작의 전통이 남아 있었다. 그래서 엘 그레코는 후기 비잔틴 양식의 이콘화가로서 스물다섯 살 때 자신의 공방을 갖고 있었다. 이콘 숭배는 11세기에 로마 가톨릭에서 분리된 동방정교회의 특징이다. 이콘은 '성화상聖畫像'으로 번역되는데, 단순한 종교화와는 달리 그림 자체가 기적을 일으킨다고 여겨져 예배의 대상이 되었다. 유감스럽게도 이 시기에 엘 그레코가 그린 이콘(정확히는 이콘풍의 회화)은 나무판에 성모를 그리고 서명을 한 작품 한두 점밖에 남아 있지 않다.

크레타 섬에 있던 엘 그레코의 이콘 공방은 1년쯤 뒤에 문을 닫았다.

그가 경직된 비잔틴 양식이 마음에 들지 않아 좀 더 훌륭한 스승을 찾아 나섰기 때문이다. 1567년에는 종주국인 베네치아로 건너갔다. 그 무렵은 티치아노의 말년으로 엘 그레코가 이 노대가의 제자가 되었다는 설도 있지만 사실 여부는 알 수 없다. 그러나 그가 티치아노의 풍요로운 색채에 큰 영향을 받았다는 사실만은 분명하다.

엘 그레코는 베네치아에서 3년 정도 머물렀는데, 이 시기에 평면적인 이콘 화법을 벗어던지고 원근법, 해부학, 유채 물감을 다루는 법 등을 배우며 유럽적인 회화 기법을 억척스럽게 익혀나갔다. 하지만 엘 그레코는 베네치아에서 딱히 크게 활약하지 못했다. 야심은 있었으나 수많은 무명 화가 가운데 한 사람일 뿐이었다. 이런 이유로 그는 로마에 가기로 결심했을지도 모른다. 당시 가톨릭은 프로테스탄트의 세력을 억누르기 위한 '반종교개혁'이 한창이었다. 이에 바티칸은 예술의 힘을 최대한 이용하려 했기 때문에 로마의 화단은 활기가 넘쳤고 일거리도 많았다.

엘 그레코는 파르네세 추기경이 주축이 된 지식인 모임의 일원이 되었고, 그의 궁전 보수 장식에도 참여했으며, 화가와 예술가의 조합인 성 루가 조합Guild of St. Luke에도 가입했다. 이탈리아에서는 장인이 아니면 조합원이 될 수 없었으므로 그가 공방을 열었다는 사실을 알 수 있다. 교회의 대형 작업이나 왕후 귀족의 의뢰는 없었지만 개인 초상화와 몇 개의 소형 종교화를 그리며 안정된 생활을 했던 것으로 보인다.

하지만 성격이 화근이었는지 엘 그레코는 추기경으로부터 해고를 당한다(해고 철회 탄원서가 남아 있다). 또한 미켈란젤로의 벽화 〈최후의 심판〉을 신랄하게 비평해(미켈란젤로는 이미 10년쯤 전에 죽었지만) 로마에

서 지내기 힘들어졌다는 소문도 있었다. 설령 그것이 사실이 아닐지라도 이 일화는 평소 그의 과격한 말과 행동을 상상하게 만든다. 결국 그는 6년 정도의 로마 생활을 끝으로 또다시 다른 곳으로 옮겨가게 되었다.

엘 그레코는 로마에서 파르미자니노, 브론치노 등이 구사하는 마니에리스모 화법을 익혔다. 마니에리스모란 후기 르네상스에서 바로크로 넘어가는 과도기에 탄생한 매우 기교적이고 작위적인 경향을 말한다. 극단적으로 늘이거나 뒤튼 인체, 격렬하고 부자연스러운 움직임과 자세, 그에 따르는 강렬한 색채와 비현실성이 특징이다. 이 새로운 회화의 흐름은 특히 지식층이 좋아했다. 엘 그레코는 이 양식을 점차 자신의 것으로 만들었다.

또다시 좌절

1576년 서른 중반인데도 아직 이름이 알려지지 않았던 방랑화가는 에스파냐의 톨레도로 흘러들어갔다. 하지만 대책 없는 이주는 아니었다. 로마에서 알게 된 성직자를 믿고 갔던 것이다.

옛 도읍 톨레도는 쇠퇴 중인 도시였다. 일찍이 서고트 왕국의 수도로 번성했고 중세에도 기독교, 이슬람교, 유대교 문화가 교차하는 세계적인 도시였다. 20여 년 전 마드리드에 그 지위를 빼앗기기 전까지는 에스파냐의 수도로서도 번영했다. 이곳은 에스파냐 수석 대주교의 교구로 넓지 않은 토지에 교회와 수도원이 100개 이상 들어서 있었고 주민들은 하루에 일곱 번이나 미사를 드린다고 일컬어질 정도로 신앙심이 깊었다. 하

지만 톨레도는 지난날의 영광을 버팀목으로 삼고 있는 쇠락한 도시였다. 엘 그레코는 도착한 이듬해에 두 군데 교회와 계약을 맺었지만 그의 진정한 목적지는 톨레도가 아닌 마드리드의 궁정이었다.

에스파냐를 '해가 지지 않는 나라'로 만들었고 가톨릭의 수호신을 자처했던 유럽 최강의 왕 펠리페 2세는 마드리드 교외에 엘에스코리알El Escorial을 짓는 중이었다. 엘에스코리알은 대성당을 중심으로 궁전과 수도원, 왕가의 영묘靈廟, 미술관, 도서관, 신학교, 넓은 정원을 배치한 복합 시설로 지금은 세계문화유산으로 등재되었다. 이 시설은 규모가 큰 만큼 내부를 장식하려면 많은 조각가, 화가, 장식가, 조경사 등이 필요했기에 내로라하는 전문가들이 유럽 각지에서 추천을 받아 모여들었다. 엘 그레코도 톨레도 사제의 추천으로 에스파냐의 레판토 해전 승리를 그린 우의화寓意畵를 헌납했다.

이 그림은 펠리페 2세의 눈에 들었다. 왕은 엘 그레코에게 수도원 성당을 장식할 그림인 〈성 마우리티우스의 순교〉를 의뢰했다. 이 그림을 매우 기대했던 왕은 값비싼 물감을 얼마든지 써도 좋다며 착수금도 두둑이 지급했다. 펠리페 2세는 일찍이 티치아노를 궁정화가로 삼았고, 자신도 그림을 그렸으며, 미술 수집가로서도 최고의 안목을 가지고 있었다. 이탈리아 회화는 물론 북방의 화가 히에로니무스 보스Hieronymus Bosch의 작품도 즐겨 수집했다.

엘 그레코는 인생 최대의 기회를 잡았다. 성공하면 궁정화가도 꿈이 아니었다. 그는 심기일전하여 작업을 시작했고 완성작에 대해서도 자신만만해했다. 하지만 결과는 예상을 빗나갔다. 펠리페 2세가 "기도할 마

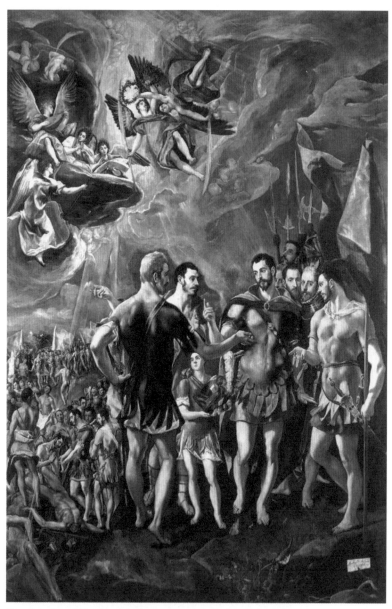

엘 그레코, 〈성 마우리티우스의 순교〉, 1580~1582년, 엘에스코리알 수도원

음이 사라진다"며 작품을 외면했던 것이다. 그림은 약속한 성당이 아닌 한 등급 아래의 참사회 회의실에 걸리게 되었다. 원래 엘 그레코에게 약속했던 장소에는 다른 화가의 동명 작품이 걸리는 굴욕을 당했다.

자신을 천재라고 여겼던 엘 그레코로서는 견디기 힘든 일이었다. 그렇다고 해서 궁정으로 향하는 길이 막힌 것도 아닌데, 그는 두 번 다시 마드리드 부근에는 얼씬도 하지 않으리라 결심했다. 벌써 마흔이었다. 또다시 새로운 나라로 가고 싶지는 않았던 엘 그레코는 톨레도로 돌아와 그곳을 최종 거처로 정했다. 그가 남긴 보기 드문 풍경화 〈톨레도 풍경〉은 그 무렵의 심정을 회화로 표현한 작품이다. 음울하게 뒤틀린 기이한 그림이 실의와 분노로 가득 찬 그의 기막힌 심정과 겹쳐져 도저히 현실의 풍경으로는 보이지 않을 만큼 박력이 느껴진다.

톨레도의 인기화가

사람의 운명이란 알 수 없는 것. 일단 절망의 밑바닥까지 떨어지면 그때부터는 다시 올라오는 일만 남아 있는 것일지도 모른다.

경건한 종교도시 톨레도는 엘 그레코를 반갑게 맞이했다. 그의 최고 걸작 〈오르가스 백작의 매장〉도 톨레도 산토 토메 교회의 제단화로 의뢰받은 작품이다. 엘 그레코는 100년 전 톨레도의 영주 오르가스 백작의 장례식에 성 스테파노와 성 아우구스티누스가 강림하여 참석자들이 보는 앞에서 백작을 직접 매장했다는 전설을 천상과 현세로 화폭을 나누어 묘사했다. 게다가 참석자의 얼굴은 현존하는 톨레도 명사들의 초상

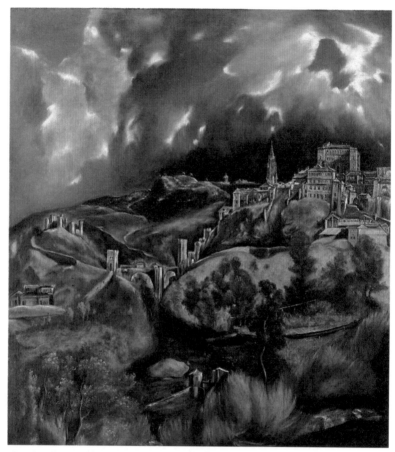

엘 그레코, 〈톨레도 풍경〉, 1596~1600년경, 메트로폴리탄 미술관

으로 채워 넣었고 자화상과 자기 아들도 그려 넣었다. 천상의 성인 가운데에는 펠리페 2세의 얼굴도 보인다. 한때 왕의 궁정 근처까지 갔으나 작은 마을에서 머물러야 했던 현실에 그때까지도 갈등하고 있었을지도 모른다.

2년에 걸쳐 완성한 이 제단화는 톨레도에서 큰 평판을 얻었다. 고위 성직자나 지식층의 눈에는 그의 마니에리스모적 표현이 신선하고 매력적으로 보였다. 이후 엘 그레코는 시민들의 인기화가가 되어 차례로 주문을 소화해나간다. 방이 20개가 넘는 저택에서 호화롭게 살았으며 공방도 넓혔다. 유화뿐 아니라 제단 칸막이 설계와 얼마 되지 않지만 조각에도 손을 댔다. 그는 건축에도 관심을 보였고 설계도까지 그렸다고도 알려져 있다(아들은 후에 건축가로 활약한다).

현존하는 엘 그레코 회화의 85퍼센트가 종교화다. 그 가운데에서도 가장 즐겨 그린 작품은 〈수태고지〉로 14점이 남아 있다(그 가운데 한 점은 일본 구라시키 시의 오하라 미술관에 소장되어 있는데, 신비로운 매혹이 넘치는 인기작이다). 초상화는 10퍼센트 정도인데, 이 분야에서도 엘 그레코가 뛰어난 화가였다는 사실을 알 수 있다(〈모피 숄을 두른 여인〉 등). 전체적인 작풍은 해를 거듭할수록 마니에리스모의 정도가 점점 심해져 지나치게 작은 머리를 얹은 기다랗고 해쓱한 신체가 흔들거리며 하늘로 올라갈 듯하다.

그나저나 엘 그레코는 톨레도에서도 보수 문제로 몇 번이나 재판을 했는데, 유명해져도 기질은 변하지 않았던 모양이다.

오르가스 백작의 매장

엘 그레코,
유채,
1586~1588년,
460×360cm,
산토 토메 교회

세례자 요한이 오르가스 백작의 영혼을
예수에게 중개한다.

매장에서
승천으로

톨레도의 명사들이 늘어서 있다.

갑옷을 입고 매장되는 오르가스 백작.
성 스테파노와 성 아우구스티누스가 강
림하여 유해를 감싸 안는다. 감상자를
바라보며 오르가스 백작을 손으로 가리
키는 아이는 엘 그레코의 아들이다.

황금 옷에 그려진 그림은 성 스테파노
의 수난 장면이다. 그는 돌에 맞아 순교
했다.

El Greco

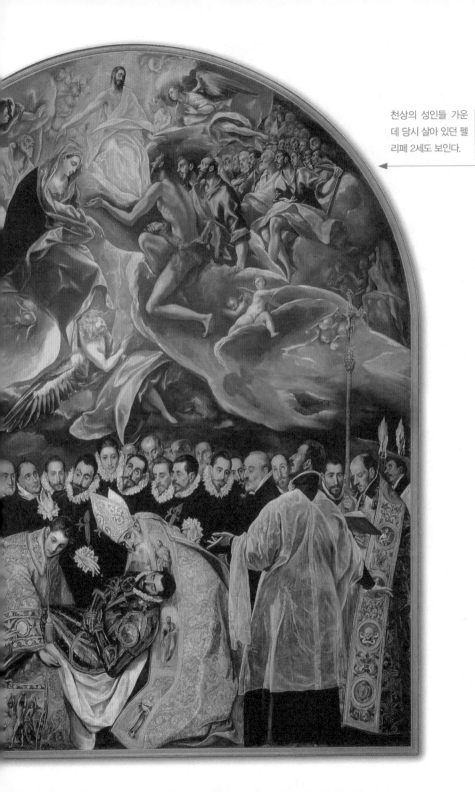

천상의 성인들 가운 데 당시 살아 있던 펠 리페 2세도 보인다.

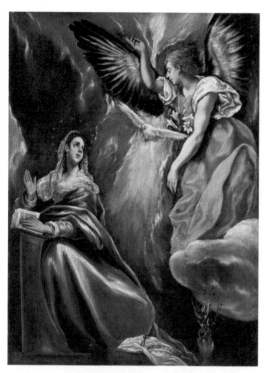

엘 그레코, 〈수태고지〉, 1590~1603년, 오하라 미술관

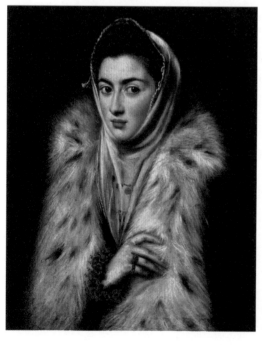

엘 그레코, 〈모피 숄을 두른 여인〉, 1577~1580년경,
글래스고 켈빈그로브 미술관

종교화와도 멀어지다

엘 그레코는 일흔세 살까지 살았지만 만년에는 인기가 빠르게 식기 시작했다. 강렬하고 황홀한 그림이 차츰 시대의 추세와 어긋나게 된 탓도 있었고 지나친 개성이 오히려 질리는 원인이 되었을 수도 있다.

이를 느끼고 새로운 시도를 했던 것일까, 아니면 종교화가에서 신화화가로 변신을 꾀했던 것일까. 어쩌면 그리스인인 자신이 그리스 신화를 한 점도 그리지 않았다는 사실을 문득 깨달았을 수도 있다.

엘 그레코의 마지막 작품으로 알려진 그림은 처음이자 마지막 신화화인 〈라오콘〉이다. 트로이전쟁의 유명한 일화 '트로이 목마'가 주제다(화폭 중앙의 뒤쪽 배경에 작은 목마가 보인다). 그리스 측의 속셈을 알아차린 트로이의 신관 라오콘이 성안으로 목마를 들이지 말라고 경고하자 이에 화가 난 여신 아테나(미네르바)가 물뱀을 풀어 라오콘과 그의 두 아들을 죽이는 장면이다. 엘 그레코는 배경을 톨레도 시가지로 바꾸었다. 그리고 변함없이 길게 늘어진 창백한 인체와 불가사의함으로 화폭을 가득 채웠다. 주제를 신화로 바꾸어도 그의 개성은 조금도 흔들리지 않았다.

엘 그레코는 세상을 떠난 뒤 서서히 잊혔다. 두 세기가 지나 1819년에 마드리드의 프라도 미술관이 개관했을 때 그의 작품은 단 한 점도 걸리지 않았다(지금이라면 상상조차 할 수 없는 일이다).

엘 그레코를 재발견한 사람은 놀랍게도 20세기의 표현주의 화가들이었다. 피카소도 자신의 '청색시대' 인물 묘사는 엘 그레코의 영향을 받았다고 인정했다. '그 그리스인'의 감성이 참으로 새로웠다는, 아니 지나치게 새로웠다는 증거다.

라오콘

엘 그레코,
1610~1614년,
유채,
142×193cm,
워싱턴 내셔널 갤러리

예전에 그린 풍경화 〈톨레도 풍경〉과 거의 같은 배경이다. 불길한 하늘, 웅성대는 건물들

흔들림 없는
표현

뒤틀리고 늘어진 창백한 나신. 아테나가 보낸 물뱀에게 목 졸려 죽는 라오콘과 두 아들

El Greco

트로이의 목마. 목마 안에 수많은 그리스 병사가 숨어 있는데도 달리는 것처럼 보인다.

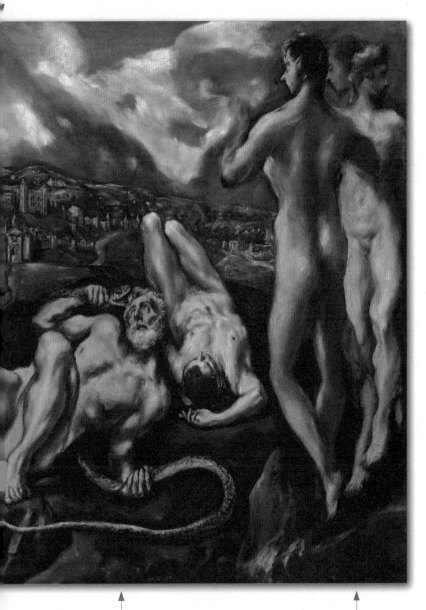

공중에 떠 있는 듯한 수수께끼의 인물들. 그들이 누구고 무엇을 하는 중인지는 아직 밝혀지지 않았다.

5

루벤스의 〈댐이 있는 풍경〉

—

'화가의 왕'이 다다른 세계

루벤스, 〈자화상〉, 1623년경, 윈저 로열 컬렉션

Peter Paul Rubens

하늘의 편애

'왕의 화가이자 화가의 왕'이라고 칭송받았던 페터르 파울 루벤스는 티치아노와 마찬가지로 신으로부터 아낌없는 사랑을 받은 행운아였다. 신기하게도 그가 태어난 해는 티치아노가 죽은 이듬해인 1577년이다. 마치 앞세대의 르네상스인과 바통 터치를 하듯이 루벤스는 17세기를 대표하는 바로크 최대의 거장이 된다.

그들의 그림에는 자기 자신을 사랑하고, 인생을 사랑하며, 이 세상의 아름다움을 관능적으로 음미하는 기법을 익힌 자의 행복이 넘쳐난다. 이는 그들이 성공한 인간이었기 때문일까, 아니면 그것이 성공을 위한 필수조건이었던 것일까.

건강한 신체, 호감 가는 용모, 노력을 아끼지 않는 정신, 최고의 반려자. 이것만으로도 만족해하는 사람이 많겠지만 루벤스가 하늘로부터 받은 은총은 이에 그치지 않았다. 독일어, 프랑스어, 이탈리아어를 비롯해 당시의 교양어인 라틴어를 포함한 7개 국어를 자유자재로 구사하는 어학 능력, 세련되고 귀족적인 태도와 원만한 성격, 고전에 대한 교양, 저절로 풍기는 신비한 기운과 성실함. 이런 요소는 그가 훗날 외교관으로서 전 유럽을 돌아다닐 때 크게 도움이 되었다.

그뿐 아니라 뛰어난 금전 감각, 경영 능력, 계약을 지키는 신속한 작업

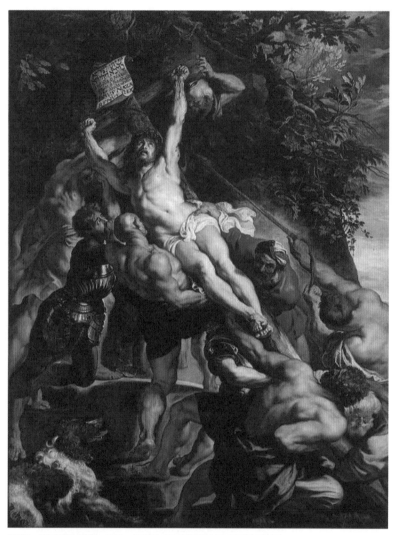

루벤스, 〈십자가를 세움〉, 1610~1611년, 안트베르펜 성모 마리아 대성당

태도마저 갖춘 덕분에 그의 공방은 2,000점이 넘는 회화를 제작했고 작품을 동판화로도 많이 만들어서 엄청난 재산을 모을 수 있었다. 수많은 제자와 조수에게도 임금을 충분히 지급하여 분쟁을 일으킨 적이 한 번도 없었다. 렘브란트처럼 무절제하게 돈을 낭비하지도 않아 막대한 유산을 남겼으며 미술품도 알차게 수집했다.

그림에 대한 그의 빛나는 재능은 온 세상 사람들이 다 알 정도로 뛰어났다. 루벤스 덕분에 플랑드르 회화는 황금기를 구축했다. 루벤스는 티치아노를 잃은 왕후 귀족과 교회, 부유층에게 새로운 우상이 되었다. 주문자들뿐 아니라 화가 지망생들도 루벤스를 동경했다(『플랜더스의 개』의 주인공 소년 네로가 죽기 전에 한 번만이라도 보고 싶다고 간절히 바랐던 그림이 바로 루벤스의 종교화 〈십자가를 세움〉이었다).

화가와 외교관, 경영자의 역할을 모두 훌륭하게 해낸 이 전무후무한 존재에게 감탄하지 않을 사람은 없을 것이다. 게다가 작품의 평가와 매매를 비롯해 인기도 살아 있을 때부터 지금까지 전혀 변함이 없다. 물론 "푸줏간 주인 루벤스", "연극 같은 그림"이라고 깎아내리는 사람들은 있었다.

"푸줏간 주인 루벤스"는 루벤스가 그리는 여성 누드의 '살집'이 풍만한 데 대한 야유였다. 비만처럼 보이지만 루벤스의 취향이니 어쩔 수 없다(반대로 그가 오늘날의 젊은 여성을 본다면 영양실조로 오해할 것이다). 그나저나 당시 외국인들의 눈에도 루벤스의 미녀가 조금은 살이 쪄 보였는지, 이를 지적받은 루벤스는 이렇게 말했다. "플랑드르의 여자는 먹는 게 다르다."

"연극 같은 그림"이라는 말에 대해 반박하자면, 맨 처음부터 루벤스가

일부러 극적인 장면을 작품화했기 때문이다. 이를테면 사랑과 죽음이 주요 주제인 오페라를 보며 주인공들에게 좀 더 자연스럽게 연기해달라고 요구해보았자 소용없는 일과 마찬가지다. 모든 것을 노래로 표현하는 오페라는 굉장히 인공적인 예술이며 "안녕하세요", "잘 가세요"라는 대사에 조차 멜로디가 붙는다. 다시 말해 오페라는 자연스러움을 거부함으로써 성립한다. 루벤스의 매우 과장되고 연극적인 표현도 오페라의 회화화繪畵化라고 생각하면 이해된다. 이는 시대가 요구한 것이다. 귀족적 취미가 그러했으므로 그는 '왕의 화가', 정확히는 '왕후들의 화가'다.

무엇을 그렸는지보다 무엇을 그리지 않았는지로 그 화가를 판단할 수 있다는 말이 있다. 그런 의미에서 루벤스는 서민과 그들의 풍속, 일상에는 거의 관심이 없었다. 자기와 인연이 있는 몇몇 사람의 초상을 그리거나 만년에 이르러 풍경화에 흥미를 보이기도 했지만 그 밖에 그가 그린 작품 대부분은 상류계급 인사의 초상화와 종교화, 신화화였다. "나의 타고난 본성에는 신중을 기해야 하는 소품보다 대작을 만드는 편이 잘 맞는다"라고 공언했을 정도다. 따라서 그의 그림이 지금까지 전 세계 수집가들의 구매욕을 자극하며 미술관으로 관람객을 끌어들이는 강한 힘을 갖고 있는 것은, 오히려 그의 작품이 시대나 계급의 기호를 초월한 아름다움과 강렬한 매력을 갖추었다는 증거라 할 수 있다.

프랑스로부터의 의뢰

천재화가들이 모두 그렇듯이 루벤스도 조숙했다. 스물한 살 때 안트베르

펜의 성 루가 조합에 장인 등록을 했고 스물두 살 때부터는 오랜 기간 연수여행을 떠났다. 이탈리아 회화, 특히 티치아노를 연구하기 위해서였다. 그는 도착하자마자 만토바의 공작 빈첸초 곤자가Vincenzo I Gonzaga의 궁정화가가 되었다. 피렌체에서는 마리아 데 메디치(프랑스 앙리 4세와 결혼해 프랑스 왕비가 되면서 마리 드 메디시스로 더 널리 알려졌다-옮긴이)의 결혼식에 참석했으며 그녀와는 훗날 인연을 계속 이어나갔다(이에 대해서는 나중에 다시 설명할 것이다).

스물네 살 때 루벤스는 로마로 가서 처음으로 교회의 제단화를 제작했다. 스물여섯 살 때는 만토바 공의 외교 사절로 에스파냐의 펠리페 3세를 방문했다. 외교관으로서의 그의 능력은 그 무렵부터 인정받기 시작했다. 동시에 만토바 공을 위해 회화를 사들이면서 그도 자연스럽게 훌륭한 미술 수집가가 되었다. 스물아홉 살 때는 만토바로 돌아와 〈브리지다 스피놀라 도리아 후작부인의 초상〉을 그렸고(초기의 걸작 초상화) 서른 살부터는 다시 로마에 머무르며 정력적으로 일거리를 맡았다.

1608년 서른한 살의 루벤스는 어머니의 죽음을 계기로 안트베르펜으로 돌아왔다. 그러나 "전 세계가 나의 고향이다"라고 쓴 그의 글처럼 젊은 날의 연수여행을 바탕으로 피어난 코즈모폴리턴 정신은 세계를 두루 돌아다니게 될 이후의 활동을 예감했을 것이다.

루벤스는 서른두 살에 커다란 전환기를 맞았다. 먼저 그는 에스파냐령 네덜란드 군주 부부의 궁정화가가 되었다(합스부르크가의 특징인 혈족 결혼을 통해 맺어진 부부로 남편은 오스트리아의 대공 알브레히트였고 아내는 에스파냐의 왕녀 이사벨이었다). 그런데 루벤스는 그들의 궁정이 있는 브

루벤스, 〈인동덩굴 그늘의 루벤스와 이사벨라 브란트〉, 1609년경, 알테 피나코테크

뤼셀에 살지 않고 안트베르펜에서 공방을 열었다. 공방은 자신이 설계한 이탈리아풍 저택에 있었는데, 이곳은 머지않아 안트베르펜 최고의 사설 컬렉션 룸(지금의 루벤스 미술관)을 갖게 된다.

하지만 무엇보다 중요했던 사건은 결혼이었다. 루벤스는 같은 지방 명문가의 딸 이사벨라를 아내로 맞이했다. 신혼의 기쁨은 〈인동덩굴 그늘의 루벤스와 이사벨라 브란트〉에서 결실을 보고 있다. 화려하게 꾸민 두 사람은 '사랑의 인연'이라는 꽃말을 지닌 인동덩굴 아래서 가까이 붙어

앉아 있으며 아내는 남편의 손에 자신의 손을 살짝 올려두고 있다. 말 그대로 한 폭의 그림처럼 잘 어울리는 부부다. 이상적인 아내는 그를 위해 아들 둘과 딸 하나를 낳는다.

그 무렵 네덜란드의 여러 주州와 에스파냐는 기나긴 전쟁(후에 '네덜란드 독립전쟁'이라 불린다)에 지쳐 12년간의 휴전 협정을 맺은 상태였다. 이로 인해 안트베르펜의 경제는 활기를 띠었고 루벤스 공방에는 주문이 밀려들었다. 안토니 반다이크, 동물화 전문 프란스 스니데르스, '꽃의 화가' 얀 브뤼헐 등과의 공동 작업을 포함해 웅장한 구도와 호화찬란한 색채의 대작이 차례로 제작되었다. 자기가 만든 작품을 바탕으로 한 판화의 독점간행권을 얻어 공방은 더욱더 커졌고 루벤스의 명성도 한층 높아졌다.

마흔네 살이 되자 루벤스는 프랑스로부터 첫 번째 일을 의뢰받는다. 앙리 4세의 아내이자 현 국왕 루이 13세의 어머니 마리 드 메디시스가 뤽상부르 궁전 장식을 위해 20여 점의 작품(《마리 드 메디시스의 생애》연작)을 주문한 것이다. 20년도 전에 루벤스가 피렌체에서 그녀의 결혼식에 참석했던 일을 떠올렸던 모양이다. 루벤스는 몇 번이나 파리로 가서 조건을 정했다. 어쨌든 이는 공방이 총력을 기울여야 하는 대작이었고 무슨 일이 있어도 최우선시해야 했다. 모두가 투지에 불탔다.

그 결과 모두 아는 바대로 루벤스의 솜씨를 전 세계에 알리게 되었다. 현재 루브르 박물관의 '루벤스의 방'에는 마리 드 메디시스의 생애를 그린 연작 21점과 초상화를 포함해 24점의 작품이 전시되어 있어 장관을 이룬다. 루벤스는 평범하고 아름답지도 않은 데다 그 어떤 공적도 없는

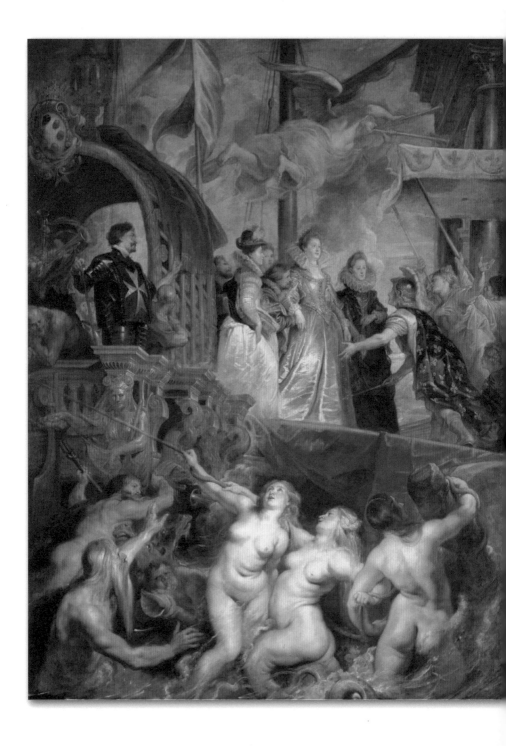

마르세유에 도착하는
마리 드 메디시스

《마리 드 메디시스의 생애》

루벤스,
1622~1625년,
유채,
394×295cm,
루브르 박물관

긴 나팔을 불며 하늘을 나는 '명예'의 의인상

놀라운
솜씨

배에서 내려 레드 카펫으로 향하는 마리 드 메디시스 일행. 마중 나온 상대에게 눈길조차 주지 않는 이유는 그들이 인간이 아니기 때문이다. 흰 백합이 수놓인 푸른 망토를 걸친 남자는 '프랑스', 성벽 모양의 왕관을 쓴 여자는 '마르세유'의 의인상이다.

금발에 풍만한 육체, 자유분방한 자세는 루벤스 취향의 미녀들이다. 피부 위의 둥근 물방울이 마치 진짜처럼 보일 정도로 기교가 매우 뛰어나다. 그 왼쪽은 바다의 신 포세이돈과 바다의 정령 트리톤이다.

Peter Paul Rubens

왕비의 반평생을 아름답게 꾸미기 위해 화려한 신화 세계 속으로 그녀를 집어넣었고, 그 작품에서 자신의 뛰어난 기교를 발휘했다.

쉴 틈 없이 바쁜 나날

마리 드 메디시스에게 의뢰받은 그림을 한창 제작하던 중 네덜란드와 에스파냐의 12년간의 휴전 협정이 끝났다. 알브레히트 대공은 영원한 평화를 바라며 교섭했지만 네덜란드는 합스부르크가에 더 이상 나라가 유린당하는 것을 거부하며 독립을 향한 전쟁을 다시 시작했다.

루벤스에게는 다시 새로운 일거리가 들어왔다. 교섭과정에서 알브레히트 대공이 죽어 대공비 이사벨이 루벤스에게 외교관으로 일해달라고 요청한 것이다. 그리하여 그는 1624년부터 1631년까지 마드리드, 파리, 런던, 로테르담, 델프트, 암스테르담, 위트레흐트, 헤이그 등지를 돌아다니며 적국의 밀사와 접촉하는 등 중대한 임무를 수행했다.

물론 적군과 아군도 그의 작품을 간절히 원해 그는 그림도 제작했다. 에스파냐의 펠리페 4세(이미 펠리페 3세에게서 왕위를 이어받았다)에게는 〈제 아이를 잡아먹는 사투르누스〉를, 영국의 찰스 1세에게는 〈전쟁과 평화〉를 바쳤으며 양국으로부터 작위를 받아 귀족의 칭호를 얻었다. 케임브리지 대학으로부터는 학위도 받았다. 에스파냐에 머무를 때 루벤스는 젊은 벨라스케스를 만나 이탈리아 유학을 권했다. 또한 그 자신도 노력을 게을리하지 않으며 티치아노의 작품을 모사했다(가장 유명한 작품은 〈에우로페의 납치〉다).

이렇게 공적인 생활로 바쁜 와중에도 공방에서 작업을 했다니 놀라울 따름이다. 그의 공방을 견학하러 온 덴마크인이 당시의 상황을 이렇게 기록했다. "루벤스는 작품을 제작하며 배우에게 타키투스의 역사서를 낭독하게 했다. 이와 동시에 비서에게 편지 내용을 불러주었고 손님에게 상냥하게 말을 걸거나 질문에도 답했다. 그러는 동안에도 그는 잠시도 쉬지 않고 붓을 계속 놀렸다!"

설령 퍼포먼스라 하더라도 얼마나 대단한가.

평온하고 풍족했던 만년

초인적이며 행복했던 루벤스에게도 슬픔이 찾아왔다. 사랑하는 아내 이사벨라가 세 아이를 남겨두고 병으로 죽은 것이다. 하지만 그로부터 4년 후 그는 쉰세 살에 재혼한다. 그것도 엘레나 푸르망이라는 열여섯 살짜리 미소녀와!

그녀의 싱싱하고 육감적인 모습은 〈모피를 두른 엘레나 푸르망〉에서 잘 드러난다. 루벤스는 그녀와의 사이에서 차례로 아이를 얻는다(다섯 번째 아이인 막내는 그가 죽은 뒤에 태어났다). 이 재혼에 관해 그는 친구에게 자신은 독신으로 지내며 금욕적인 생활을 계속해나갈 자신이 없고, 나이 많은 여성을 안기 위해 한없이 귀중한 자유를 희생할 마음도 전혀 없다는 내용의 편지를 남겼다. 엘레나 푸르망의 초상화가 관능적인 것은 당연했다.

그런데 편지에는 뜻밖의 글도 있었다. "주위의 모든 사람이 귀족 집안

루벤스, 〈모피를 두른 엘레나 푸르망〉, 1635~1640년,
빈 미술사 박물관

의 아가씨와 결혼하기를 권했지만 저는 성실한 중산계급 출신의 젊은 아가씨를 선택했습니다. 제가 두려워한 것은 귀족계급이, 특히 여성이 선천적으로 지니고 있는 악덕인 교만입니다. 그래서 제가 붓을 들고 있는 모습을 보아도 부끄러워하지 않을 여성을 고른 것입니다.”

　사는 동안 푸념과 악담, 원망을 거의 입에 담은 적 없었던 루벤스가 ‘붓을 들고 있는’ 모습이 ‘부끄럽다’고 썼다니 마음이 아려온다. 엄격한 계급사회였기에 그 정도의 재능과 작위가 있는데도 불쾌한 경험을 했으리라는 사실을 새삼 뼈저리게 느낄 수 있다.

엘레나 푸르망과는 10년간 행복하게 살았다. 일거리도 끊이지 않았다. 변함없이 풍만한 몸매의 젊은 여신들, 해석하는 즐거움이 가득한 주제, 당장에라도 살아 움직일 듯한 인물들이 있는 역동적인 구도의 대작을 통해 그의 솜씨가 조금도 녹슬지 않았다는 사실을 알 수 있다. 그는 말년에 메헬런 근교의 넓은 대지에 지어진 스테인 성을 사들여 여름을 그곳에서 보내면서 자신의 즐거움을 위해 풍경화를 그리게 되었다. 어쨌거나 그의 작품이라면 무엇이든 좋다는 고객이 많아서 이때 그린 개인적인 풍경화 가운데 많은 작품이 동판화로 제작되었다(50점 가운데 36점).

루벤스의 풍경화에는 작긴 해도 대부분 사람이 그려져 있다. 농민을 그릴 때도 있었지만 어쩐지 (오페라처럼) 진짜 농민이라기보다는 농민을 연기하는 배우 같은 느낌이 든다. 그리고 화폭에는 무지개가 자주 등장한다. 그가 이 세상과 사람을 사랑했고, 아름답게 여겼으며, 긍정적으로 바라보았다는 사실을 잘 알 수 있다.

죽기 1년쯤 전부터 지병인 통풍이 악화되어 양손이 조금씩 마비되었다 한다. 마지막 작품이라고 여겨지는 댐이 있는 이 풍경화에는 사람이 없다. 무지개도 없다. 그래도 얼마나 평온한 풍경인가. 하늘과 나무, 강이 훌륭하게 조화를 이루고 있고 그 풍경이 아름다워 스케치했을 뿐이라는 듯이 조금도 잘난 체하지 않는 자연스러운 그림이다. 예순세 살의 루벤스는 삶에서 모든 것을 다 그려냈다고 생각했을지도 모른다. 그의 미소가 보이는 듯하다.

댐이 있는 풍경

루벤스,
1635~1640년,
구아슈,
43.5×59cm,
에르미타주 미술관

흔한 스케치지만 쭉 뻗은 나무와
기울어진 나무의 대비에서 움직임
을 느낄 수 있다.

생명력의 쇠퇴는 숨길 수 없지만
양손이 마비되어도 실력이 이 정도
였다.

Peter Paul Rubens

꾸밈이 없는 수묵화 같은 정취

그가
다다른 경지

것껏 루벤스의 풍경화에 등장했던
람이나 무지개는 보이지 않는다.

제2부

화가와 왕 – 궁정을 그리다

왕을 섬기다

유럽의 '궁정'이란 왕족의 주거 공간이자 왕을 정점으로 한 신하, 귀족, 관료, 성직자로 이루어진 지배자 집단을 가리킨다. 또한 정치적·문화적으로도 역사상 매우 중요한 역할을 했다.

궁정이 성립된 시기는 엄밀히 말하면 군주제가 확립된 16세기 이후일 것이다. 계급 차가 매우 심한 사회구조였으므로 글을 읽고 쓸 줄 알며 여가시간과 돈까지 있는 극소수의 상류계급이 필연적으로 문화를 독점했다. 그 가운데에서도 그때그때의 초강대국 궁정이 다른 나라의 예술문화에까지 커다란 영향을 미쳤다.

17세기 들어서 절대왕정이 확립되자 궁정은 더욱 화려해졌고 왕궁, 대정원, 궁정극장, 궁정공방, 성내 예배당 등을 건설하면서 다양한 예술가들의 고용이 촉진되었다. 그 가운데에는 궁정음악가도 있었다. CD나 녹음기가 없는 시대였으므로 음악은 전부 라이브로 연주되었다. 궁정음악가에게는 작곡뿐 아니라 지휘, 악기 연주, 왕자나 공주의 음악교육 등 다양한 역할을 요구했다. 물론 궁정의 일원으로서 품위 있는 예의범절을 몸에 익혀두지 않으면 실격되었다.

루이 14세 아래에서 권력을 휘둘렀던 장 바티스트 륄리, 프리드리히 대왕을 모신 카를 필리프 에마누엘 바흐(요한 제바스티안 바흐의 아들), 에

스테르하지 공의 궁정악단에서 수많은 교향곡을 만들었던 프란츠 요제프 하이든 등이 궁정음악가로 잘 알려져 있다. 이를테면 그들은 국가 공무원으로 취직한 것과 마찬가지여서 경제적으로는 보장받았지만 오늘날의 공무원과 다른 점이 있다면 오직 군주 한 사람만 모신다는 것이었다. 인색한 왕은 약속한 연금 지급을 꺼리기도 했고 성격이 불같은 왕은 신하에게 주는 스트레스가 이만저만이 아니었다. 프리드리히 대왕 밑에서 시달린 바흐는 오랜 세월 참다못해 마침내 그만두었다.

어쨌거나 궁정음악의 중심은 각종 행사나 의식 때 깔리는 장중하고 우아한 배경음악이었는데, 갈수록 유형화되어 신선함과 활력을 잃어갔다. 그 때문에 18세기 말에 신흥 부르주아가 두터운 청중층을 형성하자 그들의 생활 감정과는 전혀 맞지 않는 궁정음악은 중요도를 잃었고(그 전환기에 고생한 사람은 모차르트였고 성공한 사람은 베토벤이었다) 결국에는 저명한 궁정음악가를 배출하지 못하게 되었다. 즉 능력 있는 음악가는 궁정에서 뛰쳐나왔던 것이다.

시대가 요구한 궁정화가

한편, 궁정화가는 음악가보다 훨씬 더 명맥을 길게 유지했다. 곡을 만들면 많은 청중 앞에서 연주하여 수입을 확실히 얻을 수 있었던 음악가와는 달리, 회화는 단 한 점뿐이라서 매우 비싼 값에 팔지 못하면 생활을 이어나가기 힘들었다. 이익을 적게 보고 많이 팔려 해도 그만한 시장은 19세기 중반을 지날 때까지 형성되지 않았다. 결과적으로 우수한 화가

는 궁정으로 가는 길을 택했던 것이다.

궁정화가는 시대와 나라에 따라, 군주와 화가의 관계에 따라 다양한 모습을 보였으며, 형태가 반드시 일정한 것은 아니었다. 시대에 따라 몇 가지 예를 살펴보자.

르네상스의 거장 다빈치는 전쟁으로 이탈리아의 후원자를 잃었지만, 그의 재능을 알아본 프랑스 국왕 프랑수아 1세의 보호를 받아 파리 교외의 작은 성에서 만년의 3년 동안을 편안히 지낼 수 있었다. 다빈치는 몸이 불편해 신작을 그릴 수는 없었으나 궁정행사에 아이디어를 내는 등 다른 방면으로 왕을 만족시켰다. 이 또한 궁정화가의 특수한 예라고 할 수 있다.

르네상스 후기 절대주의 확립기의 티치아노도 조금 특수한 경우일지도 모른다. 베네치아 사람이었던 그는 합스부르크가의 카를 5세와 그의 아들 펠리페 2세, 이렇게 2대에 걸쳐 궁정화가의 칭호를 하사받았으나 궁정에 얼굴을 내밀기는커녕 고향 집을 거의 떠나지 않았다. 티치아노가 얻은 것은 궁정화가라는 칭호와 약간의 연금, 주문 작품에 대한 대가가 전부였다. 비록 지급이 수시로 연체되어 몇 번씩 재촉해야 했지만 '해가 지지 않는 나라'의 군주의 눈에 든 화가라는 지위는 (황실 납품업자와 마찬가지로) 무엇과도 바꿀 수 없는 명예였다. 군주 입장에서도 전 유럽에 이름을 떨친 천재를 자신의 궁정화가로 둔다는 것은 권력과 재력, 교양의 과시였고, 수집한 작품이 훗날 왕실의 재산이 되리라는 점도 정확히 예측하고 있었다.

이윽고 절대군주체제 아래에서 유럽의 세력 지도가 얼추 안정되자 앞

서 말한 바와 같이 건축 붐이 일어 각 궁정은 수많은 건축가, 조각가, 장식가, 화가를 필요로 하게 되었다. 궁정화가 집단은 궁전의 천장화와 벽화, 예배당의 종교화, 궁정 사람들의 초상화를 대량으로 그렸다. 17세기부터 18세기까지의 저명한 화가들 가운데 많은 이가 궁정화가인 것도 당연한 일이다.

이 시기의 궁정화가는 대개 생활을 통째로 궁에 맡겼다. 한평생 보장되는 임금과 연금, 주거용 땅은 물론 왕궁 내의 개인실과 아틀리에도 얻었다. 물론 완성작에는 개별적으로 대금을 지급받았다. 그에 비해 왕의 속박은 그다지 엄격하지 않아 인기화가는 다른 나라의 궁정이나 신흥 부르주아의 주문에도 응할 수 있었다.

그들은 훈장을 받기도 했고 때로는 신하로서 정치에 관여하기도 했다. 무엇보다도 그들은 왕립 아카데미를 세워 회화를 기술자의 일과 분리했고, 이를 통해 예술가의 사회적 지위를 향상시킴과 동시에 자신의 권위를 세웠다. 고전 작품을 수집하는 데도 힘써 왕실의 컬렉션을 충실히 채워나갔다.

찰스 1세의 궁정화가로 널리 알려진 반다이크는 플랑드르 출신이었다. 영국은 문학에서는 풍요로운 결실을 보았지만 음악과 미술 분야에서는 오랜 세월 불모지나 다름없었다(음악은 18세기에 독일인 헨델을 초청하여 후대했고 죽은 뒤에는 자국 작곡가로 여겨 웨스트민스터 사원에 극진히 모셨다). 회화에서는 반다이크를 힘들게 데려와서 기사 칭호까지 내려주었다. 반다이크는 영국 회화의 발전에 크게 공헌했고 미술 수집가였던 찰스 1세를 위해 수많은 명작을 고르는 일을 도왔다. 그러나 모두가 아는

것처럼 왕은 청교도혁명으로 목이 잘렸으며 컬렉션은 혁명 정부의 손에 전부 팔려나갔다. 그보다 빨리 죽었던 반다이크가 이 사실을 몰랐던 것이 오히려 다행이라고 해야 할까.

그 컬렉션의 일부를 사들인 사람이 에스파냐의 펠리페 4세였다. 사들일 때는 총애하는 궁정화가 벨라스케스의 조언을 따랐다. 영국과는 달리 에스파냐는 오늘날까지 명망 높은 화가를 배출하고 있으며 펠리페 4세도 할아버지 펠리페 2세를 닮아 그림을 보는 안목이 높았다. 그랬기에 젊은 벨라스케스를 발탁하여 중용할 수 있었던 것이다. 벨라스케스는 그때까지 귀족에게만 주던 훈장을 받았으며 궁정 관리로도 출세했다. 하지만 오히려 그런 업무로 지나치게 바쁘다 보니 그림을 그릴 시간이 부족했고 그 때문에 많은 작품을 제작하지 못하게 되었다. 이는 궁정화가라는 위치의 단점이라 할 수 있다.

궁정이 후원자일 경우 위험 부담이 하나 더 있다. 바로 왕의 교체다. 이는 에스파냐에서 명백하게 드러났다. 펠리페 4세의 아들 카를로스 2세가 (혈족 결혼을 반복한 끝에) 아이를 낳지 못하고 세상을 떠난 일이 발단이었다. 에스파냐 계승전쟁이 일어났고, 그 결과 오스트리아의 합스부르크가를 물리친 부르봉가가 새로운 지배자가 되었다. 에스파냐의 새 왕은 프랑스에서 온 루이 14세의 손자(펠리페 5세)였다. 베르사유에서 나고 자란 펠리페 5세는 음침한 에스파냐 궁정의 모든 것을 탐탁지 않게 여겨 궁정화가들을 모두 프랑스인으로 바꾸었다. 중후한 에스파냐 회화는 화려하고 뽐내는 듯한 프랑스 회화로 대체되었다.

그렇다 해도 다른 종류끼리의 융합은 완전히 새로운 아름다움을 낳는

법이다. 프랑스의 로코코와 에스파냐의 어두운 정열을 뒤섞은 화풍을 가진 고야가 궁정화가가 되면서 에스파냐 궁정은 벨라스케스 이후의 오랜 공백을 메우듯이 다시 한 번 천재화가를 얻게 되었다. 고야는 거듭되는 왕의 교체를 잘 견뎌내어 긴 인생의 마지막까지 궁정화가의 지위를 지켰다.

격동기의 궁정화가

그러나 시대는 거대한 변화의 흐름 속에 있었다. 인권의식의 고양과 절대왕정을 향한 비난이 소용돌이치는 가운데 프랑스의 궁정화가는 유례없이 격렬한 변화에 휩쓸렸다. 먼저 혁명으로 모든 특권을 빼앗기는 사태가 일어났다. 주변 국가로 망명한 사람도 많았다. 마리 앙투아네트의 총애를 받던 비제 르브룅도 왕후 귀족을 향한 증오의 여파를 뒤집어쓰고 겨우 목숨만 부지한 채 프랑스를 떠났다. 단, 그녀의 경우 유럽의 궁정 여기저기서 손을 내밀어 스스로 살아갈 수 있었다. 왕정복고 후에는 귀국하여 명예도 회복했다.

재능 있는 화가 자크 루이 다비드는 젊은 시절 반反왕권을 주장했으나 나폴레옹이 황제의 자리에 오르자마자 태도를 180도 바꾸었다. 그는 황제의 충실한 종이 되어 궁정에서 절대적인 권력을 휘둘렀다. 유력한 선조도 없이 벼락출세한 나폴레옹에게는 그의 영웅적 이미지를 만들어내기 위한 선전propaganda 회화를 훌륭히 그려내는 다비드의 존재가 무엇보다도 소중했다. 그러나 나폴레옹은 실각했다. 왕정은 그 후 얼마 동안 지

속되었지만 다비드를 끝으로 이른바 궁정화가의 시대는 완전히 막을 내렸다. 이후에는 미술뿐 아니라 문화 전체가 민중과 함께 걷는 시대가 찾아온다.

1

벨라스케스의
〈푸른 드레스를 입은 마르가리타 공주〉

—

운명을 비추는 리얼리즘

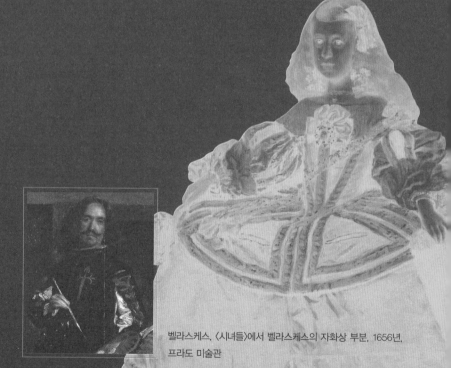

벨라스케스, 〈시녀들〉에서 벨라스케스의 자화상 부분, 1656년,
프라도 미술관

Diego Velázquez

수수께끼의 화가

디에고 벨라스케스는 자신에 대해 말하지 않았다. 일기나 편지도 거의
남기지 않았다. 그라는 사람은 자화상과 마찬가지로 베일에 싸여 있다.

자화상 자체도 적은 데다 가장 유명한 것도 단독 작품이 아니다. 그는
〈시녀들〉의 화폭 한구석, 빛이 닿지 않는 캔버스 뒤쪽에 조용히 서 있
다. 표정을 지운 채 있어서 무슨 생각을 하는지 헤아리기 어렵지만, 어딘
가 초연해 보이는 모습에서는 그의 다른 초상화에서처럼 인간성의 품위
가 느껴진다.

벨라스케스 작품의 가장 큰 특징이 바로 이 품격과 고결함, 긍지다. 수
많은 책형도 가운데 가장 아름답다는 〈십자가에 못 박힌 예수〉도 그러하
고, 전승 기념화 〈브레다의 항복〉도 그러하다. 〈브레다의 항복〉은 네덜란
드 독립전쟁의 국지전에서 진 네덜란드가 전면 항복의 증거로 브레다
성의 열쇠를 건네는 장면을 그린 작품이다. 승자인 에스파냐 장군은 일
부러 말에서 내려 모자를 벗고 적의 어깨에 손을 올려 경의를 표한다.
그야말로 아름다운 에스파냐 기사도 정신이 드러나는 순간이다.

그 밖에 소인증 노예나 술 취한 농부, 일개 물장수, 심지어 출세욕으로
가득 찬 교황조차도 그 영혼 어딘가에 숨겨져 있을 아름다움의 조각을
벨라스케스는 날카로운 화가의 눈으로 찾아냈다.

브레다의 항복

벨라스케스,
유채,
307×367cm,
1634~1635년경,
프라도 미술관

고결한
기사도 정신

Diego Velázquez

드넓은 전쟁터. 아직 여기저기서 연기가
피어오른다.

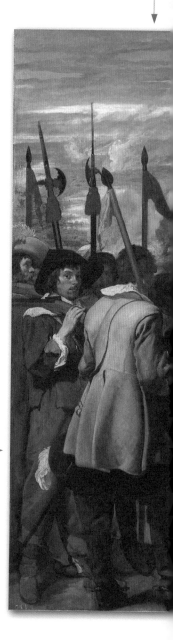

현실적이라기보다는 무대를
방불케 하는 장면이다.

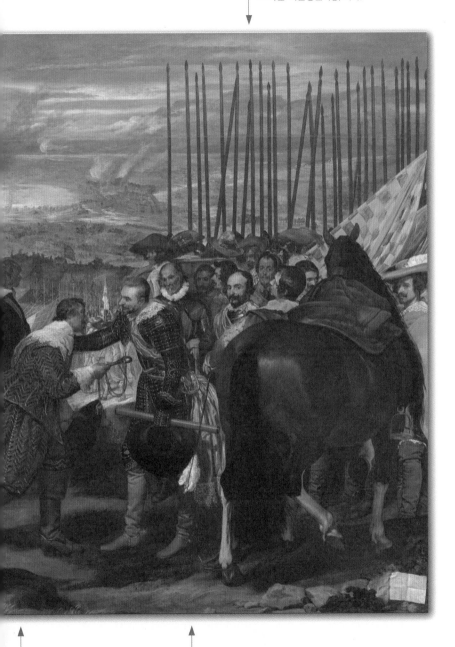

빼곡히 늘어선 긴 창이 인상적인 이 그림의
또 다른 작품명은 〈창〉이다.

네덜란드 측 패배한 군대의 장수가
정중하게 성의 열쇠를 건넨다.

에스파냐의 명장 암브로조 스피놀라는 승리에 취하지도 않
고 패자를 모욕하지도 않으며 말에서 내려와 상대의 어깨에
손을 올리고 위로한다.

모든 모델에게서 그런 요소를 찾아낼 수 있었다는 점. 이는 화가 자신의 인품을 반영한 것이 아니면 무엇이란 말인가? 예술 작품은 그것을 만들어낸 작가가 어떤 사람인지를 말해주기도 한다.

인간의 존엄을 그리다

벨라스케스는 1599년에 에스파냐 남서부의 세비야에서 태어났다. 아버지의 직업은 확실하지 않지만 할아버지와 할머니가 포르투갈에서 왔다는 사실이 밝혀졌다. 훗날 벨라스케스가 궁정에서 출세함에 따라 할아버지가 하급 귀족이었다고 알려지게 되나 최근의 연구에 따르면 상인, 아니면 사회적으로 차별받았던 콘베르소converso(가톨릭으로 개종한 유대인)였다는 설이 유력하다. 만약 이것이 사실이라면 벨라스케스는 태생을 반드시 숨겨야 한다고 생각했을 테고, 이는 그가 자신에 대해 말하지 않았던 커다란 이유가 될 수 있다. 또한 그가 상대의 사회적 지위와 입장이 무엇이든 간에 그 이면에 숨겨진 인간성을 늘 꿰뚫어보았던 이유도 바로 거기에 있을지도 모른다.

어느 쪽이건 벨라스케스의 집안이 유복했다고 보기는 어렵다. 장남이었던 그는 열 살 때 공방에 들어갔지만 고작 몇 개월 만에 그만둔다. 이는 스승이 지나치게 교양이 없었기 때문인 듯하다. 이듬해에는 다른 공방에 6년 계약으로 들어가게 되었는데, 이번에는 일이 순조롭게 잘 풀렸다. 수많은 지식인 및 성직자와 교류했던 스승 프란시스코 파체코Francisco Pacheco는 화가로서는 평범했지만 학식이 있었고, 회화 기법에 관한 책을

내기도 했으며, 제자의 개성을 존중해주는 지도력을 갖추고 있었다. 벨라스케스는 이런 지적인 환경에서 점차 재능을 키워나갔다.

열일곱 살에 벨라스케스는 이미 장인이 되어 화가 조합에 가입했다. 열여덟 살 때 열다섯 살인 파체코의 딸과 결혼했고 열아홉 살 때 아버지가 되었다. 이 아이도 어머니와 비슷한 나이에 결혼해 벨라스케스는 서른세 살 때 이미 사위를 보았다. 오늘날과 달리 독립하는 나이가 놀랄 정도로 빨랐다. 벨라스케스와 거의 같은 시대를 살았던 셰익스피어의 『로미오와 줄리엣』에 나오는 줄리엣이 열세 살이었다는 사실을 떠올려보라. 지금과는 완전히 다른 세계가 펼쳐져 있었다.

그 가운데 하나가 노예제도였다. 노예제도는 나라가 부유해지려면 반드시 필요한 제도라고 여겨졌고, 공공의 노예시장에서는 말이나 소처럼 인간을 사고팔았다. 나중에 벨라스케스는 궁정에서 다양한 노예를 직접 보게 된다. 그 가운데 흑인이나 거인증, 소인증, 고도 비만, 지적 장애 등을 앓고 있는 어릿광대들은 '노리개'로 불리며 육체노동을 하는 노예와는 달리 의식주 면에서는 상당히 배려받았지만, 한 사람의 인간으로는 취급받지 못했다. 그들은 궁정 사람들의 일상에 활기를 불어넣는 애완동물처럼 다루어졌고 조롱과 괴롭힘을 당하고 놀림받는 것이 일이었다.

벨라스케스는 〈난쟁이 세바스티안 데 모라의 초상〉을 포함해 몇 장의 소인증 노예의 초상을 그렸다. 연골무형성증 때문에 끊임없이 고통받는 그들의 있는 그대로의 모습을 전혀 꾸밈없이 냉철한 리얼리즘으로 그려낸 걸작이다. 뇌수종으로 지적 활동이 거의 불가능한 사람도 있는가 하면, 안면 마비로 얼굴이 일그러진 사람, 지성은 있지만 육체에 배신당한

벨라스케스, 〈난쟁이 세바스티안 데 모라의 초상〉, 1645년경, 프라도 미술관

분노를 두 눈에 가득 담고 있는 사람도 있다. 그러나 어떤 모습이든 화폭에는 인간으로서 범할 수 없는 존엄이 표현되어 있다. 벨라스케스는 왜소한 몸에 갇힌 그들의 영혼에 이르는 방법을 알고 있었다.

　이 같은 벨라스케스의 과묵한 사랑은 후안 데 파레하Juan de Pareja와의 일화를 통해서도 드러난다. 그는 벨라스케스가 장인이 된 직후 친척에게서 넘겨받은 흑인 노예였다. 파레하를 조수로 쓰던 중 그림에 재능이 있다는 것을 알아본 벨라스케스는 그를 제자로 키웠고, 마침내는 노예의 신분에서 자유롭게 풀어주어 화가가 될 수 있는 길을 열어주었다(당시에는 노예가 예술활동을 해서는 안 된다는 규정이 있었다). 벨라스케스가 그린

파레하의 훌륭한 초상화가 남아 있기도 하다.

그러나 한 나라를 가장 높은 자리에서 다스리는 왕가 사람들도 노예와 별다를 바 없었다. 벨라스케스는 궁정에 깊숙이 관여하며 그렇게 생각하게 되었을지도 모른다.

완벽한 궁정화가

벨라스케스가 원조자의 소개로 펠리페 4세의 초상을 처음 그린 것은 스물네 살 때였다. 왕은 그보다 여섯 살 연하로 비슷한 나이였다. 외모가 뛰어나지 않았던 펠리페 4세는 일부러 미화하지 않고도 군주의 위엄을 표현하는 이 젊은이의 놀라운 재능에 단번에 사로잡혀 곧바로 그를 궁정화가로 임명했다. 이후 그는 벨라스케스 이외의 다른 궁정화가에게는 자신의 초상화를 맡기지 않았다.

벨라스케스 일가는 마드리드로 옮겨왔다. 그 후의 인생은 말 그대로 궁정화가로서의 삶이었다. 마드리드 시내의 넓은 집 말고도 왕궁에 마련된 아틀리에와 높은 임금을 받았으며, 관리로서도 점점 지위가 높아져 마침내는 왕실 배실장配室長이라는 궁정 관리 최고직까지 올랐다. 두 번의 장기 이탈리아 여행도 허락받았고 귀족에게만 주는 산티아고 훈장까지 받았다. 왕의 총애는 그뿐만이 아니었다. 아틀리에에서 벨라스케스가 떨어뜨린 붓을 왕이 직접 주워주었다는 일화도 전해진다(티치아노와 카를 5세의 일화와 완전히 똑같다).

벨라스케스는 신분이 낮고 교육도 받지 않은 남자라는 이유로 주변에

벨라스케스, 〈펠리페 4세의 입상〉, 1623~1628년,
프라도 미술관

서 많은 시기와 질투를 받았다. 이에 그는 매우 조심스럽게 행동했고 주
어진 업무에 늘 최선을 다했다. 또한 원래부터 모든 일에 진중하여 적에
게 꼬투리를 잡힐 만한 말과 행동은 결코 하지 않았다. 기나긴 궁정 생활
에서 그는 단 한 번도 실패하지 않았다.

하지만 화가로서 그는 과연 행복했을까?

벨라스케스는 별로 웃지 않는 사람이었고 감정을 노골적으로 드러내
는 경우도 없었지만 혜택을 받은 환경에는 만족했던 듯하다. 그런 그가

인생에서 문득 의문을 느낀 순간이 있었다면, 아마도 스물아홉 살에 루벤스와 만났을 때일지도 모른다.

'왕의 화가이자 화가의 왕'이라고 칭송받던 루벤스는 플랑드르의 외교관으로서 에스파냐를 방문했고 화려한 붓놀림을 선보여 궁정을 떠들썩하게 만들었다. 이때 그의 나이는 쉰한 살이었다. 그는 어느 한 사람의 왕에게 얽매이지도 않았고, 수많은 권력자를 후원자로 두었으며, 전 유럽을 자유롭게 돌아다녔고, 커다란 공방을 운영하며 수많은 인기 작품을 만들어내고 있었다. 여러 나라에서 주문이 쇄도했고 마음 내키는 대로 그린 그림도 완성되기가 무섭게 팔려나갔다. 누드화도 마찬가지였다. 루벤스가 그리는 풍만한 누드는 왕후 귀족이 탐을 내는 대상이었다.

에스파냐에서는 편협한 교회 때문에 누드를 그리는 것이 금지되어 있었다. 같은 가톨릭 국가인 이탈리아에서는 인기 있는 주제였는데도 에스파냐에서는 이단으로 몰려 심문을 받았다. 루벤스는 젊은 벨라스케스가 느끼는 답답함을 눈치챘음이 틀림없다. 그는 펠리페 4세에게 벨라스케스의 이탈리아 유학을 제안했다. 천재는 천재를 알아보는 법. 루벤스는 다른 나라의 이 젊은 화가에게서 자신과 닮은 점을 보았던 듯하다. 그것은 작풍이 아니라 뛰어난 화가이면서 유능한 관리라는, 좀처럼 양립하기 힘든 두 가지 재능이었다. 그는 벨라스케스에게 초상화뿐 아니라 좀 더 극적인 대작도 그리게 하고 싶었던 것이리라.

벨라스케스의 이탈리아 유학은 곧바로 이루어졌다. 1년 6개월 동안의 자극적인 여행이었다. 오늘날처럼 화집이 있는 것도 아니라서 유명한 작품은 판화나 서툰 솜씨의 모방화를 통해 볼 수밖에 없었고 원작을 보려

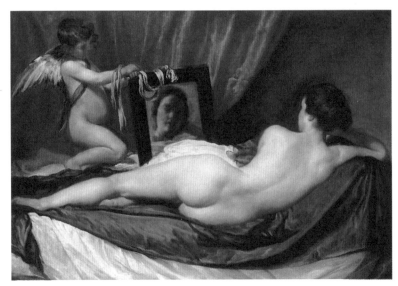

벨라스케스, 〈거울을 보는 비너스〉, 1647~1651년, 런던 내셔널 갤러리

면 현지에 가야만 했다. 예술의 보고인 이탈리아는 모든 화가가 동경하는 성지였다. 벨라스케스는 틀림없이 행복을 만끽했을 것이다.

두 번째 이탈리아 여행은 그로부터 20년이 흐른 뒤였다. 왕실 컬렉션을 채울 미술품 매입을 겸한, 이를테면 장기 출장이었다. 마흔아홉 살부터 3년간이었다. 벨라스케스의 유일한 누드화 〈거울을 보는 비너스〉는 이탈리아에 있었기에 탄생한 작품이다(모델은 벨라스케스의 현지 애인이라고 전해진다). 에스파냐에는 갖고 오지 못해 로마의 후작에게 팔았다.

이탈리아에서 머무는 기간은 길어졌고 그는 고국으로 돌아가기를 매우 꺼렸다. 펠리페 4세가 세 번이나 귀국을 명령하자 그제야 마드리드

로 돌아왔다. 마치 이제 두 번 다시 자유롭고 활기찬 나라로 갈 수 없다는 사실을 직감한 듯했다. 벨라스케스에게 남겨진 수명은 앞으로 9년이었다.

에스파냐·합스부르크가의 쇠퇴기

펠리페 4세는 뒤늦게 돌아온 벨라스케스를 질책하기는커녕 주위의 반대를 무릅쓰고 왕실 배실장에 임명했다. 소중한 화가를 다른 궁정에 빼앗기는 것이 아닐까 하는 불안을 느껴서라고도 하지만, 무엇보다 왕은 벨라스케스를 좋아했다. 그의 그림, 그가 그리는 자신의 초상화, 그의 인품, 관리로서의 능력 그 모든 것을.

벨라스케스는 지금까지 왕이 베푼 은혜에 감사했으면 감사했지 배신할 생각은 털끝만큼도 없었다. 이번 호의에 대해서도 에스파냐다운 신비한 매력으로 넘치는 걸작 〈시녀들〉을 통해 이탈리아에서 머물렀던 성과를 보여주며 확실히 보답했다. 이 작품은 후세의 수많은 화가, 미술평론가, 작가, 그림애호가를 끊임없이 사로잡았고 지금은 외부 대여를 제한하는 프라도 미술관의 보물이 되었다.

만약 벨라스케스라는 천재가 없었다면 펠리페 4세의 궁정 생활이 후대의 흥미를 끌 일은 없었을 것이다. 에스파냐는 예전의 '해가 지지 않는 나라'에서 지난날의 영화를 찾아볼 수 없을 정도로 몰락해 있었다. 펠리페 4세는 전쟁에서 잇따라 졌고 국가 경제를 빈사 상태에 빠뜨렸다. 그는 '무능왕'이라는 별명으로 불렸다. 그의 아들 카를로스 2세 대에서 에

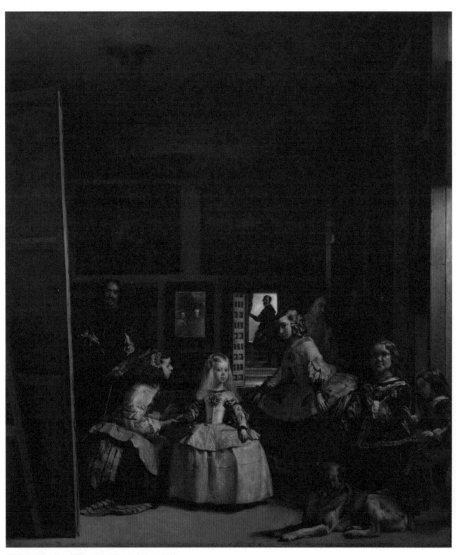

벨라스케스, 〈시녀들〉, 1656년, 프라도 미술관

스파냐의 합스부르크가는 200여 년의 막을 내리게 되는데, 그 몰락의 예감이 궁정 안을 떠돌고 있었다.

국제정치적으로 아무런 활약이 없었던 왕족이 이 정도로 사람들의 기억 속에 남아 있는 이유는 벨라스케스가 검은 옷을 입고 조용히 서 있는 왕, 부루퉁한 얼굴의 왕비, 사랑스러운 마르가리타 왕녀, 반쯤 멸망한 나라의 주인 같은 어린 펠리페 프로스페로 왕자, 잘 차려입은 소인증 노예, 예스럽고 거북한 옷을 입은 시녀들의 모습을 사실적이면서도 신비로운 환영 같은 인상과 함께 화폭 속에 영원히 붙잡아두었기 때문이다.

게다가 우리는 벨라스케스의 그림을 통해 에스파냐·합스부르크가의 기구한 운명에 대해서도 생각해보게 된다. 이 일가는 작은아버지와 조카 간의 결혼을 비롯한 무시무시한 혈족 결혼을 몇 대씩이나 반복해왔다. 자신들의 '고귀한 푸른 피'를 지키기 위해 무슨 일이 있어도 직계 자손을 남겨야 한다는 강박관념에 사로잡혀 있었던 것이다. 그러나 어떤 의미로는 그들이 피의 노예로 전락했다고도 할 수 있다. 펠리페 4세의 아이들 대의 근친계수는 부모 자식이나 형제끼리의 결혼(0.250)보다도 높은 0.254라는 놀랄 만한 수치를 보였다. 태어난 아이들은 차례로 죽어갔고 살아남아도 병약한 몸으로 지내야 했다.

벨라스케스가 에스파냐 궁정으로 돌아오기를 꺼렸던 마음도 이해된다. 왕자와 왕녀가 잇따라 매장되었고 병약한 그들을 위해 전국에서 모인 주술사와 점쟁이의 기도 소리가 음산하게 궁전 안에 울려 퍼졌다. 그뿐 아니라 마귀를 쫓기 위해 피운 향으로 숨이 막힐 지경이었다.

푸른 드레스를 입은 마르가리타

벨라스케스,
유채,
127×107cm,
1659년,
빈 미술사 박물관

이 작품은 타원형으로 잘린 채 발견되어 대대적인 복원 끝에 지금의 형태를 되찾았다.

여덟 살의 마르가리타는 유아기의 사랑스러움은 이미 잃었지만 새하얀 피부와 빛나는 금발, 왕족의 위엄은 그대로 간직하고 있다.

운명을
이어받은 소녀

푸른 새틴의 질감이 아름답다. 가까이서 보면 인상파 같은 자유로운 터치에 놀란다.

옆으로 넓게 퍼진 독특한 형태의 스커트. 이 패션은 이미 유행에 뒤처져 에스파냐 궁정에서밖에 볼 수 없었다. 프랑스 대사들이 뒤에서 비웃었다고 전해진다.

Diego Velázquez

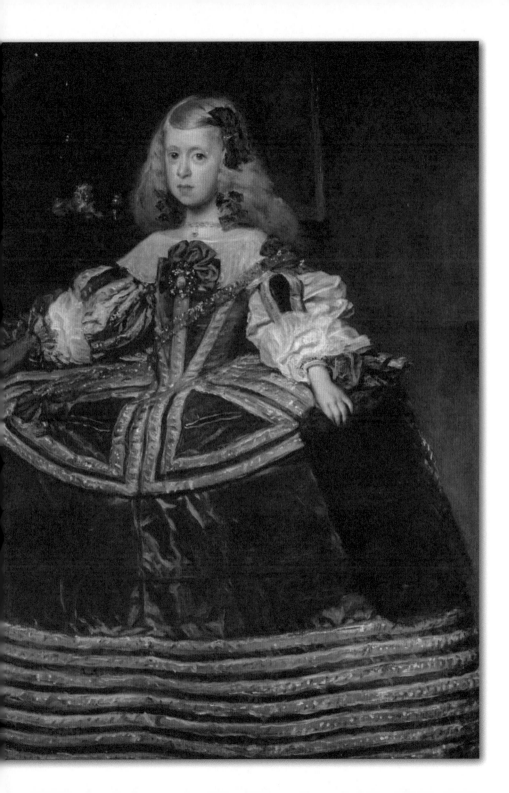

마지막 초상화

그래도 경사는 있었다. 왕과 전처 사이에서 태어난 마리아 왕녀가 프랑스의 태양왕 루이 14세와 결혼하게 된 것이다. 국경의 모래사장에 식장이 마련되었고, 장식 담당 책임자였던 벨라스케스는 관리로서 지금까지보다 훨씬 더 바쁘게 보냈다.

그 와중에 그린 〈푸른 드레스를 입은 마르가리타〉는 그의 마지막 작품이 되었다. 여덟 살짜리 마르가리타 왕녀(마리아 왕녀의 배다른 여동생)의 위엄, 푸른 바탕에 금빛 줄무늬를 넣은 드레스의 아름다움, 화폭 전체를 감싸는 고요함과 평화로움은 벨라스케스만의 솜씨라고 할 수 있다. 그러나 보는 사람은 시간의 흐름에 놀란다. 〈시녀들〉의 앙증맞은 여주인공이었던 마르가리타 왕녀의 그림은 벨라스케스가 공방에서 만든 작품을 포함하면 지금까지 모두 네 점이 남아 있는데, 모두 사랑스럽고 이상적인 어린 여자아이의 모습이다. 그에 비해 이 초상화는 그린 사람에게는 아무 잘못이 없지만 다소 매력이 떨어진다(실제로 미술관에서도 인기가 없다고 한다).

마르가리타는 조금 자랐는데, 천사 같던 유아기가 끝나자 지상의 현실에 붙잡혔다. 선조 대대로 이어져 내려온 합스부르크가 특유의 외모, 몇 대에 걸친 근친혼의 결과인 지나치게 긴 얼굴, 돌출된 아래턱 등이 그녀의 얼굴에도 나타나기 시작했던 것이다. 그리고 그로부터 7년 뒤에는 그녀도 어머니와 마찬가지로 작은아버지와 결혼할 운명이었다.

벨라스케스가 그려온 왕족의 현실은 이것이었다. 왕족이 아닌 사람의 눈에는 이것이 어떻게 비쳤을까? 하지만 우선은 프랑스와의 혼인의식이

가장 중요했다. 벨라스케스는 생애 최대의 임무에 온 신경을 쏟아부었고 몸을 혹사했다. 그는 무사히 임무를 마친 직후에 쓰러졌다. 의료기술이 뒤처졌던 시대여서 병명이나 사망 원인이 확실하지는 않지만 아마도 장렬한 과로사였던 모양이다. 쓰러지고 며칠 뒤에 그는 예순한 살의 나이로 영원히 잠들었다.

2

반다이크의
〈오란예 공 빌럼 2세와
영국 찰스 1세의 딸
헨리에타 메리 스튜어트 공주〉

—

실물보다 아름답게

반다이크, 〈자화상〉, 1621년경, 알테 피나코테크

Anthony Van Dyck

수염에도 이름을 남기다

남성의 얼굴을 꾸미는 수염에는 여러 종류가 있다. 수염의 종류에 따라
한자도 다르다. 콧수염에는 '윗수염 자髭', 턱수염에는 '수염 수鬚', 구레
나룻에는 '구레나룻 염髯' 자를 쓴다. 남자의 고집을 엿볼 수 있다.

명칭도 다박나룻, 텁석나룻, 미꾸라지수염, 메기수염, 염소수염, 프로
펠러수염 등으로 다양하다. 그 밖에 카스트로수염(쿠바의 최고 지도자 피
델 카스트로처럼 얼굴 전체에 난 수염), 카이저수염(정확히 말하면 인명이 아
니라 황제를 뜻하는 독일어 카이저Kaiser에서 유래되었다. 양 끝이 위로 굽어
올라간 독일 황제 빌헬름 2세의 콧수염을 가리킨다), 반다이크수염처럼 사
람의 이름을 붙이는 경우도 있다.

반다이크수염은 위로 한껏 잡아 올린 가느다란 콧수염(염소수염과 세
트인 경우도 있다)을 이른다. 안토니 반다이크도 중년 이후에 그런 모양
으로 길렀지만 원래는 그가 모시던 찰스 1세의 콧수염이었다. 다만 찰스
수염이 아니라 반다이크수염이라고 이름을 붙인 이유는 당시 궁정에서
모든 신하가 왕의 흉내를 냈고, 반다이크가 그들의 초상화를 많이 그렸
기 때문으로 여겨진다. 어쨌거나 옛날과 지금을 통틀어 화가들 가운데
수염에 이름을 남긴 사람은 반다이크뿐이다(유명한 달리조차 '달리수염'이
라는 이름을 남기지 못했다).

뛰어넘을 수 없는 루벤스의 벽

반다이크는 지금의 벨기에(당시 플랑드르) 안트베르펜에서 벨라스케스와 같은 해인 1599년에 태어났다. 두 사람 모두 국왕으로부터 파격적인 대우를 받았고, 수많은 명화를 남겼으며, 남들이 부러워할 만큼 풍족한 생활을 했다. 다만 다른 점이 있다면 벨라스케스가 자신에 대해 침묵했고 작품과 마찬가지로 조용한 이미지였던 데 반해, 반다이크는 평생 화려하게 살았다는 것이다. 자아도취적이면서도 낭만적인 젊은 날의 자화상이 그런 이미지를 증폭시킨다.

유복한 시민계급 출신인 반다이크는 어린 시절부터 신동의 모습을 보였다(열네 살 때 그린 빼어난 작품은 매우 두드러졌다). 열여섯 살 무렵에는 친구인 얀 2세(피터르 브뤼헐의 손자)와 함께 공방을 열었다. 열아홉 살 때 화가 조합의 일원이 되어 독립했고 곧이어 루벤스의 조수로도 활발히 활동했다.

오해하기 쉽지만 반다이크는 루벤스의 제자가 된 것이 아니다. 이미 그는 어엿이 독립했던 터라 두 사람의 입장은 어디까지나 대등했고, 잠시 조수로서 도와주었을 뿐이다. 물론 그렇다 해도 전 유럽에 이름을 떨쳤던 루벤스의 공방과 그 시점의 반다이크 공방은 세계적 대기업과 이름 없는 시골 공장만큼이나 달랐다. 당시 루벤스는 마흔한 살이었다. 반다이크보다 스물두 살 연상이었고 박력이나 관록 면에서도 압도적으로 우세했다. 거장은 이 젊은이의 실력을 높이 평가해 수석 조수로 삼아 무척 아꼈다.

반다이크는 스물한 살 무렵까지 루벤스 공방과 긴밀한 관계를 이어나

갔고, 그 3년여 동안 사람의 머리 부분만 그린 유화 스케치를 많이 남겼다. 이 공방은 오로지 대작만 의뢰받았고 그렇게 그려진 신화화나 종교화에는 등장인물이 워낙 많아 나중에 쓸 수 있게 미리 다양한 모델의 얼굴이나 표정을 밑그림으로 그려서 보관해두었다. 후세 미술가들은 이 스케치들 가운데 어느 것이 루벤스의 작품이고 어느 것이 반다이크의 작품인지 구별하기 어려웠다. 즉 반다이크는 그만큼 루벤스의 영향을 받았으며 실력도 나무랄 데 없었다.

그 후 반다이크는 제임스 1세의 초청으로 영국에서 몇 개월 머문 뒤이탈리아로 향했다. 예술의 보고인 이탈리아에는 이후에도 몇 세기에 걸쳐 화가, 조각가는 물론 괴테, 스탕달과 같은 작가와 모차르트, 멘델스존과 같은 음악가 등도 영감을 얻기 위해 발을 내디뎠다.

반다이크가 이탈리아에 머문 기간은 햇수로 6년에 이르렀는데, 제노바를 거점으로 삼아 이탈리아 각지를 자주 돌아다녔다. 항상 최고급의 옷을 걸치고 우아한 태도로 호화롭게 생활하는 그를 주변에서는 몇 대에 걸친 귀족 가문 출신으로 착각하기도 했다. 시기하는 이들은 "역겨울 정도로 거드름을 피운다"라고 평했지만 설령 그것이 사실일지라도 그는 일이나 연구를 등한시하지 않았다. 반다이크는 주문받은 초상화를 제작하는 한편, 이탈리아의 거장들, 특히 티치아노에게 큰 감명을 받아 화려한 색채 감각을 배웠다.

이처럼 더욱 실력을 쌓은 반다이크는 스물여덟 살 때 안트베르펜으로 돌아와 이후 5년간 열정적으로 창작활동에 힘을 쏟는다. 교회의 제단화나 상급시민의 초상화, 〈삼손과 델릴라〉 등의 신화화에 차례로 도전하여

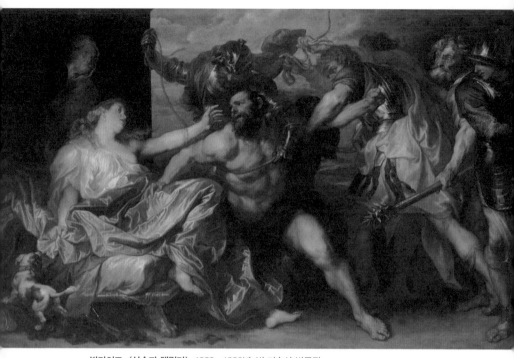

반다이크, 〈삼손과 델릴라〉, 1628~1630년, 빈 미술사 박물관

찬탄의 대상이 되지만 아무리 노력해도 루벤스의 인기는 뛰어넘지 못했다. 루벤스의 장대함에 비해 반다이크의 섬세함은 극적인 주제의 커다란 화면을 채우기에는 조금 부족했다.

이에 대해 프랑스의 작가 외젠 프로망탱Eugène Fromentin은 실로 뛰어난 비유를 들었다. "(반다이크는) 매력적인 남자로 강건한 혈통을 이어받았지만 본인은 연약한 모습을 하고 있다." 루벤스에게 많은 영향을 받았음에도 강인함이 부족하다는 뜻이다. 그리고 이렇게 덧붙였다. "(그는) 유례없는 자질 덕분에 다른 모든 것을 용서받아야 할 존재다." 그가 말한 "유례없는 자질"이란 오로지 '우아함과 아름다움'만을 가리킨다. "결론을 말하자. 반다이크는 황태자, 그것도 옥좌가 비자마자 자신도 죽어버리는, 어떤 의미로도 결코 군주가 될 수 없는 운명의 황태자였다."

마음속 깊이 이해하지 않을 수 없다.

찰스 1세의 궁정

그 무렵 영국 왕실은 왕권이 바뀌어 제임스 1세의 아들 찰스 1세가 왕위를 물려받았다. 왕은 예술에 대한 뛰어난 안목을 가졌으며 유럽에서 손꼽히는 수집가이기도 했다. 그는 꼭 자신의 궁정화가가 되어주기를 부탁하며 반다이크를 불러들였다. 반다이크는 루벤스가 있는 한 안트베르펜에서는 장래에 대한 전망을 기대할 수 없었기에 서른세 살 무렵 영국으로 건너가는 길을 택한다. '용의 꼬리가 되느니 뱀의 머리가 되리라'고 단호하게 결심한 것이다.

물론 갈등은 있었다. 영국은 미술 후진국인 데다 프로테스탄트 국가였다. 교회를 장식하는 대형 프로젝트가 거의 없었고 왕궁이나 귀족의 저택도 이탈리아나 플랑드르에 비해 수수하고 장식이 적었다. 예술적 자극이 적은 환경에서 서툰 영국인 화가들을 가르치며 초상화 전문이라는 보잘것없는 경력으로 화가 인생이 끝날지도 모르는 일이었다.

그러나 반다이크가 받은 조건은 파격적이었다. 수석 궁정화가의 지위, 고액의 임금과 연금, 런던 중심부에 자리 잡은 웅장하고 화려한 저택 이외에 왕후들만 쓸 수 있었던 엘섬 궁전 내에 개인실도 받았다. 또 '경'의 칭호와 기사 작위를 받았으며 필요할 경우 외국여행도 자유롭게 갈 수 있었다. 영국에서 이 정도로 후하게 대접받은 궁정화가는 그때까지 단한 명도 없었다. 태양이 눈부시게 내리쬐는 넓은 외길. 새로운 인생의 시작이었다. 그러나 궁정에 구속된 삶은 어쩔 수 없었다.

동시대의 영국과 에스파냐에서 똑같은 일이 벌어지고 있었다. 찰스 1세와 반다이크, 그리고 펠리페 4세와 벨라스케스. 정치 능력은 떨어지지만 그림을 보는 안목이 뛰어난 왕과 귀족처럼 구는 훌륭한 화가. 외모가 보잘것없는 왕과 매력적인 외모의 화가. 한평생 변하지 않고 유지하는 그들의 신뢰관계. 화가는 왕보다 먼저 세상을 떠나 왕을 슬프게 만들었다.

반다이크는 궁정에서 뛰어난 재능을 보여주었다. 그래서 후대까지 지속되는 영국 초상화의 스타일을 빠르게 확립했다. 그때까지의 획일적이고 잘난 척 으스대는 단조로운 초상화가 아니라, 화폭에 조연과 소품을 배치하고 다양한 이야기적 요소를 보태어 그림에 생동감을 불어넣는 동

시에 등장인물의 매력을 더욱 잘 살리는 초상화였다. 그는 모델의 외모를 미화하는 일도 꺼리지 않았다.

대표작 〈사냥터의 찰스 1세〉에 그 특징이 유감없이 나타나 있다. 영국인이 굉장히 좋아하는 자연을 배경으로 편안히 서 있는 왕은 군주임을 드러내는 왕홀과 왕관, 망토도 지니고 있지 않지만 앞쪽으로 불쑥 내민 팔꿈치와 내려다보는 듯한 시선을 통해 고귀한 신분임을 분명히 보여준다. 말과 시종도 그런 권위를 더욱 잘 나타내기 위한 역할로 배치했다. 찰스 1세의 키는 155센티미터 정도였으나 그 사실은 교묘히 가려져 있다. 목을 늘어뜨린 말은 언뜻 보면 공손히 고개를 숙이고 있는 듯하지만 실은 왕의 작은 키를 감추기 위한 장치다.

소인증 노예를 그린 〈난쟁이 제프리 허드슨 경과 함께 있는 헨리에타 마리아 왕비의 초상〉을 벨라스케스와 비교해보면 그 차이는 분명해진다. 벨라스케스는 일그러진 신체를 있는 그대로 그린 대신 내면의 영혼을 고귀하게 화폭에 담았다. 반면 반다이크는 육체 자체를 아름답게 그렸다. 그가 그린 소인증 남자는 건강한 소년으로밖에 보이지 않는다. 아름다운 왕비의 초상도 마찬가지다. 궁전을 방문한 독일 귀족 여성이 왕비의 실물을 본 후 친구에게 보내는 편지에 거리낌 없이 이렇게 썼다. 반다이크의 초상화와는 조금도 닮지 않은 외모에 실망했다고.

그러나 만약 우리가 거액의 그림값을 지급하고 초상화를 의뢰한다면 벨라스케스와 반다이크 가운데 누가 더 좋을까? 당연히 자신을 아름답고 화려하게 그려주는 화가가 더 좋을 것이다.

왕후 귀족은 앞다퉈 반다이크의 공방으로 몰려들었다. 제아무리 신분

사냥터의 찰스 1세

반다이크,
1635년경,
유채,
266×207cm,
루브르 박물관

계산된
구도

왕관과 왕홀, 보석도 없이 자연 속에 세워둔 것만으로도 왕의 위엄을 뛰어난 솜씨로 훌륭히 표현해냈다. 편안해 보이지만 시선은 날카로우며 팔꿈치를 앞쪽으로 쑥 내밀어 신분이 낮은 자를 거부한다.

위에서 내려다보는 구도와 고개를 숙인 말 때문에 왕의 작은 키를 눈치채기 어렵다.

공들인 레이스가 달린 높은 깃, 작은 검정 모자, 박차가 달린 부츠, 유선형 칼자루가 달린 길쭉한 칼, 커다란 바로크 진주 귀고리로 무심한 듯 세련되게 꾸몄다.

왕에게만 빛이 비추고 조연은 어두운 곳에 배치했다.

Anthony Van Dyck

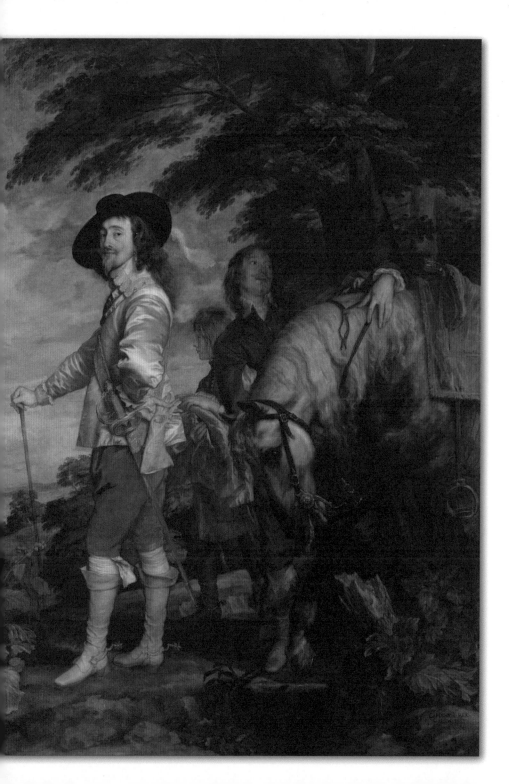

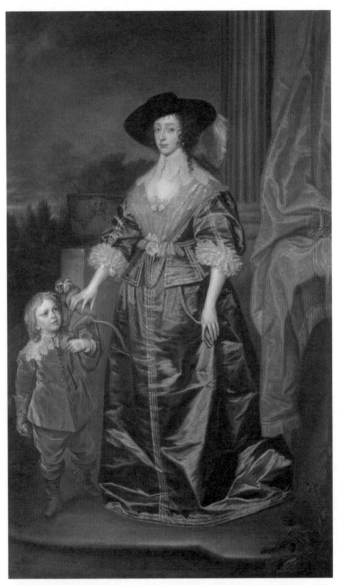

반다이크, 〈난쟁이 제프리 허드슨 경과 함께 있는 헨리에타 마리아 왕비의 초상〉,
1633년, 워싱턴 내셔널 갤러리

이 높아도 약속한 시간에 늦으면 순서가 뒤로 밀려도 불평할 수 없었다고 하니 인기가 얼마나 높았는지 짐작할 수 있다. 기록에 따르면 반다이크의 업무시간은 오전 9시부터 오후 4시까지였다. 저녁은 항상 12인분을 준비시켰고 식사를 하는 동안 옆방에서는 고용한 악단이 음악을 연주했다. 물론 하인과 마부도 상당수였다.

지나치다 싶을 정도로 많은 작품을 제작하는 한편, 교우관계도 화려해 애인과의 사이에서도 아이를 낳았다. 결혼은 늦게 했다. 귀족의 딸이자 왕비의 시녀였던 여성을 아내로 맞이한 것은 서른아홉 살 때였다. 반다이크는 호사스러움을 좋아했고 그만큼 사치스럽게 일생을 보내 만족했을 것이다.

아무리 그렇다 해도 궁정화가의 어려움을 엿볼 수 있는 부분이 있다. 바로 왕과 왕비의 초상화가 질릴 정도로 많다는 점이다. 반다이크는 궁정화가로 지낸 9년간 찰스 1세의 초상화는 40여 점, 헨리에타 왕비의 초상화는 30여 점 이상을 제작했다. 제아무리 공방에서 제작했고 의상과 도구를 바꾸었다고 하지만 같은 얼굴을 수없이 그려야만 했던 일은 아마 심리적으로 부담이 되었으리라. 이를 증명하듯 처음 5년이 지나자 플랑드르나 프랑스로의 여행이 잦아졌다(벨라스케스가 이탈리아에서 귀국하기 싫어했던 것과 비슷하다).

청교도혁명 발발

반다이크의 만년은 영국 국내 정치의 혼란과 겹친다. 그의 초상화가 만

오란예 공 빌럼 2세와 영국 찰스 1세의 딸 헨리에타 메리 스튜어트 공주

반다이크,
1641년,
유채,
182.5×142cm,
암스테르담 국립미술관

더없는
사랑스러움

배경은 원기둥과 장막뿐으로 준비된 도구가 적다. 덕분에 두 사람의 깊은 인연이 돋보인다.

빌럼 2세는 열다섯 살이다. 그는 스물한 살 때 네덜란드 총독이 되지만 그로부터 3년 후에 천연두로 급사한다. 찰스 1세의 장녀 메리는 열 살의 앳된 아내다. 그녀는 스물아홉 살 때 천연두에 걸려 죽는다.

꼭 쥐지 않고 주뼛주뼛 얹어놓은 듯한 손이 순진해 보인다.

두 사람 사이에서 태어난 남자아이는 후에 잉글랜드와 스코틀랜드의 왕 윌리엄 3세가 된다.

Anthony Van Dyck

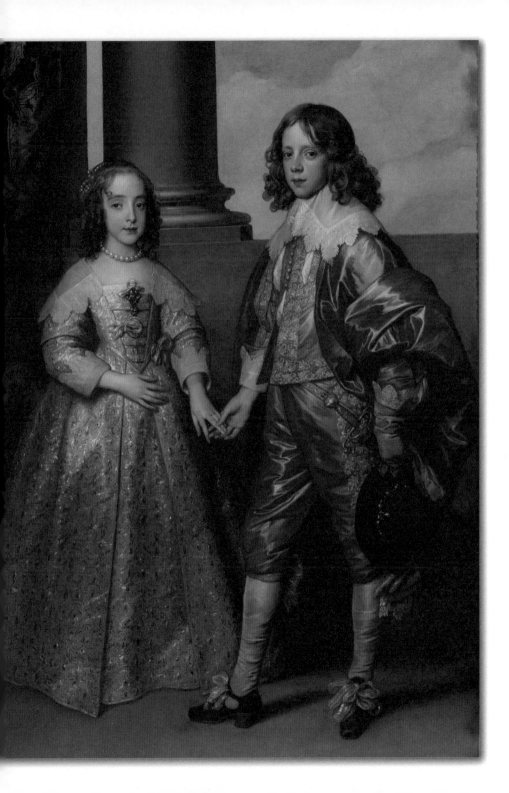

들어낸 찰스 1세의 이미지, 즉 예술가적 기질과 멜랑콜리한 외모는 현실과 달랐다. 왕은 지극히 강압적이었고 전제정치를 계속 강화한 탓에 왕당파와 의회파의 대립은 나날이 거세져 갔다. 특히 의회파의 중심은 청교도였는데, 언제 내란이 일어나도 이상하지 않을 정세였다.

그랬던 1641년에 왕가의 의뢰로 그린 왕녀의 결혼 기념 초상화 〈오란예 공 빌럼 2세와 영국 찰스 1세의 딸 헨리에타 메리 스튜어트 공주〉가 궁정화가로서의 거의 마지막 작업이 되었다. 메리는 찰스 1세의 장녀로 아직 천진난만한 열 살짜리 귀여운 신부였다. 남편이 될 빌럼(후의 네덜란드 총독)도 아직 열다섯 살이었다. 정치가 불안해 혼인을 서둘렀는지도 모른다.

아직 어린 신혼부부는 아무렇지도 않은 듯이 서로의 손을 잡고 있다. 가늘고 긴 아름다운 손가락. 이런 화풍은 반다이크의 특징으로 손가락만 보고도 그의 작품임을 알 수 있다. 그는 아이를 그리는 솜씨가 뛰어나 모델을 더할 나위 없이 사랑스럽게(실물보다 훨씬 더 사랑스럽게) 묘사한 한편, 왕족의 위엄까지 표현했다.

그해 겨울 반다이크는 여행지 파리에서 병을 얻었고 런던으로 돌아와 곧바로 죽었다(병명은 불확실하다). 마흔두 살이라는 젊은 나이에 맞이한 허무한 죽음이었다. 올리버 크롬웰이 청교도혁명을 일으킨 것은 이듬해였다. 반다이크는 꿈에도 몰랐겠지만 찰스 1세는 그로부터 7년 후에 처형되었다.

반다이크의 장례식은 국장으로 치러졌고 그의 유해는 영국인 화가로 대우받으며 세인트 폴 사원에 묻혔는데, 안타깝게도 1666년의 런던 대

화재로 묘소는 불타버렸다. 반다이크가 죽은 후 영국 화단은 또다시 기나긴 정체기에 빠졌다.

3

고야의 〈나는 아직 배우고 있다〉

—

세속적 욕망을 추구하며
인간의 심연을 보다

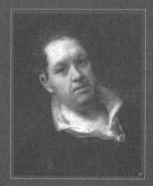

고야, 〈자화상〉, 1815년, 산 페르난도 왕립 미술 아카데미

격동기 에스파냐에서 태어나다

프란시스코 고야는 1746년 에스파냐의 외딴 시골 마을에서 가난한 장인의 아들로 독일의 문호 요한 볼프강 폰 괴테보다 3년 일찍 태어났다. 두 사람 모두 여든 살 넘도록 장수했고 거의 비슷한 해에 태어나서 죽었는데도 고야가 괴테보다 반세기는 더 빨리 태어나서, 한 세기는 더 오래 살았던 것처럼 느껴진다.

그만큼 그가 남긴 작품의 이미지는 폭넓은 시대를 아우른다. 그것은 어쩌면 모순으로 가득한 고야의 성격이 격동기 에스파냐의 어지러운 시대상과 맞물렸기 때문일지도 모른다. 유럽 전체가 근대사회로 바뀌어가는 중에 에스파냐에서는 여전히 종교재판소가 시대에 뒤처진 권력을 계속해서 휘둘렀고(아직 이단 심문이 유지되고 있었다) 정치사회에는 중세적 봉건제도의 흔적이 짙게 남아 있었다. 궁정과 서민 세계 사이의 격차 역시 다른 어느 나라보다도 컸다.

이 모든 세계를 잘 알고 있었던 고야는 유화 500점, 판화 300점, 소묘류 900점 등 엄청난 양의 작품을 통해 밑바닥 인생을 살아가는 농민부터 최고 권력자인 국왕에 이르기까지, 짐승처럼 서로가 서로를 죽이는 인간들부터 우아하고 아름다운 연애 장면까지 화폭 위에서 똑같이 묘사했다. 작풍도 감상적인 로코코풍, 내면을 들여다보는 벨라스케스풍, 거친 바로

크풍, 뚜렷한 리얼리즘과 기이한 폭력성의 합체, 악몽 같은 환상 등 다양했다. 그리고 현대에 이르러 그 안에 숨겨진 인간 심리까지 드러나면서 고야는 마침내 위대한 화가의 반열에 들었다.

출세를 위해서라면 무엇이든 한다

지금까지 이름이 남아 있는 화가들은 대부분 어릴 때부터 특출한 재능의 단면을 드러냈고 젊은 시절에는 이미 어느 정도의 지위에 올랐다. 그러나 고야는 늦게 핀 꽃이었다.

시골 공방에서 열세 살부터 4년간의 수업을 마쳤고, 열여섯 살에 장인 화가가 되어 고향 교회의 성유물함 문짝 그림(소실되었다) 등을 제작했으나 특별한 평가는 받지 못했다. 열일곱 살과 스무 살 때 수도 마드리드에 가서 화가의 등용문인 아카데미 장학시험을 치렀지만 두 번 다 불합격했다. 어쩔 수 없이 개인 돈으로 이탈리아를 돌며 현지의 파르마 미술 콩쿠르에 응모했으나 거기서도 떨어졌다. 그는 고향으로 돌아와 어렵게 겨우 일을 이어나갔다. 이때 그의 나이는 이미 스물아홉이었다.

엄청나게 지기 싫어하는 성격의 야심가였던 고야가 그다음으로 한 일은 출세를 위한 결혼이었다. 그는 고향이 같은 궁정화가 프란시스코 바이유Francisco Bayeu의 여동생(스물여섯 살이었으므로 당시 여성으로서는 결혼이 늦은 편이었다)을 아내로 맞았고 그 연줄로 겨우 중앙과 인연을 맺게 된다. 왕실 태피스트리 공장의 카르통carton(밑그림) 화가가 된 것이다. 성과 귀족의 거처를 장식하는 태피스트리는 수요가 많았기에 고야는 밝고

화려한 카르통을 잔뜩 제작했다.

그 무렵 고야는 왕실이 소장한 벨라스케스의 작품에 감명을 받아 모사에 힘썼고 "'자연'과 벨라스케스, 렘브란트가 나의 스승"이라고 말하게 되었다. 그는 차츰 그림 실력을 쌓았다. 서른네 살에는 아카데미 회원이 되었고 상류계급 귀족과의 교류도 늘어 그들의 초상화를 그리며 서서히 이름을 날렸다. 그러나 궁정화가로 향한 길은 여전히 멀게 느껴졌다. 그는 카를로스 3세가 죽어 카를로스 4세로 왕위가 바뀐 마흔세 살 때 겨우 그 자리에 오를 수 있었다. 벨라스케스나 반다이크에 비해 놀랄 정도로 늦은 출세였다. 하지만 고야의 강점은 긴 수명이다. 이때는 아직 수명의 절반만 살았을 뿐이다.

만약 이 시점에서 죽었더라도 고야의 이름은 초상화가로서 미술사에 작게 남았을 것이다. 가난의 공포로 떨었던 젊은 날과 비교하면 화려한 출세임은 틀림없었다. 왕의 남동생과 함께한 사냥을 자랑하며 속물근성을 그대로 드러낸 편지가 남아 있다. "창문에서 떨어지는 인간의 모습을 순간적으로 기억해 다섯 방향에서 그릴 수 있다"라고 자신 있게 말하기도 했다. 아내에게 20명의 아이를 낳게 했으면서도 가정은 돌보지 않았고 넘치는 에너지가 이끄는 대로 아내 이외의 수많은 여성과 관계하여 그 이상의 아이를 낳았다.

고야는 실제로 기품이나 세련됨과는 아무 상관 없는 역겹고 불쾌한 남자였을 것이다. 벨라스케스를 스승으로 부르면서 인격적으로는 죽을 때까지 그의 발끝에도 미치지 못했다.

청력을 잃고

전환점은 마흔여섯 살 때 찾아왔다.

평소 황소처럼 튼튼했던 육체는 어느 날 원인을 알 수 없는 중병에 걸려 경련과 두통에 시달리며 잠깐 죽음의 문턱까지 갔다 왔다. 겨우 위험한 고비를 넘겼을 때 고야는 청력을 완전히 잃었다(그 직후에 그린 자화상은 인생 중반에 그와 마찬가지로 귀머거리가 된 베토벤의 얼굴을 떠오르게 한다).

지금 생각해보면 이는 마치 신의 의지처럼 느껴진다. 자만심으로 가득 차 터질 듯했던 고야에게 지금부터의 인생은 오로지 눈으로 보는 일에만 전념하라는 신의 명령처럼 말이다.

소리 없는 나라의 주인이 된 고야는 확실히 예전보다 보는 눈이 더욱 날카로워졌다. 하지만 여전히 속세의 때는 벗지 못했다. 아름다운 알바 공작부인과 사랑에 빠졌고 총리인 마누엘 데 고도이Manuel de Godoy를 위해서라고는 하지만 에스파냐에서는 금지되어 있던 누드를 몰래 그렸다(《옷 벗은 마하》). 성가신 회화부장직은 청각 장애를 핑계로 물러났지만 수석 궁정화가의 지위는 공손하게 받아들이고 우쭐거리며 친구 앞으로 편지를 썼다. "왕후 귀족은 그대의 벗 고야에게 푹 빠졌다네." 고야는 왕립 아카데미 원장에 입후보했다가 떨어져 분통을 터뜨리기도 했다. 누드를 그린 일이 발각되어 이단 심문소의 부름을 받았지만 여기저기 손을 써서 문책당하지 않고 조용히 넘어갔다…….

이래서야 도대체 바뀌었다고 말할 수 있을까?

말할 수 있다.

고야의 행동은 아직 이전과 크게 다를 바 없었지만 내면에서는 반골정

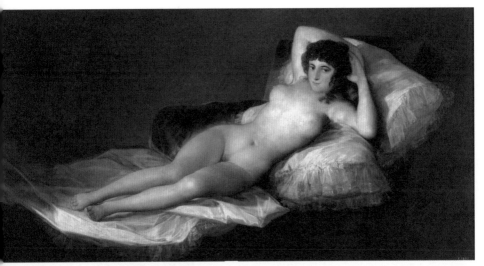

고야, 〈옷 벗은 마하〉, 1797~1800년, 프라도 미술관

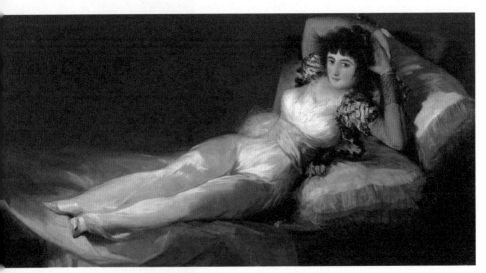

고야, 〈옷 입은 마하〉, 1800~1803년, 프라도 미술관

카를로스 4세의 가족

고야,
1800~1801년,
유채,
280×336cm,
프라도 미술관

고개를 돌리고 있는 이는 아직 정해지지 않은 왕태자비로 여겨진다. 혼인이 끝나면 그려 넣을 예정이었던 듯하다.

화려한 것은 의상뿐

마음의 스승으로 우러러보는 벨라스케스의 〈시녀들〉을 모방하여 화폭 왼쪽 끝에 커다란 캔버스를 두고, 화가는 그 그늘 속에 숨은 듯이 서서 앞쪽을 바라보고 있다.

아버지를 미워하여 나폴레옹에게 나라를 판 왕태자는 훗날의 페르난도 7세다.

Francisco Goya

어리석음과 무능 그 자체로 그려진 왕과 미화를
아예 포기한 듯한 왕비. 그들이 입은 옷만이 눈
부실 정도로 번쩍거린다.

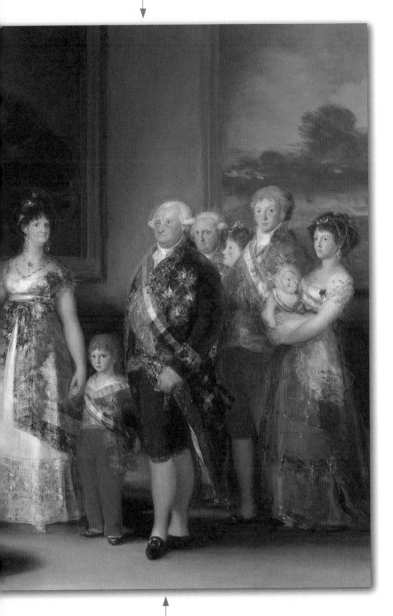

여기 그려진 왕족 남성 가운데 다수가 친족 결혼을 했다.
왕위가 합스부르크가에서 부르봉가로 바뀌어도 에스파냐
의 근친혼은 변하지 않았다.

신이 싹트고 있었다. 번쩍번쩍 빛나는 왕족들을 죽 세워놓은 〈카를로스 4세의 가족〉은 벨라스케스의 작품 〈시녀들〉의 오마주로 치장하면서도 에스파냐 궁정이 뿌리부터 썩었다는 사실을 보는 이로 하여금 확실히 알 수 있게 교묘히 암시하고 있다(후에 어느 프랑스 작가가 "복권에 당첨된 빵집 부부 같다"라고 평한 것은 당연하다). 귀머거리가 된 고야는 주변에 관심을 기울이지 않게 되면서 중심 주제에 점점 더 몰입했고 날카로운 시선으로 이제 그 어떤 것도 놓치지 않게 되었다. 자기 자신조차도.

그리하여 고야는 자신의 마음속 어둠과 비참함마저 여지없이 겉으로 드러냈다. 높은 위치에서 내려다보는 특권계급으로서가 아니라 당사자로서 자신을 작품 속에 투영할 때 그 예술 표현은 심각성을 더하게 된다. 동판화집 《로스 카프리초스Los Caprichos》(변덕)에는 훈장을 단 사이비 신사가 당나귀 귀 인간에게 음식을 얻으려고 아첨하는 모습, 매춘업소에서 날개를 쥐어뜯기고 쫓겨나는 닭 인간, 온갖 요괴들에게 잠을 습격당하는 남자 등이 등장한다. 이 모두 고야 자신이 지금까지 해온 일이자 여전히 그만둘 수 없는 일이다. 윗사람한테 알랑거려 출세하고 유흥가에서 돈을 뜯기는 등의 뒤가 켕기는 일들이 『맥베스』에서처럼 잠을 습격한다.

그러나 고야는 근대의 지식층처럼 자기비하에 빠지지 않는다. 자신의 예술을 위해 목숨을 바칠 생각도 없다. 위험을 느끼면 온갖 지혜와 처세술을 써서 달아난다. 《로스 카프리초스》에는 종교재판소에 대한 통렬한 비판이 다수 포함되어 있었다. 이 때문에 사람들은 그림을 사들이는 것을 두려워했고 이단 심문관이 손을 뻗쳐왔다는 사실을 알리며 고야에게 경고하는 사람도 있었다. 이때 고야가 취한 방법은 지극히 정치적이면서

고야, 〈잡아 뜯기고 내쫓겨〉, 《로스 카프리초스》 20번,
1797~1799년, 보스턴 미술관

도 효과적이었다. 원판 80장과 초판 240부를 곧바로 국왕에게 헌정한 것
이다. 왕이 이를 받아들임으로써 종교재판소는 고야를 처벌할 수 없게
되었다.

이런 약삭빠른 처세술 덕분에 카를로스 3세, 카를로스 4세, 호세 1세
(나폴레옹의 형), 페르난도 7세 등 네 명의 왕 아래에서 지위를 계속 지킬
수 있었는지도 모른다. 그는 네 명의 왕 모두의 초상화를 그렸다(단 호세
1세만은 실각 후 화폭에서 지웠다).

고야는 현실세계에서 아부하고 작품 속에서 자신을 나무랐으며, 돈을
위해 그림을 그렸지만 돈 따위는 아랑곳하지 않고 그림을 그릴 때도 있
었다. 인간의 희비극을 냉철하게 바라보았고, 동시에 마음속 깊이 분노

했다. 그 자신이 작품과 마찬가지로 복잡하고 다채로운 모순 덩어리였던 것이다.

죽을 때까지 화가

반나폴레옹의 폭풍이 에스파냐 전국에 휘몰아치자 예순네 살의 고야는 그 모든 것을 무언가에 홀린 듯이 스케치했다. 프랑스군이 아무 잘못 없는 에스파냐의 민중에게 가하는 잔학, 에스파냐 민병이 프랑스인에게 가하는 잔학, 어제까지 평범하게 생활하던 인간이 악귀로 변하는 순간의 그 모든 것을 그렸다. 총성, 비명, 단말마의 신음 등 그 무엇도 들리지 않는 그는 귀가 멀쩡한 사람보다는 공포를 덜 느꼈을 것이다. 오로지 보고, 오로지 그렸다(동판화집 《전쟁의 참화》에 고스란히 담겨 있다).

그러나 고야는 지옥의 피바다를 기어가면서도 그림을 계속 그리다가 나폴레옹 이후 나타난 에스파냐의 보수적 경향에 환멸을 느끼고 처음으로 궁정에서 멀어지려 한다. 이미 아내는 세상을 떠났고 마흔두 살이나 어린 애인을 가정부라 부르며 집에 들였다. 고야는 그녀와 함께 교외의 별장 '귀머거리의 집'에 틀어박혔다. 이때 그의 나이 일흔셋이었다.

귀머거리의 집의 벽에 직접 물감을 발라 그린 것이 훗날 '검은 그림'이라 불리는 14점의 작품이다. 〈제 아이를 잡아먹는 사투르누스〉를 비롯하여 무시무시한 힘이 느껴지는 그 작품들은 고야라는 인간의 변신이 드디어 완성되었다는 느낌을 준다. 그는 일흔여덟 살에 이르러 이곳을 떠나 프랑스로 망명한다.

고야, 〈이제 곧 닥쳐올 사태에 대한
슬픈 예감〉, 《전쟁의 참화》 1번

고야, 〈이제 구원은 없다〉, 《전쟁의
참화》 15번

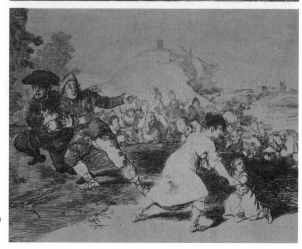

고야, 〈나는 보았다〉, 《전쟁의 참화》
44번

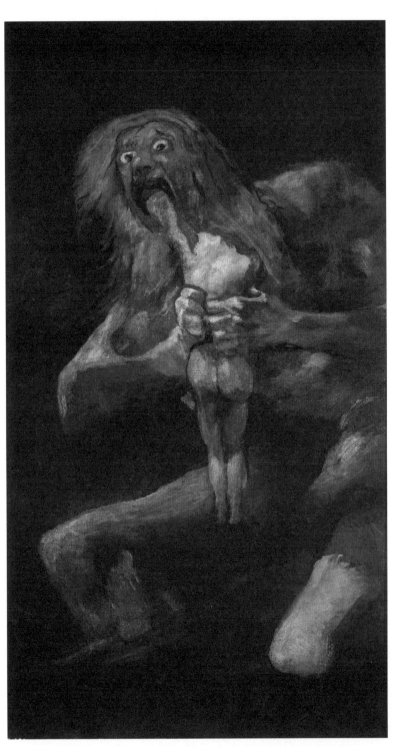

**고야, 〈제 아이를 잡아
먹는 사투르누스〉,**
1819~1823년경,
프라도 미술관

하지만 아직 끝난 것이 아니었다. 그는 여든 살 때 잠시 귀국하여 그제야 비로소 궁정화가 자리에서 공식적으로 물러난다. 이때 후배 비센테 로페스 이 포르타냐Vicente López y Portaña가 그린 고야의 초상화를 보면, 놀랍게도 여전히 권력욕에 사로잡힌 기름진 남자 그 자체다. 팔레트와 붓을 들고 감상자를 응시하는 모습은 얼마쯤 미화되었다 하더라도 튼튼한 육체가 내뿜는 에너지와 날카로운 눈빛은 고야가 정말로 그랬으리라 여겨진다. 한편, 일흔 살 무렵의 자화상에서 볼 수 있는 암울한 눈빛과 이완된 육체도 고야 이외에 그 무엇도 아니다. 한쪽 다리는 허식에 찬 궁정 생활에 걸치고, 다른 한쪽 다리는 인간에 대한 절망과 분노에 걸쳤던 고야의 양면성이 두 초상화에서 엿보인다.

평범한 사람의 10배, 20배 농축된 인생을 살았던 이 천재는 여든을 넘긴 말년에 검정 콩테로 일종의 자화상을 남겼다. 텁수룩한 머리카락과 긴 수염이 모두 하얗게 센 노인이 등을 구부린 채 양손에 지팡이 두 개를 짚고 간신히 서 있다. 배경은 어둡고 깜깜하지만 두 눈은 아직 번뜩이고 있다. 이 그림의 제목은 〈나는 아직 배우고 있다〉.

고야, 만세.

나는 아직 배우고 있다

고야,
검정 콩테,
19.5×15.0cm,
1824~1828년,
프라도 미술관

Aun(아직), aprendo(배우다). '나는 아
직 배우고 있다'라는 제목은 그야말로
고야에게 딱 맞는 훌륭한 번역이다.

텁수룩한 머리카락과 수염이 모두 하얗
게 센 고령의 노인

그리는것만이
인생이다

양손에 지팡이를 짚고 겨우 서 있는 이
는 고야 자신이다. 지팡이를 짚은 손은
의외로 단단하고 굳세어 보인다.

배경은 어둡고 깜깜하지만 어느 한곳을
바라보는 눈빛은 날카롭다.

Francisco Goya

Aun aprendo

54

다비드의 〈비너스와 삼미신에게 무장해제되는 마르스〉

—

영웅 없이는 그릴 수 없다

다비드, 〈자화상〉, 1794년, 루브르 박물관

Jacques Louis David

재능은 있으나 비겁한 인간

오스트리아의 문호 슈테판 츠바이크Stefan Zweig는 유대계였기 때문에 제
2차 세계대전 당시 유럽에서 쫓겨났고, 미래에 절망하며 망명지 브라질
에서 자살했다. 그가 쓴 전기문학의 금자탑『마리 앙투아네트』에는 자크
루이 다비드에 대한 글이 나온다.

생토노레 거리의 모퉁이, …… 한 남자가 연필과 종이 한 장을 들고 있다. 루
이 다비드, 가장 비열한 인물이자 그 시대의 가장 위대한 화가다. 혁명 기간
중 그는 가장 시끄럽게 짖어대는 패거리 가운데 하나였는데, 권력자가 권좌에
올라 있을 동안에는 그에게 봉사하다가 위험해지면 배신했다. 그는 죽어가는
마라를 그렸고, 테르미도르thermidor 제8일에는 로베스피에르에게 "함께 잔을
비우자"며 소중한 맹세를 했으면서도 영웅적 갈증은 곧바로 잊어버린 채 집
에 몸을 숨기는 방법을 택했다.
　이 애처로운 영웅은 두려움 덕분에 단두대를 면했던 것이다. 혁명 기간 동
안 폭군들의 격렬한 적이었던 그는 새로운 독재자가 등장하자 가장 먼저 방
향을 바꾸었고 나폴레옹의 대관식을 그리는 대가로 '남작'의 칭호를 얻음과
동시에 지난날 귀족에게 품었던 증오를 내던져버렸다. 권력에 아부하는 영원
한 변절자의 전형이었다. 승자에게는 알랑거리고 패자에게는 무자비했던 그

는 대관식을 거행하는 승자를 그렸고 단두대로 향하는 패자를 그렸다. 지금 마리 앙투아네트가 타고 가는 짐수레에 훗날 당통도 타게 되는데, 다비드의 교활함을 잘 알고 있었던 그는 짐수레 위에서 그 모습을 발견하고 경멸에 찬 욕설을 모질게 내뱉었다. "못된 종놈 근성 같으니!"

츠바이크가 조르주 당통Georges Danton의 입장에 서서 배신자를 못마땅 하게 여기고 있다는 사실을 알 수 있다. 그는 아돌프 히틀러가 오스트리 아를 거대한 파도처럼 공격하여 평화롭게 살던 유대인 동포를 강제수용 소로 보내기 시작했을 때, 주변 사람들이 자기 자신을 보호하기 위해 손 바닥 뒤집듯이 배신하는 모습을 질릴 정도로 보았다. 그런 "권력에 아부 하는 영원한 변절자"의 '비열함'과 '교활함'이 먼 옛날 프랑스 혁명기를 살아간 다비드의 모습과 겹쳐져 격렬한 증오의 말을 던지지 않고서는 견 딜 수 없었던 것이리라.

한편, 츠바이크는 다비드의 재능에 대해서는 공정하게도 이렇게 썼다. "그러나 종놈 근성과 비열함, 한심함이 천성이기는 했지만 이 남자는 뛰 어난 눈과 정확한 손을 갖고 있었다."

재능은 있으나 비겁한 인간. 과연 다비드는 츠바이크가 묘사한 것과 같은 인간이었을까?

신고전주의를 이끌다

다비드는 1748년에 파리에서 태어났다. 아홉 살 때 철재상을 하던 아버

지가 결투로 숨지는 바람에 작은아버지에게 맡겨졌다.

 먼 친척 가운데 로코코의 인기화가 부셰가 있었고 가족의 지인 가운데에도 예술가가 많았다. 다비드는 일찍부터 그림으로 성공하여 이름을 알리리라 결심했으나 좀처럼 로마상Prix de Rome(프랑스 아카데미에서 주최하는 미술대회의 최고상)에 합격하지 못했다. 처음 떨어졌을 때는 콧대가 꺾여서 자살을 기도했다고 한다. 아버지의 다혈질 성격을 물려받은 것이 틀림없다.

 스물아홉 살 때 겨우 로마상을 받고 이탈리아로 유학을 갔다. 당시 독일 미술사가 요한 요하임 빙켈만Johann Joachim Winckelmann의 『고대 미술사』가 프랑스어로 번역되어 다비드도 결정적 영향을 받았다. 빙켈만은 시대나 민족을 뛰어넘는 '아름다움'이 존재하며, 그 이상적인 아름다움의 완성형은 그리스의 고대 예술이고, 현대의 화가나 조각가는 이를 본보기로 삼아야 한다고 주장했다. 다비드는 3년 동안 이탈리아에 머물면서 고대 그리스 로마 조각과 폼페이의 발굴품, 이탈리아 회화를 철저히 연구하며 다시 한 번 빙켈만의 이론을 깊이 이해했고 자신이 나아갈 길에 확신을 갖고 귀국했다.

 이후 다비드가 이끌어나간 신고전파의 작품들 모두 감정이나 감각을 배제한 채 이성과 장엄함을 전면에 내세우고, 인물의 모습도 개성보다 오히려 이상화된 무표정을 우선시하며, 조각상처럼 정지된 자세를 취하고, 전체적으로 힘이 넘치는 단순함으로 일관하는 것은 이 때문이다. 변하기 쉬운 현실을 그리는 풍속화와 풍경화, 초상화보다 역사화(신화화, 종교화)가 더욱 '고귀한 장르'라고 여기는 회화 주제의 지위 구분은 다비

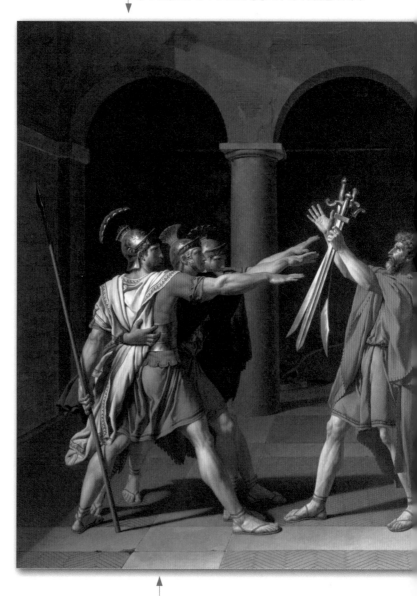

로마 역사의 한 일화를 고전극 시인 피에르 코르네유가 극화했는데, 다비드는 그 연극을 보고 이 작품의 힌트를 얻었다 한다. 이 그림을 주문한 사람은 루이 16세였는데, 이때는 다비드가 자신의 처형에 찬성표를 던지리라고는 상상조차 하지 못했을 것이다.

로마 대 알바의 싸움에서 호라티우스 삼형제가 전사로 뽑혀 로마에 충성을 맹세하고 있다. 중앙에서 축복하는 사람은 그들의 아버지다.

Jacques Louis David

호라티우스 형제의 맹세

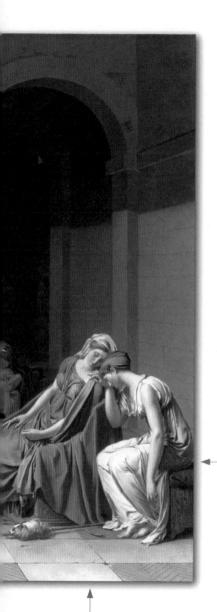

다비드,
유채,
330×425cm,
1784년,
루브르 박물관

/
이상적인
아름다움은
역사화에 있다
/

자매가 슬퍼하는 이유는 형제
가 싸움터로 나가기 때문만은
아니다. 여동생이 상대편 집안
사람과 약혼했기 때문이다.

극적인 주제를 정지된 조각처럼 묘사했다.

드에 의해 한층 강화되었다.

　1784년에는 루이 16세가 주문한 〈호라티우스 형제의 맹세〉를 발표하여 돌풍을 일으켰다. 그 전해에는 아카데미의 회원이 되었고 공방에는 수많은 제자가 몰려들었다. 바야흐로 다비드의 시대가 오고 있었다. 루이 16세의 권세가 지난날의 태양왕과 비슷했다면 다비드는 그의 궁정화가가 되어 왕의 신격화에 힘썼을 것이다. 그러나 시대는 혁명을 향해 빠르게 나아가고 있었다.

나폴레옹의 어용화가

왕정이 부패한 것은 틀림없는 사실이었다. 전대부터 적자가 누적되었는데도 미국 독립전쟁에 막대한 지원금을 보내 국고는 텅텅 비어갔다. 그러나 여전히 극소수의 왕후 귀족과 성직자가 주요 관직을 차지했고 약간의 세금조차 내기를 거부하여 국민을 괴롭혔다.

　다비드는 천천히 혁명 사상에 물들어갔다. 1789년 대혁명이 일어난 해에 그는 정부가 주최하는 전람회에 〈브루투스 앞으로 자식들의 유해를 옮겨오는 호위병들〉(독재자의 편에 선 아들들에 대한 분노로 그들을 처형한 고대 로마 브루투스의 일화)을 출품했고 공화파의 상징적인 작품으로 인정받아 자코뱅당에 들어갔다. 이윽고 그는 막시밀리앙 로베스피에르 Maximilien Robespierre에 푹 빠져 정치에 발을 깊이 담그게 되었다. 다비드는 국민의회 의원이 되었고 자코뱅파 의장과 공안위원회 위원장을 거쳐 마침내 국민공회 의장직도 맡았다. 그러는 동안 루이 16세의 처형에 찬성

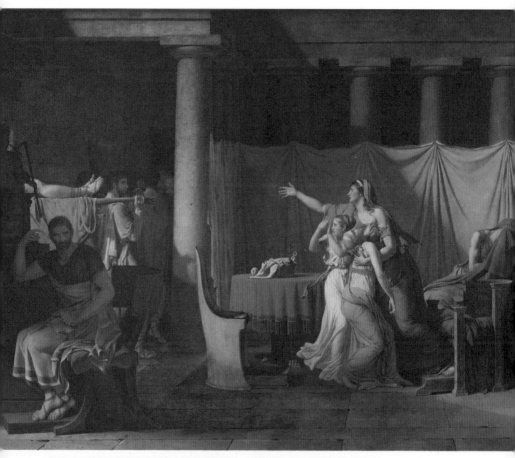

다비드, 〈브루투스 앞으로 자식들의 유해를 옮겨오는 호위병들〉, 1789년, 루브르 박물관

다비드, 〈마리 앙투아네트 최후의 초상〉,
1793년, 파리 국립도서관

표를 던졌고 앞서 나온 단두대로 가는 〈마리 앙투아네트 최후의 초상〉도
스케치했다. '로코코의 장미'였던 왕비를 짓밟아 뭉개기 위한 악의에 찬
묘사였다.

로베스피에르의 주도 아래 다비드가 가장 힘을 쏟았던 일은 자신을 네
번이나 떨어뜨린 아카데미의 개혁이었다. 연약한 귀족문화인 로코코를
때려 부수고 남자다운 신고전주의로 완전히 물들여야 했다. 1793년 국
민공회는 지금까지 유지되어온 아카데미의 폐지를 결의했고 다비드는
명실공히 프랑스 미술계에 군림하게 되었다.

하지만 공교롭게도 그 시기는 1년뿐이었다. 로베스피에르가 급작스럽

게 실각(반대파에게 체포되어 다음 날 재빠르게 처형되었다)함에 따라 다비드의 신변도 위험해졌다. 츠바이크가 썼던 것처럼 그는 로베스피에르에게 목숨을 바칠 생각은 없었다. 그렇다고 그때까지의 정치적 행동이 아무 일 없이 넘어갈 리도 없었다. 그는 며칠 후 체포되어 감옥에 갔다가 일단 풀려났지만 이듬해에 다시 투옥되었고, 최종적으로 사면받기까지 7개월간 교도소 생활을 했다. 사면을 받는 데는 처음부터 꾸준히 왕당파였던 아내의 도움이 컸던 것으로 보인다.

　공방으로 돌아온 다비드는 정치에서 멀어져 오로지 그림에만 전념했다. 그러나 얼마 후 나폴레옹이 등장하자 "이 사람이야말로 나의 영웅!"이라고 외쳤다. 지난날 그의 영웅은 왕정을 부정하며 공화정을 주장한 로베스피에르였지만 이번 영웅은 시민 대표의 얼굴을 한 채 황제의 지위에 올라 나폴레옹 왕조를 세우려는 야심가였다. 이런 모순을 마음속에서 어떻게 정리했는지는 모르겠지만, 여하튼 다비드는 다시 미술계의 정상으로 되돌아왔다. 그것도 나폴레옹의 어용화가로.

추방 후 9년

뛰어난 군주 또는 악명 높은 군주가 동시대의 뛰어난 화가에게 초상화를 맡길 수 있었던 예는 예상외로 적다. 엘리자베스 1세, 표트르 대제, 예카테리나 대제, 마리아 테레지아 여제, 프리드리히 대왕처럼 개성이 강한 이들은 유감스럽게도 그에 어울리는 초상화를 남기지 못했다.

　한편, 모처럼 솜씨 좋은 화가를 곁에 두고도 군주의 역량이 부족했던

다비드, 〈나폴레옹의 대관식〉, 1805∼1807년, 루브르 박물관

예로는 벨라스케스와 펠리페 4세, 반다이크와 찰스 1세, 루벤스와 마리 드 메디시스(앙리 4세의 아내), 고야와 카를로스 4세를 들 수 있다. 화가와 군주 모두 역사에 커다랗게 이름을 남긴 몇 안 되는 경우는 뒤러와 막시밀리안 1세, 티치아노와 카를 5세 및 펠리페 2세, 홀바인과 헨리 8세, 그리고 다비드와 나폴레옹 정도일 것이다.

나폴레옹은 다비드에게 이렇게 말했다. "얼굴 같은 건 닮지 않아도 좋다. 위대함을 표현하라."

두말할 나위 없었다.

다비드, 〈생 베르나르 고개를 넘는 나폴레옹〉, 1800년, 말메종 샤토 국립미술관

그것이야말로 다비드가 이상으로 삼는 회화이기도 했다. 그 이상적 아름다움의 주제가 고대가 아닌 이 시대를 살아가는 황제일 경우 작품이 선전 회화가 되는 것은 필연적이다. 나폴레옹은 다비드를 우대했고 미술계를 좌지우지하는 것을 용서했다. 하지만 긴 안목으로 보면 나폴레옹이 다비드의 덕을 보았다고 할 수 있다. 〈나폴레옹의 대관식〉, 〈생베르나르 고개를 넘는 나폴레옹〉 등 지금까지 남아 있는 선명하고 강렬하고 영웅적인 황제의 이미지는 다비드 없이는 절대로 만들 수 없었을 것이다.

하지만 다비드는 또다시 시대의 파도에 휩쓸린다. 그리고 이번에 밀려온 파도는 피할 수 없었다. 다비드는 10년 동안 미술계에서 절대적 권력을 휘두르며 새로운 아카데미의 모범을 신고전주의로 바꾸었지만, 나폴레옹 실각 후 왕정복고가 진행되어 루이 16세의 남동생이 돌아온 시점부터는 모든 것이 바뀌었다. 그가 루이 16세의 처형에 찬성표를 던졌다는 사실을 모르는 사람은 아무도 없었다.

다비드는 브뤼셀로 망명한다. 그의 나이 예순여덟이었다. 그곳에서 병으로 죽을 때까지 9년 동안 경제적으로 쪼들릴 일은 없었거니와 조국의 제자가 자주 방문했으므로 그다지 비참하지는 않았다고 말하는 사람도 있다.

과연 그럴까?

다비드는 영광을 누렸고, 영광 속에서 만족감을 얻었으며, 권력을 휘두르는 데서 기쁨을 느끼는 부류였으므로 주류에서 벗어난 시점부터 비참함은 보통이 아니었으리라. 젊었다면 다시 힘을 키워 일어날 수 있었겠지만 그는 이미 늙은 몸이었다. 세 번째 '나의 영웅'이 등장할 가능성

도, 고국으로 돌아갈 희망도 없었다. 아카데미를 떠난 그의 작품은 더 이상 예전처럼 인기를 얻지 못했다.

만년의 대작 〈비너스와 삼미신에게 무장해제되는 마르스〉를 보면 보잘것없어진 그림 실력에 놀란다. 이 작품은 그의 최전성기 작품의 서투른 모사에 지나지 않는다. 신고전주의를 중심으로 하는 아카데미 작품이 빠지기 쉬운 함정, 즉 형식에만 급급하고 영혼은 담지 않은 그림이 되어버린 것이다.

원래 다비드의 작품은 권위주의를 회화로 표현한 듯한 면이 있어서 호불호가 갈리기보다 잘 그린 그림의 교과서처럼 보였다. 그래도 나폴레옹을 그렸을 때는 (다비드가 아닌) 나폴레옹이라는 인물 자체의 뜨거운 피가 전달되었다. 하지만 거기서 나폴레옹과 그의 지위를 빼자 그림은 빈 껍데기만 남았다.

출세욕과 권력욕은 예술 분야를 포함한 모든 영역에서 매우 강력한 원동력이 되며, 그 자체로는 어떤 비난의 근거도 되지 못한다. 고야도 그랬다. 그러나 고야는 때때로 속세의 욕망을 초월한 예술 그 자체에 거세게 휩쓸렸으며 마치 무언가에 홀린 듯 선로에서 벗어났다. 목숨이 위험하다는 사실을 알면서도 그렇게 할 수밖에 없었다. 그래서 마지막 최후까지 자신의 모습을 바꾸어나가려 했다. 한편, 다비드는 과거의 자신을 붙잡고 늘어졌다. 회화의 교과서, 권위 그 자체였던 과거의 작품에 말이다. 일탈을 재촉하는 뮤즈의 힘보다 권력욕의 힘이 더 셌던 것이리라.

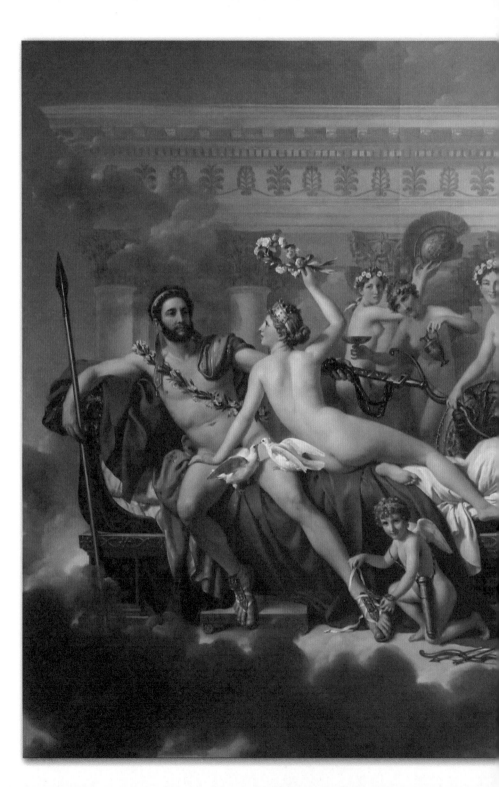

비너스와 삼미신에게 무장해제되는 마르스

다비드,
유채,
308×262cm,
1824년,
벨기에 왕립미술관

밀레가 아카데미 회화에 대해 "마음
이 담겨 있지 않은 연극 같은 그림"
이라고 퍼부었던 비판을 인정하게
만드는 작품이다.

전쟁의 부정적인 측면을 상징하는
마르스는 신들이 피하는 인물이다.
연인 비너스가 무기를 빼앗아 뒤편
의 여신들에게 방패와 활, 투구를 맡
긴다.

삼미신의 묘사는 우스울 정도로 유
형적이다. 특히 술을 권하는 가운데
여신의 움직임에는 지금까지의 다비
드다움이 전혀 없다.

영혼을
담지 않은 그림

사랑의 신 큐피드가 마르스의 신발
끈을 풀고 있다.

Jacques Louis David

5

비제 르브룅의 〈부인의 초상〉

—

천수를 다 누린
'앙투아네트의 화가'

비제 르브룅, 〈자화상〉, 1790년, 우피치 미술관

Élisabeth-Louise Vigée-Le Brun

여성 예술가에 대한 편견

여성은 가정 요리는 할 수 있어도 전문 요리사는 될 수 없고, 악기는 연주할 수 있어도 작곡은 못 한다고 생각했다. 아기자기한 신변잡기나 연애소설은 쓸 수 있어도 선 굵은 문학은 쓰지 못한다고, 꽃이나 아이는 그릴 수 있어도 예술적인 회화는 만들지 못한다고도 생각했다. 이에 대한 증거는 역사를 살펴보면 뚜렷하다고 한다.

그러나 이 역사를 쓴 사람은 남자다. 여성을 가정에 가두고 사회 진출을 막으며 무능하다고 말하는 상황은 페미니스트가 아니어도 이해하기 힘들다. 덧붙여 말하면 예술 작품을 평론하는 사람도 남자다. 이는 아마도 소수의 여성 예술가들이 유난히 무시당하는 이유 가운데 하나임이 틀림없을 것이다.

17세기 바로크 시대의 이탈리아에 아르테미시아 젠틸레스키Artemisia Gentileschi라는 여성 화가가 있었다. 그녀는 로마의 아카데미에 소속되어 있었고 각국의 왕후 귀족이나 교회로부터 주문을 받았다. 역사화 〈홀로페르네스의 목을 베는 유디트〉 등은 인기가 높아서 몇 개의 버전도 의뢰받았다.

아르테미시아는 화폭에 자신의 서명을 남겼다. 그런데 놀랍게도 후세의 평론가는 그 작품들이 그녀의 아버지이자 스승이었던 오라치오 젠틸

레스키Orazio Gentileschi가 그린 그림이라거나 아버지와의 합작품이라고 결론을 내렸다. 여자가 그렸다고는 생각되지 않을 만큼 작품이 훌륭했기 때문이다.

다시 한 번 말하지만 그녀는 확실히 서명을 남겼다. 그런데도 이런 취급을 당했다. 독립하여 아버지와는 멀리 떨어져 살았고 어엿한 프로로 생활했는데도 시대의 흐름에 따라 아르테미시아의 존재는 점점 초라해져 갔다. 연구가 진행되어 실상이 명확해진 시기는 20세기 전반이었다. 카라바조를 재평가하는 분위기 속에서 그의 계통을 이어받은 아르테미시아의 이름이 겨우 주목받았던 것이다.

여성 화가에 대한 이러한 편견은 반대로 한 가지 사실을 증명한다. 남성 화가 99퍼센트, 남성 미술평론가 100퍼센트, 남성 주문자 90퍼센트로 이루어졌던 19세기까지의 미술계로부터 오늘날까지 이름을 남긴 여성 화가는 엄청나게 대단한 재능의 소유자라는 점이다. 아르테미시아보다 150년 정도 늦게 프랑스에서 태어난 엘리자베스 루이즈 비제 르브룅도 마찬가지였다.

무기가 된 미모

대부분의 여성 화가가 그러하듯이 비제 르브룅의 아버지도 화가였다. 이 시기 여자에게는 미술학교의 문이 닫혀 있었고 나체를 보거나 그리는 것도 금지되어 있었다. 역사화에 필수인 골격 연구도 어려워서 직업화가가 될 수 있는 길은 '아버지가 화가여서 집이 공방'인 경우로만 거의 한정되

어 있었다. 그러면 아버지에게서 여러 기술을 배울 수 있고 도제들과 함께 실기 훈련을 받을 수도 있기 때문이다. 귀족이나 상류 시민계급 여성은 교양으로 그림을 배웠지만 전문화가가 되는 예는 극히 드물었다. 신분제 사회에서는 일하는 여성 자체가 경멸의 대상이었다.

평범한 화가인 아버지 밑에서 자란 비제 르브룅은 말 그대로 개천에서 용 난 격이었다. 그녀는 당시 이름난 화가 장 바티스트 그뢰즈Jean Baptiste Greuze 등에게 배움을 청했고, 10대 전반에 이미 초상화 주문을 받았으며, 열아홉 살 때 파리 성 루가 조합의 회원이 되어 독립했다(성 루가는 화가의 수호성인이어서 각국의 길드에 이 이름이 붙었다). 스물한 살 때 미술상이었던 르브룅과 결혼하여 친가의 성 비제에 남편의 성 르브룅을 붙여 썼다. 그와의 사이에서 딸 하나를 낳아 더없이 사랑했다.

수많은 자화상과 동시대인의 증언을 바탕으로 비제 르브룅이 다른 사람의 시선을 끄는 미인이었다는 사실을 확실히 알 수 있다. 그런 미모에 패션 감각도 더할 나위 없었고, 주문자인 귀족들에게 뒤지지 않는 말솜씨와 행동, 태도가 몸에 배어 있었다는 점도 그녀의 강점이었다. 초상화를 주문하는 입장에서는 오랜 시간 얼굴을 마주하는 상대가 아무리 그림 실력이 뛰어나더라도 상스럽고 교양이 없다면 기분이 좋지 않을 것이다. 이 점에서 비제 르브룅은 완벽했다.

또한 그녀는 놀라울 정도로 자화상을 많이 그렸다. 왜 그랬을까?

그것은 일종의 광고 활동이었다. 조합의 살롱에 자화상을 걸어두면 그림을 보러 온 사람들은 먼저 그 아름다움에 걸음을 멈추어 선다. 그런 다음에는 붓의 섬세한 터치, 의상의 색채와 뛰어난 질감 묘사, 여성스럽고

자연스러운 자세에 놀라움을 금치 못한다. 마침내는 자신이나 자신의 아내도 그렇게 그려주었으면 좋겠다고 생각하게 되는 것이다. 이런 식으로 주문이 쇄도했다.

한마디로 비제 르브룅의 진짜 강점은 믿음직한 재능이었다. 그녀는 로코코 시대의 상류계급이 초상화에 바라는 사항을 모두 만족시킬 수 있었다. 선택된 자의 자부심과 우아함, 시대의 경쾌함, 풍부한 감정 표현, 무엇보다도 아름다움 그 자체를 말이다. 설령 외모에 단점이 있는 상대라도 비제 르브룅의 손을 거치면 그 단점이 절묘하게 안배되어 아름다움으로 바뀌었다.

후세의 평론가는 그녀의 작품에 비판정신이 없다고 비난하지만 이는 틀린 말이다. 그녀는 처음부터 그런 것을 목표로 삼지 않았다. 마시멜로에 떫은맛이나 매운맛을 요구해서 어쩌자는 말인가?

앙투아네트의 화가

비제 르브룅의 프로의식은 주문자의 만족을 최우선으로 여겼다(이런 의미에서 반다이크와 빼닮았다). 그랬기 때문에 평생 650점이 넘는 초상화를 주문받아 제작할 수 있었다. 그녀에게 초상화를 주문했던 귀족들은 궁정에서 그 솜씨를 매우 칭찬했고 이는 루이 16세의 왕비 마리 앙투아네트의 귀에까지 들어가게 되었다. 왕비는 이 여성 화가를 베르사유로 불러 초상화를 의뢰했다. 공교롭게도 둘 다 스물세 살로 동갑이었다.

명문 오스트리아 합스부르크가의 왕녀이자 유럽 제일의 대국 프랑스

비제 르브룅, 〈궁정 예복을 입은 마리 앙투
아네트의 초상〉, 1778년, 빈 미술사 박물관

로 시집을 와서 왕비가 된, 머리끝부터 발끝까지 드높은 긍지로 똘똘 뭉
친 듯한 마리 앙투아네트와 하류계급 출신으로 10년 동안 붓 한 자루로
밥벌이를 했던 비제 르브룅. 비제 르브룅이 속한 계급에는 왕후 귀족의
사치스러운 생활을 뒷받침하다 못해 굶주림에 허덕이는 가난한 민중이
있었다. 그런데도 그녀는 마음속부터 왕당파였고 전면적으로 왕비의 편
에 섰다. 아니 정확히 말하면 마리 앙투아네트에게 사로잡혔다. 눈부신
베르사유에서 마리 앙투아네트는 아름다움의 이상을 구체화시켰다. 비
제 르브룅이 느끼는 아름다움이란 그런 화려함 속에 존재하는 것이었으

니까. 그 아름다움은 보석처럼 빛나고, 장미처럼 그윽한 향기를 풍기며, 섬세하면서도 연약하고, 멜랑콜리한 뉘앙스로 악센트가 붙어 있었다.

비제 르브룅이 그린 최초의 초상화는 다소 경직되어 있고 드레스는 마치 비닐처럼 번들거려 부자연스럽다. 하지만 마리 앙투아네트의 투명한 흰 피부와 갸름한 얼굴에서 뿜어져 나오는 싱싱한 매력은 잘 포착했다. 무엇보다 화가의 동경이 반영되어 배경의 원기둥과 커튼은 어딘지 이 세상이 아닌 듯한 신비로운 분위기를 자아내고 있다.

마리 앙투아네트는 완성된 그림에 크게 만족했고 이후 비제 르브룅은 수많은 왕비의 초상화를 그려 '앙투아네트의 화가'로 불리게 되었다. 왕비뿐 아니라 왕자나 왕녀를 비롯한 다른 왕족들의 의뢰도 받았다. 마침내 그녀는 왕비의 어용화가, 즉 궁정화가의 신분을 얻었고 아카데미의 회원도 되었다. 이에 대해서도 마리 앙투아네트가 무리하게 주장해서 회원이 되었다고 (아직까지) 헐뜯는 사람이 있는데, 벨라스케스의 출세 뒤에 펠리페 4세의 후원이 있었던 것과 마찬가지로 권력자가 자기 마음에 드는 화가를 밀어주는 예는 많다.

또 오해하기 쉬우나 비제 르브룅에게 초상화를 의뢰한 사람은 여성뿐만이 아니었다. 그녀는 〈폴란드 왕 스타니슬라스 오귀스트 포니아토프스키〉를 비롯한 훌륭한 남성 초상화도 많이 남겼다.

혁명 후의 방랑

비제 르브룅이 궁정에 출입하고부터 11년 후인 1789년에 대혁명이 일어

났다. 마리 앙투아네트에게 각별히 총애를 받은 데다 대혁명 2년 전에 최고 걸작 〈마리 앙투아네트와 아이들〉을 발표한 일이 나쁘게 작용하여 귀족이 아닌데도 망명해야 하는 처지가 되었다. 그녀는 미술상이자 도락가였던 남편은 파리에 남겨둔 채 사랑하는 딸을 데리고 긴 방랑길에 올랐다.

망명 중이라고는 해도 실력과 인기 덕분에 일은 순조로웠고 남편에게도 정기적으로 돈을 보냈다. 그녀는 이탈리아, 오스트리아, 러시아 등 가는 곳마다 대단한 환영을 받았다. 유럽에서 그녀를 모르는 사람은 없었고 그녀의 초상화를 원하지 않는 귀족도 없었다. 피렌체의 베키오 다리 위에 설계된 독특한 자화상 미술관(바사리 회랑)에도 그녀의 자화상이 걸려 있다. 그녀는 로마 성 루가 조합의 회원이 되기도 했다.

러시아의 상트페테르부르크에서는 오래 머물렀다. 당시의 군주는 유명한 예카테리나 대제였다. 그녀는 남편을 죽이고 옥좌에 앉은, 러시아인의 피가 한 방울도 섞이지 않은 독일 여성이었다. 비제 르브룅은 여제의 첫인상에 대해 솔직히 썼다. 키가 작아서 놀랐다고. 이는 절대 권력을 손에 쥐고 있는 것에 비해 키가 작다는 뜻이 아니라, 작은 키가 당시 아름다움의 기준에 맞지 않는다는 뜻인 것 같다. 분명히 마리 앙투아네트와 예카테리나 대제를 무의식중에 비교했던 것이다. 당시 러시아는 돈이 남아돌 정도로 부유했으나 문화의 중심지 파리에서 온 비제 르브룅에게는 변방의 촌에 불과했고, 예카테리나 대제의 감각도 눈에 차지 않았던 것이리라. 그나저나 예카테리나 대제가 비제 르브룅에게 초상화를 의뢰하지 않았던 것은 정말 애석한 일이다.

마리 앙투아네트와 아이들

비제 르브룅,
유채,
275×215cm,
1787년,
베르사유 궁전 미술관

대혁명
2년 전의 왕비

목걸이 사건, 인기 하락, 국내의 혼란, 아이의 죽음이 잇따라 일어나 왕비의 표정이 슬퍼 보인다.

이 요람은 태어난 후 얼마 살지 못하고 죽은 둘째 딸의 것이다. 상중이어서 검은 천으로 덮여 있다.

첫째 딸 마리 테레즈와 둘째 아들 루이 샤를

첫째 아들 루이 조제프. 다음 왕이 될 예정이었으나 이듬해에 병으로 죽었다.

드레스의 질감 표현을 보면 처음 그린 마리 앙투아네트의 초상화에 비해 화가의 솜씨가 훨씬 좋아졌음을 알 수 있다.

Élisabeth-Louise Vigée-Le Brun

그런데도 상트페테르부르크의 안락함은 각별했던 듯하다. 당시 상류 계급 인사들의 공통 언어는 프랑스어였고 보기 드문 여성 화가에게 후원자와 의뢰자가 줄을 이었다. 또한 아카데미 회원으로도 뽑혀 이대로 영원히 정착해도 좋겠다고 생각할 정도였다. 그러나 고국 프랑스의 정세가 바뀌어 돌아가도 목숨이 위험하지 않다는 사실을 알게 되자 그녀는 몸이 달아서 귀국했다. 나폴레옹이 권력을 장악해나가던 시기였다.

하지만 비제 르브룅의 운명의 별은 아직 정착을 허락하지 않았다. 그녀는 파리로 돌아온 후 곧바로 영국으로 건너가 조지 고든 바이런의 초상화 등을 그렸다. 다시 파리로 돌아왔을 때는 나폴레옹 아래의 미술계에서 다비드가 권세를 휘두르고 있었다. 로코코풍은 더 이상 사람들이 좋아하지 않게 되었고 차갑고 조각적인 신고전주의 회화가 위세를 떨치고 있었다. 비제 르브룅도 과감하게 그에 도전하여 〈코린나의 모습을 한 스탈 부인의 초상〉을 완성했다. 하지만 유명한 작가였던 스탈 부인은 비제 르브룅의 과거 스타일을 원했던지 이 작품을 싫어했다고 한다. 당연한 일이었다. 풍부한 감정을 초상화로 표현해내는 것이 비제 르브룅의 장점이었는데, 경직된 화폭에는 모델의 무엇을 그리려 했는지가 드러나지 않는다. 이후에도 그녀는 얼마 동안 신고전주의와 씨름했으나 몸에 맞지 않는 옷을 입으려 했다는 사실을 깨닫고 그만두었다.

때마침 파리도, 나폴레옹도, 다비드도 조금 지겨워진 그녀는 스위스로 떠났다. 물론 거기서도 열렬히 환영받았고 제네바예술협회의 명예 회원으로도 뽑혔다. 그로부터 7년 후 프랑스의 정치는 또다시 격변했다. 단두대에서 처형당한 루이 16세의 남동생이 루이 18세로 즉위했다. 부르봉

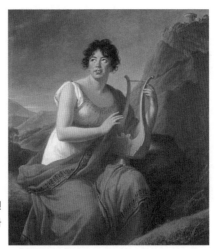

비제 르브룅, 〈코린나의 모습을 한 스탈 부인의 초상〉, 1808~1809년, 제네바 미술·역사박물관

가의 왕정복고였다. 그제야 겨우 비제 르브룅도 프랑스에 뼈를 묻고 싶어했다. 다비드와 교대하듯이 이루어진 귀국이었다. 그녀는 파리에서 다시 일을 시작했다.

당시에는 드물게 여든일곱 살까지 장수한 비제 르브룅은 남편과 딸을 저세상으로 먼저 보내고 만년을 다소 쓸쓸하게 지냈다. 그러나 죽을 때까지 붓은 버리지 않았다. 사람들은 그녀다운 초상화를 원했고 그 요구에 따라 그녀는 계속 그림을 그렸다. 말년에 가까운 일흔여섯 살 때의 작품이 남아 있다. 러시아풍 헤어스타일을 한 이름이 알려지지 않은 여성의 초상화인데, 생기 있는 터치가 화가의 나이를 짐작하지 못하게 한다.

훌륭한 작품으로 명성을 떨친 18세기 최고의 프로페셔널 여성 화가는 자신의 인생을 긍정적으로 바라볼 수 있었던 듯하다.

부인의 초상

비제 르브룅,
유채,
80×65cm,
1831년,
에르미타주 미술관

러시아풍 헤어스타일을 한 무명의
여성

배경에 아무것도 두지 않고 약간의
그림자만으로 분위기를 자아냈다.

되찾은
화풍

생생한 터치는 화가의 나이를 짐작
하지 못하게 한다.

비제 르브룅은 한때 작풍을 바꾸려
했지만 사람들의 요구에 따라 원래
의 작풍을 되찾았다.

Élisabeth-Louise Vigée-Le Brun

제3부

화가와 민중 – 시민사회를 그리다

풍속화에 대한 기호

'장르 페인팅genre painting', 즉 풍속화風俗畫는 종교화나 신화화처럼 '성스러운' 영역에 속하는 주제가 아닌 '속된' 일상을 다룬 작품을 말한다. 계급에 따라 귀족·시민·농민 풍속화로, 장면에 따라 가정·취미·노동·제례 풍속화로 나눌 수 있다.

그런데 종류를 뜻하는 프랑스어 '장르genre'에서 유래된 '장르 페인팅'을 '풍속화'라고 번역하기에는 다소 모호하다. 특히 오늘날에는 '풍속'이라는 단어를 풍속행사, 풍속영업, 풍속점, 풍속소설 등 유흥 또는 성적인 의미로 쓰는 경우가 많아 풍속화에도 그런 종류의 선입관을 가질 가능성이 있다. 따라서 '생활화'나 '일상화' 같은 단어가 그 의미에 더 가깝다.

어쨌건 풍속이든 생활이든 그것은 시대와 함께 매우 빠르게 변하는 현상이다. 그런데도 그 일상에 젖어 있는 동시대에는 그것이 너무나도 당연하여 오랫동안 예술 작품의 주제가 될 수 없다고 여겼다. 따라서 처녀수태, 비너스의 탄생, 먼 옛날의 전쟁 장면 등 눈으로 확인할 수 없는 광경을 어떻게 그릴지가 중요했고(그래서 의인화擬人化가 생겨났다), 눈앞의 현실을 일부러 캔버스에 담아야 할 필요성과 의미를 찾을 수 없었다.

그러나 인간 찬가를 소리 높여 부른 르네상스 전후부터 구매자층이 넓어지기 시작했다(마침 종교개혁 시기와도 겹친다). 종교화를 원하는 교회,

역사화나 초상화를 원하는 왕후 귀족 등 극히 한정된 사람들의 전유물이었던 회화가 부유한 시민층에게도 빠르게 확대 보급된 것이다. 그들은 자기 주변의 '현재'를 그린 알기 쉬운 '풍속화'를 원했고 이는 거꾸로 왕후 귀족에게도 영향을 미치게 되었다.

예를 들어 장 바티스트 시메옹 샤르댕 Jean Baptiste Siméon Chardin의 〈식전의 기도〉는 가난하지만 행복한 서민의 저녁 식사 장면을 그린 작품인데, 이를 가장 먼저 사들인 사람은 그런 검소한 생활 같은 것은 눈곱만큼도 모르는 루이 15세였다. 금수저를 물고 태어난 프랑스의 왕이 나무수저로 식사하는 모자의 모습을 화려한 베르사유의 방 한 칸에 장식해둔 것이다.

원래 인간에게는 자신의 눈으로 본 것을 그리고자 하는 소박한 욕구뿐 아니라 자기가 아는 것을 그린 작품을 보고자 하는 욕구도 있다. 그림 감상자 가운데 서민이 많아지면 서민을 그린 풍속화가 늘어나는 것은 당연한 일이다.

주제로 확립되다

앞서 말했듯이 일상생활이 명확한 예술 표현의 대상이 된 시기는 르네상스 전후부터지만 그전에도 전혀 없었던 것은 아니다. 이집트의 벽화, 고대 그리스의 항아리 그림, 로마 시대의 부조 등에서 노동하는 풍경이나 운동경기를 하는 사람들의 모습을 볼 수 있고, 예술이 종교 일색으로 물들었던 중세 시대조차 미니어처나 사원 조각에서 농촌 생활에 대한 묘사를 드문드문 찾아볼 수 있다.

그러는 가운데 사회 현실 모사에 의욕을 불태우는 화가가 늘어나자 이번에는 각 장르의 경계가 차츰 모호해졌다. 종교화로 가장했지만 화가가 정말로 그리고 싶었던 것은 겨울의 농촌 풍경인 경우, 반대로 극히 평범한 가정생활을 묘사한 것 같지만 사실은 성가족을 은유적으로 표현한 경우, 화가가 살던 시대에 유행한 놀이를 신화화에 그려 넣는 경우, 같은 풍속화라도 인물상에 실제 모델이 있는지 아니면 단순한 트로니Trony(특정 인물이 아닌 상상의 산물로, 실물과 닮게 그리는 것이 목적이 아닌 누구라고 특정할 수 없는 인물상)인지 판별할 수 없는 경우……. 한 작품이 미술서에 따라 다른 장르로 구분되는 것은 이 때문이다.

그렇다 해도 역시 현실세계를 묘사하는 것이 가장 큰 목적인 회화는 셀 수 없이 많다. 16세기에는 북유럽 르네상스의 거장 피터르 브뤼헐이 농촌 생활을 상세히 그려 '농민화가'로 불렸다. 그의 작품에는 고된 농촌 생활과 그 속에서도 억세고 꿋꿋하게 살아가는 사람들이 내뿜는 에너지가 묘사되어 있어 상류계급 구매자들이 좋아했다.

하지만 브뤼헐의 시대에는 아직 풍속화가 회화의 주제로 확립되었다고는 할 수 없었다. 특출한 화가가 모두 그러하듯이 브뤼헐은 홀로 특별한 존재였다. 일상생활에 대한 취재 범위가 넓어지고 풍속화 전문화가가 대거 등장하여 풍속화가 일대 장르로 발전하게 된 기점은 뭐니 뭐니 해도 17세기 네덜란드였다.

"네덜란드인은 타고난 화가"라는 말이 있을 정도로 그림을 좋아하는 네덜란드인들은 값싼 소형 풍속화를 좁은 실내에 꽃처럼 장식해두고 싶어했다. 이런 바람에 응하여 풍속화가의 수가 폭발적으로 늘어났다. 화

가들은 많이 팔기 위해 적은 이익으로 그림을 마구 그리고 팔았다. 전문 분야도 세분화되어 평생 돛단배면 돛단배만 꽃이면 꽃만 그렸고, 개중에는 스케이트를 타는 장면만 그리는 화가도 있었다. 이웃 나라에서 온 여행자가 "여기는 빵 가게나 농가에도 그림이 걸려 있어서 경악했다"라고 말할 정도였다.

책으로 치면 왕후 귀족이나 교회용 그림은 한정판 호화본, 네덜란드 풍속화는 손쉽게 읽을 수 있는 문고본이다. 대부분의 화가는 이름 없이 생을 마감했지만 그 가운데에서도 요하네스 페르메이르, 프란스 할스, 얀 스테인, 피터르 더 호흐, 아드리안 판 오스타더 등 재능 있는 화가들은 이름을 남겼다.

이어서 18세기 프랑스 로코코에서는 귀족이나 부르주아의 풍속화 가운데 주목할 만한 작품이 많다. 왕정도 무르익을 대로 무르익어(즉 혁명의 예감을 안고서) 상류계급 사람들은 우아하고도 권태로운 생활을 누리고 있었다. 모사꾼의 대명사나 다름없는 정치가 샤를 모리스 드 탈레랑 페리고르Charles-Maurice de Talleyrand-Périgord가 "혁명 전을 살았던 자만이 인생의 참된 기쁨을 안다"라고 말했듯이 장 앙투안 바토, 장 오노레 프라고나르, 프랑수아 부셰 등이 묘사한 귀족세계에는 몽환적이고 관능적이며 쾌락적인 아름다움이 넘쳐흐른다.

한편, 영국 로코코 사회를 살았던 해학가 윌리엄 호가스는 대상이 귀족이든 시민이든 빈민이든, 또 노인이든 아이든 간에 조금의 거리낌도 없이 신랄한 유머로 어리석은 생활상을 비웃었다. 풍속화는 이처럼 풍자에 가장 알맞은 장르다.

19세기에는 실제로 본 적 없는 천사 따위는 그리지 않겠다고 선언한 사실주의(밀레, 쿠르베 등)와 회화에서 의미나 상징, 역사를 전부 배제하고 자연을 포함한 자신들의 '현재'를 밝게 그려낸 인상주의(모네, 르누아르, 고흐 등)가 출현함에 따라 인물화의 주류가 역사화에서 풍속화로 바뀌어 오늘날에 이른다.

회화 감상의 시작

교회 세력이 약해지고 절대왕정이 무너진 이후 화가는 자신의 생활을 통째로 보살펴주는 큰 후원자를 잃었다. 나라와 결탁되어 있는 아카데미 소속 화가는 미대 교수로 안락하게 지낼 수 있었으며, 공공 건축물이 새로 지어질 때 벽화나 장식을 의뢰받기도 하여 경제적으로는 어렵지 않았고, 예전의 공방을 계속 유지할 수도 있었다.

하지만 그런 길에서 벗어난 화가는 대작을 의뢰받을 가능성이 없었다. 그들은 홀로 주제를 골라 혼자 작품을 제작했고 스스로 제목을 붙여 작은 아틀리에에서 그림이 팔리기를 기다렸다. 주문품이 아니어서 그럴 수밖에 없었다. 이때 활약한 것이 미술상이다. 인상파 시대에 두드러진 움직임을 보인 미술상이라는 직업은 자신이 점찍어둔 화가의 작품을 사서 고객을 개척하는 이른바 매매상 같은 존재였다. 그들은 인상파 화가를 위해 미국이라는 신대륙의 신흥 부유층을 찾아내는 큰 공로를 세웠다. 물론 미술상 입장에서도 일단 인기화가를 발굴해내면 이익은 막대했다.

근대에 이르러 서양문화를 적극적으로 배우기 시작한 동양은 마침 그

무렵 크게 인기를 끌었던 인상파 작품을 회화의 교과서로 여기는 경향이 있다. 화폭에서 주제와 의미, 은유를 모두 걷어낸 채 오직 보고 느끼는 그림이 좋다는 인식이 생겼다. 그러나 지금까지 살펴보았듯이 인상파는 긴 회화사 가운데 그저 최신의 조류일 뿐이다. 서양회화는 먼저 신과 함께 존재했고, 왕후 귀족의 기호와 함께 존재했으며, 각 시대에 따른 민중의 생활과 함께 존재했다. 이 점을 알아두지 않으면 그림을 감상할 수 없다.

이런 맥락에서 동양인에게 종교화나 신화화, 역사화는 문턱이 높지만, 예나 지금이나 변함없는 인간의 모습을 엿볼 수 있는 풍속화는 회화 감상을 시작하기에 안성맞춤인 장르라 할 수 있다.

1

브뤼헐의 〈교수대 위의 까치〉

—

그려진 것 이상의 진실

브뤼헐, 〈화가와 예술 애호가〉 가운데 브뤼헐의 자화상, 1565년경, 알베르티나 미술관

Pieter Bruegel

바흐 일가처럼

독일의 3대 'B'는 바흐, 베토벤, 브람스다. 그 맨 앞에 있는 바흐 가문이
대대로 중요한 음악가를 배출했다는 사실은 널리 알려져 있다. 이름이
헷갈리는 것을 막기 위해 요한 세바스티안은 '대바흐'라고도 부른다.

옛 네덜란드 남부(오늘날의 네덜란드와 벨기에)의 브뤼헐 가문도 수많
은 화가를 배출했다. 그 가운데 브뤼헐이라는 이름으로 우리가 떠올리는
사람은 16세기의 피터르 브뤼헐이다. 바로 '대브뤼헐'이며 그가 브뤼헐
가의 시조 화가다. 같은 이름을 물려준 장남 피터르 2세와 차남 얀 브뤼
헐도 화가가 되었는데, 여기서 다시 가계家系가 갈라진다.

피터르 브뤼헐이 아직 젊은 나이에 병으로 죽었을 때 피터르 2세는 다
섯 살, 얀은 고작 한 살이었다. 아버지로부터 무언가를 배울 틈도 없었기
에 그림의 기초는 외할머니 마이켄 페르휠스트Mayken Verhulst에게 배웠다.
유감스럽게도 작품은 남아 있지 않지만 '재능 있는 여류 화가'라는 평판
을 얻었던 그녀는 두 손자를 어엿한 화가로 길러내는 큰 공을 세웠다.

이윽고 피터르 2세는 커다란 공방을 운영하며 오로지 아버지 그림만
을 모작했다. 모작에도 아버지의 서명을 그대로 사용하여 후세의 연구가
들은 그것을 원작과 구별하는 데 애를 먹고 있다. 피터르 2세의 아들 피
터르 3세도 아버지와 할아버지의 모작을 제작했다. 이를 통해 브뤼헐의

작품이 오래도록 인기가 높았다는 사실을 알 수 있다.

형보다 재능이 있었던 얀 브뤼헐은 '꽃의 화가'로 큰 성공을 거두었다. 별명도 '꽃의 브뤼헐'이었다. 루벤스와 친교를 맺어 루벤스가 얀의 가족 초상화를 그려주기도 했다. 공동 작품도 수없이 제작했다. 그의 아들 얀 2세 때는 벌써 17세기였다. 제2부에서 이야기했듯이 얀 2세는 반다이크와 함께 공방을 열었다. 시인이기도 했던 그는 아버지 얀의 모작을 대량 제작한 것으로 유명하다. 그의 아들 아브라함은 나폴리에 정착했고 정물화가로 인기를 얻었다. 얀 2세에게는 여동생이 있었는데, 그녀는 네덜란드 총독의 궁정화가 다비트 테니르스 2세David Teniers the Younger와 결혼했다. 그녀의 아들 테니르스 3세(피터르 브뤼헐의 증손자)도 화가가 되었으나 애석하게도 재능은 평범했던 모양이다.

바흐 가문과 마찬가지로 대가 내려올수록 재능이 쇠퇴하는 것은 어쩔 수 없는 일이다. 그런데도 브뤼헐의 자손들은 시조가 죽은 해로부터 150여 년 동안 미술사에 이름을 잇따라 남겼다.

알프스에 압도되다

피터르 브뤼헐의 인생 전반기는 전혀 알려져 있지 않다. 브뤼헐이라는 성은 브뤼헐 마을 출신이라는 데서 유래된 것으로 보인다. 다빈치 마을의 다빈치와 마찬가지다. 그러나 플랑드르 지방에는 브뤼헐이라는 마을이 여러 군데여서 확실히 어느 지역이라고 특정하기에는 어려움이 있다.

출생지도 불명확하고 생년월일과 부모의 직업도 모른다. 후에 '농민화

가 브뤼헐'이라 불리게 된 이유는 농민들의 풍속을 주제로 한 작품이 많았기 때문이지 그가 농민 출신이라는 뜻은 아니다. 그렇다 해도 이 정도로 연구가 진행되었는데도 아무런 기록도 발견되지 않은 점으로 보아 부모가 중산계급 이상이었거나 조합에 소속된 화가였을 가능성은 거의 없다. 말단직 또는 정말로 농민이었을 수도 있다.

브뤼헐의 이름을 확인할 수 있는 시기는 1545년 무렵이다. 어떤 경위인지는 확실하지 않지만 국제도시 안트베르펜으로 옮겨와 피터르 쿠케 판 알스트Pieter Coecke van Aelst를 스승으로 삼고 그의 공방에 들어간다(훗날 스승의 딸과 결혼한다). 알스트는 이탈리아어 건축학 책을 번역할 정도로 교양인이어서 제자는 틀림없이 크게 감화되었을 것이다. 알스트가 죽은 이듬해인 1551년에 브뤼헐은 성 루가 조합에 장인 등록을 했다.

지금까지 여러 번 이야기했듯이 성 루가 조합은 대부분의 유럽 도시에 있는 길드 이름으로 예술가의 수호성인인 루가의 이름에서 유래되었다. 조합원 등록은 곧 자립한 화가로서의 첫걸음이었다. 후대의 페르메이르, 반다이크, 비제 르브룅도 모두 각각의 성 루가 조합에 가입했다. 브뤼헐이 태어난 해를 추정하는 근거는 당시 이 조합에 등록하는 평균 연령이 20대 중반이었다는 점인데, 이로부터 거꾸로 계산하면 넉넉잡아 1525년부터 1530년이 된다.

장인이 된 브뤼헐은 이듬해인 1552년에 이탈리아로 여행을 떠났다. 예술의 나라 이탈리아는 각지의 야심만만한 젊은이들을 받아들였고 이는 그 후로도 오래도록 계속되었다. 하지만 브뤼헐에게는 이탈리아의 거리나 고전예술보다 여행 도중에 본 풍경이 훨씬 강렬한 체험이었던 듯하

다. 이탈리아로 들어가기 위해 넘었던 알프스의 험준한 산 경치가 바로 그 풍경이다.

안트베르펜은 말할 것도 없고 브뤼헐이 살던 플랑드르 지방은 대부분이 해발 0미터 이하인 끝없이 평탄한 지방이다. 고작 언덕 높이밖에 몰랐던 브뤼헐이 아득히 높은 곳에서 내려다보는 대자연에 압도된 것도 무리는 아니다. 그의 작품에 자주 등장하는 눈을 머리에 얹은 기괴한 산들, 새의 눈으로 세계를 내려다보는 웅대한 구도, 인간이란 얼마나 보잘것없으면서도 갸륵한 존재인가라는 마음속 깊은 생각은 알프스를 넘으며 받은 결정적 영향이었다.

환상, 기괴, 유머

안트베르펜으로 돌아온 브뤼헐은 국제적인 판화상이었던 히에로니무스 콕Hieronymus Cock의 가게에 고용되어 풍경화의 밑그림을 그림과 동시에, 죽은 지 40년이 지나 다시 인기를 얻고 있던 히에로니무스 보스의 작품을 모사한 소묘를 의뢰받았다. 이 작품들은 동판화로 제작되어 브뤼헐이 아닌 보스의 이름으로 판매되었다(〈큰 물고기가 작은 물고기를 먹는다〉 등). 당시 미술업계에서는 흔한 일이었으나 요즘으로 치면 위작을 만든 셈이다. 작풍에 공통점이 있어서 더욱 그렇지만 후세에 브뤼헐과 보스가 헷갈리는 이유는 이 때문이다.

얼마 후 브뤼헐은 본명으로 보스풍의 환상적이고 기괴한 작품을 발표하여 '새로운 보스'가 나타났다며 환영받았는데, 거기서 빠져나오는 것

브뤼헐, 〈큰 물고기가 작은 물고기를 먹는다〉, 1556년, 알베르티나 미술관

도 빨랐다. 그는 조감도 같은 배경을 담은 치밀한 구도, 북유럽적인 세부 묘사와 이탈리아적인 묘사의 어우러짐, 둥글둥글 유머러스한 인물들의 형상, 화폭에 적절히 배어 있는 풍자와 은유 및 시대사조에 대한 야유로 누구의 흉내도 아닌 그만의 독자적인 세계를 구축함과 동시에 이름을 떨쳐나갔다. 처음의 서명은 소문자 고딕체였으나 1560년 무렵부터는 대문자의 르네상스풍 서체로 바뀌었다. 아마도 자부심과 결의의 표현이었으리라.

 그의 작품은 수수께끼를 담고 있고 이면에 숨겨진 의미도 많아서 동시대의 지리학자 아브라함 오르텔리우스Abraham Ortelius의 말처럼 "항상 그

눈 속의 사냥꾼

브뤼헐,
유채,
117×162cm,
1565년,
빈 미술사 박물관

수묵화 같은
그림

여관 앞에서는 돼지털을 태우기 위해
불을 지피고 있다.

겨울에만 사냥을 하는 농민은 이
번에도 사냥감이 거의 없어서 집
으로 돌아가는 발걸음이 무겁다.
14마리나 되는 개들도 기운이
빠져 있다.

극단적으로 큰 앞쪽 배경의 인물들. 왼쪽에서 오른쪽으로 긴
대각선을 만들어 보는 이에게 높이와 원근을 느끼게 하며, 훨
씬 먼 곳을 바라보게 하여 웅대한 파노라마를 강조한다.

Pieter Bruegel

화려한 색채가 하나도 없는데도 검정과 순백이
훌륭하게 배치된 화면은 눈이 휘둥그레질 정도로
아름답다. 수묵화를 떠올리게 한다.

아이들은 스케이
트와 썰매를 타며
추운 겨울날에도
놀이에 열중하고
있다.

강과 연못이 얼음으로 뒤덮여 평소보다 길이 가까워졌다.

브뤼헐, 〈네덜란드 속담〉, 1559년, 베를린 국립미술관

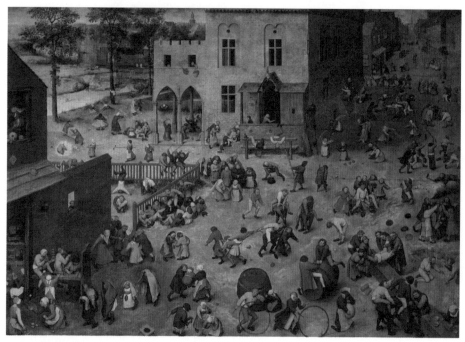

브뤼헐, 〈아이들의 놀이〉, 1560년, 빈 미술사 박물관

려진 것 이상을 우리에게 인식시킨다"라고 칭송받았다. 그만큼 작품의 주제를 분류하기 어려운데 일단 크게 세 가지로 나눌 수 있다.

첫 번째, '농민화가 브뤼헐'이라는 별명에 걸맞게 농촌의 풍속을 그린 작품군이다. 브뤼헐은 종종 친구와 함께 시골의 잔치나 제사에 몰래 들어가 어울렸다고 한다. 당연히 스케치북을 들고 간 경우가 많았을 것이다. 수확, 축제, 춤, 월동 준비, 소몰이 등의 장면은 개성 넘치는 농민들의 얼굴과 몸짓으로 생생한 생명력을 전하고 있다. 대표작은 〈눈 속의 사냥꾼〉으로 동양의 수묵화와도 비슷한 색채의 아름다움에 먼저 매료된다.

두 번째, 속담이나 전승을 다룬 작품군이다. 화폭 가득 다양한 계급의 수많은 사람이 '돼지 목에 진주 목걸이', '남의 모습을 보고 자기 단점을 고쳐라' 등 무려 100종류에 달하는 속담을 무대 배우처럼 연기하는 〈네덜란드 속담〉, 그리고 놀기 위해 태어난 듯한 아이들이 다채로운 놀이를 즐기는 〈아이들의 놀이〉가 대표작이다.

세 번째, 종교화다. 그리자유grisaille(단색화) 기법으로 제작한 신약성경 그림이나 성 요한 설교도 등도 있지만, 압도적인 박력으로 다른 작품을 제압하는 것은 〈바벨탑〉으로, 몇 종류나 그렸다.

그러나 브뤼헐의 경우 이런 분류는 의미가 없을지도 모른다. 〈베들레헴의 인구 조사〉처럼 언뜻 북쪽 나라의 눈 내리는 풍경을 그린 풍속화로만 보이는 그림에 당나귀를 탄 성모 마리아와 그들을 이끄는 성 요셉이 자연스럽게 삽입되어 있기도 하기 때문이다.

그렇다면 종교화로 보아야 할까?

그러나 이 작품에는 현대사까지 숨겨져 있다. 예수의 시대에 이스라엘

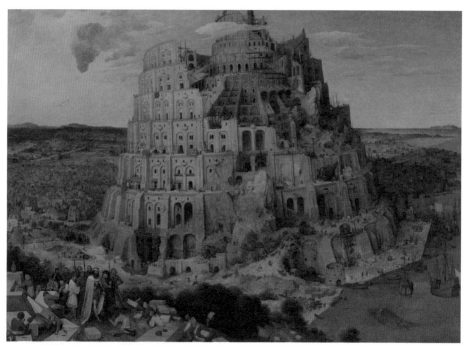

브뤼헐, 〈바벨탑〉, 1563년, 빈 미술사 박물관

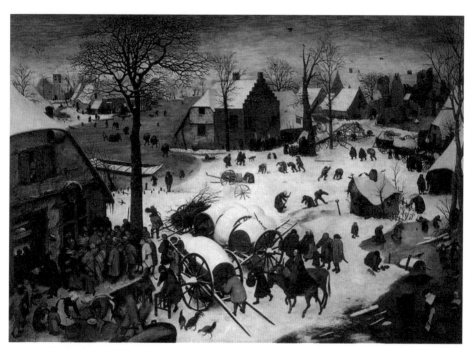

브뤼헐, 〈베들레헴의 인구 조사〉, 1566년, 벨기에 왕립미술관

을 전제적으로 지배했던 것은 고대 로마 제국이었는데, 사람들은 세금을 거두어들이기 위한 인구 조사에 협력하기 위해 지정된 등록소로 이동해야 했다. 브뤼헐의 이 작품에 그려진 등록소에는 합스부르크가의 문장이 걸려 있다. 플랑드르에서 압제정치를 펼쳤던 에스파냐 합스부르크가와 로마 제국을 동일시한 것이 아니면 무엇이겠는가.

정치 문제를 그렸던 것일까

1563년 브뤼헐은 안트베르펜을 떠나 브뤼셀로 옮겨와 예전 스승인 알스트의 딸과 결혼했다. 이주는 장모의 희망이었다고 하는데, 이 또한 진위는 확실하지 않다.

궁정화가로 임명되거나 상류 귀족 또는 교회로부터 상당한 후원을 받았던 사람이 아니라면, 또 본인이 기록을 남기지 않았다면 이 시대 예술가의 실체를 파악하기란 어렵다(셰익스피어조차 마찬가지다. 더구나 브뤼헐은 그보다 30년 이상 먼저 태어났다). 브뤼헐에 대해 알려진 사실은 그가 아내, 장모와 함께 살았다는 점, 피터르 2세와 얀이라는 두 명의 아들을 두었다는 점, 작품의 인기가 점점 높아졌다는 점이다.

그러나 브뤼셀의 정치 상황은 험악했다. 에스파냐의 펠리페 2세는 식민지 토지에 가혹한 세금을 부과했고 가톨릭으로부터 조금이라도 멀어졌다 싶으면 즉시 이단이라는 낙인을 찍어 처형했다. 그때까지 비교적 자유로웠던 안트베르펜에서 온 브뤼헐에게는 에스파냐의 횡포가 볼썽사납게 느껴졌을 것이다. 1568년에는 반란에 가담했다는 죄목으로 에흐

까치는 일본에서 '승리의 새'라고도 불리는 데 반해, 유럽에서는 '고자질쟁이 새', '도둑새'로 미움을 받는다.

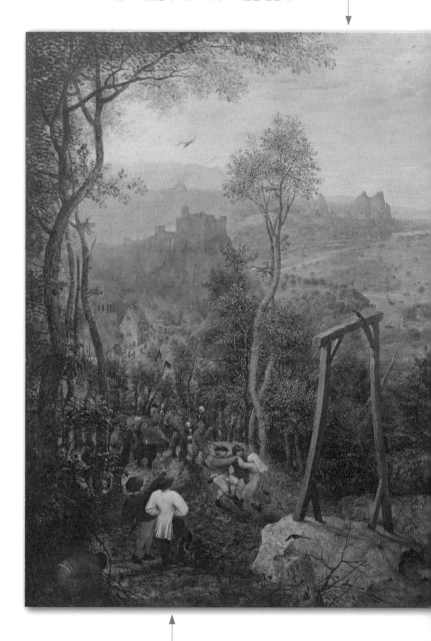

음악에 이끌려 마을에서 언덕으로 춤추며 모여드는 사람들. 즐거워서 춤추는 것일까, 혐의를 덮어쓰지 않으려고 춤추는 것일까.

까치에게 '고자질'당해 이단이나 반란의 혐의를 받고 교수형에 처해진 억울한 사람들은 얼마나 많았는가. 교수대 아래에는 뼈가 층층이 쌓여 있다.

교수대 위의 까치

브뤼헐,
유채,
46×51cm,
1568년,
헤센 주립미술관

춤의 의미는
무엇일까

귀족은 시내에서 참수, 서민은 교외
의 언덕에서 교수형이라고 정해져
있었다.

물레방아는 시대가 바뀌어도 같은
일이 반복된다는 뜻이다.

Pieter Bruegel

몬트 백작(베토벤의 〈에흐몬트 서곡〉으로 유명하다)이 브뤼셀의 그랑플라스에서 참수되었는데, 브뤼헐도 그 광경을 보았을 가능성이 있다.

그가 〈베들레헴의 인구 조사〉에서 석양을 슬쩍 그려 넣은 이유는 어쩌면 '해가 지지 않는 나라'로 불린 최강국 에스파냐의 해가 떨어지기를 바랐기 때문일지도 모른다. 〈이카로스의 추락〉(공방작)에서 태양에 도전하다 추락한 이카로스와 그를 보고도 못 본 체하는 민중을 그린 것에도 무언가 의미가 있을 수도 있다.

마지막 작품으로 알려진 〈교수대 위의 까치〉에서는 고자질쟁이 새로 미움을 받았던 까치가 교수대 위에서 차갑게 아래를 내려다보는 가운데 농민 무리가 쾌활하게 춤을 추고 있다. 무지해서 지배자가 하라는 대로 휩쓸리는 민중을 비웃은 것일까, 아니면 다 알면서도 춤을 추며 몰래 저항운동을 꾀하는 강단에 감탄한 것일까(실제로 플랑드르의 북쪽 절반, 훗날의 네덜란드는 피투성이의 독립운동을 이미 시작하고 있었다). 어느 쪽이든 브뤼헐은 아내에게 〈교수대 위의 까치〉를 발표하지 말고 곁에 두라는 말을 남겼다. 그의 신중한 성격을 엿볼 수 있다. 아니면 그것은 소련 시대의 예술가가 그랬듯이 공포에 지배당한 쪽이 필연적으로 몸에 익히는 신중함이었을지도 모른다.

브뤼헐의 작품 구매자 가운데 합스부르크가의 대신이 있었다는 점, 통치국에게 고분고분했던 브뤼셀 시 참사회로부터 후대받았다는 점을 근거로 브뤼헐에게 정치적 문제의식이 없었다고 주장하는 연구자도 있다. 당치 않은 이야기다. 점령자에게 그림을 의뢰받고 거절할 사람이 과연 있을까? 아니면 브뤼헐은 작품이 비싸게 팔려 편안하게 생활할 수만 있

다면 동포가 압제로 고통받아도 태연한 인간이었다고 말하고 싶은 것일까. 대체 그의 그림 어디를 보면 그렇게 생각할 수 있을까? 그의 그림은 "그려진 것 이상을 우리에게 인식시킨다"는데…….

2

페르메이르의
〈버지널 앞에 앉아 있는 여인〉

—

마지막까지 미스터리했던 화가

페르메이르, 〈회화의 기술〉에서 페르메이르로 추정되는 남자의
뒷모습, 1666~1668년, 빈 미술사 박물관

네덜란드의 특수성

에스파냐로부터 독립을 쟁취한 네덜란드는 17세기에 해양무역으로 황금기를 맞이했다. "세상은 신이 만드셨지만 네덜란드는 네덜란드인이 만들었다"라고 자부하는 것도 당연했던 이 시대의 네덜란드는 다른 절대주의 왕국과 전혀 다른 양상을 띠었다.

먼저 총독 오란예 공을 군주 자리에 앉혔어도 독재적인 궁정정치는 없었으며 상업 귀족들에 의한 공화제로 나라가 성립되었다. 교회의 힘은 약했고(프로테스탄트 국가였으나 가톨릭에 대해서도 관용적이었다) 마녀재판으로 가련한 여성을 불태우는 일은 지나간 세기에 끝나 있었다. 인구 20만 명이 넘는 수도 암스테르담은 런던과 파리의 뒤를 잇는 유럽 제3의 도시였다. 겉으로 드러나는 사람들의 복장으로는 계급을 알 수 없었고, 색이 어두워 얼핏 수수해 보였지만 안감에는 화려한 색을 세련되게 사용했다. 무역으로 일어선 나라답게 진기한 물건이 흘러넘쳤고 어느 곳에나 활기가 가득했다. 하지만 한편으로는 복권이나 투기로 도시가 들끓었고 창부와 버려진 아이도 많았다.

많은 것은 그뿐만이 아니었다. 회화를 좋아하는 국민이니만큼 화가의 수도 굉장했다. 최전성기에는 암스테르담에만 화가가 700명씩이나 있었다고 하니 놀라울 따름이다. 작품 수도 눈이 휘둥그레질 정도로 많았는

데, 어림잡아 1600년에서 1800년 사이에 500만 점에서 1,000만 점이 제작되었다고 한다.

왕후 귀족이나 교회처럼 거액의 주문을 하는 의뢰자가 없었기에 대부분의 그림은 시민의 취향에 맞는 소형 풍속화였다. 값도 저렴했다. 필연적으로 경쟁은 과열되었고 배의 화가, 꽃의 화가, 설경의 화가 등으로 각각의 전문 분야도 점차 세분화되었다. 겸업을 하는 사람도 많아서 그림을 그리며 미술상이나 여관 등을 운영했다.

이는 오늘날 작가들의 상황과 매우 비슷하다. 펜 하나로는 생계를 꾸려나가지 못하는 경우를 포함하면 작가의 수는 놀랄 정도로 많아서 경쟁이 무척 치열하다. 작가는 살아남기 위해 자신의 수비 범위를 정하는데, 소설만 하더라도 미스터리 작가, 연애물 작가, 시대물 작가, 판타지 작가 등으로 세분화된다. 겸업 작가도 상당수에 달하며 그들의 본업도 샐러리맨, 교사, 주부, 의사 등으로 다양하다.

실력 없는 현대의 작가가 나날이 도태되듯이 네덜란드의 화가도 작품이 팔리지 않으면 끝장이었다. 구매자는 소중한 그림은 전용 커튼을 달아 보호했지만 가치가 없다고 판단되면 커튼 대신 모자를 걸었다. 그림 액자를 모자걸이 대용으로 쓰는 모습은 다른 곳도 아닌 풍속화에서 볼 수 있다.

사정이 이러다 보니 종교화, 신화화, 풍속화, 역사화, 초상화 등 정물화를 제외한 온갖 장르를 망라했을뿐더러 모든 장르에서 걸작을 남긴 렘브란트가 얼마나 특별한 존재였는지는 두말할 필요도 없다. 하지만 여기서는 화풍이 현저하게 다른 두 명의 풍속화가를 비교해보자.

스테인 일가

주로 헤이그와 레이던에서 활약한 얀 스테인Jan Steen은 선술집을 운영하며 농민과 중산계급 이하 시민의 생활을 유머와 풍자를 담아 생생하게 묘사해 큰 인기를 얻었다. 다작의 작가로 500점이 넘는 작품을 제작했다.

네덜란드에는 '스테인 일가'라는 말이 있다. 이 말은 그의 이름을 널리 알린 무질서하고 난잡한 가족의 식사 장면들(〈유쾌한 가족〉, 〈노인이 노래 부르는 대로 젊은이가 지저귀기 마련〉, 〈혼란한 세상〉 등)을 떠올리게 하는 대상을 조롱할 때 쓰였다. 이를테면 "마치 스테인 일가 같구나" 하는 식이었다.

스테인의 그림에는 정리정돈 따위는 아랑곳하지 않는 난잡한 실내, 거리 악사의 피리 소리에 맞추어 시끄럽게 노래하는 남자들, 식사 자리에서 태연히 갓난아이의 엉덩이를 닦는 엄마, 앉아서 조는 하인, 남은 음식을 달라고 조르는 것만으로는 부족했는지 식탁 위로 올라가 고기와 빵에 달려드는 애완견, 어른 흉내를 내며 담배를 피우거나 술을 마시는 어린 아이들이 등장한다. 점잔을 빼거나 기품 있게 행동하려고 신경 쓰는 이는 한 사람도 없다. 무례하고 상스럽고 몹시 저속하다. 그런데도 굉장히 즐거워 보인다. 이것이 바로 인기의 비결이리라.

〈유쾌한 가족〉 속에 등장하는 '노인이 노래 부르는 대로 젊은이가 지저귀기 마련'이라는 속담은 아이를 가르치려면 어른이 모범을 보여야 한다는 뜻이므로, 그림은 일단 교훈화의 모습을 갖추었다고 할 수 있다. 마침 이 무렵에는 출신과 교육 가운데 어느 쪽이 인간을 결정하는 주요 요소인가라는 오래되고도 새로운 논의가 한창이었다. 이는 스테인이 유난

스테인

⟨유쾌한 가족⟩

유채, 110.5×141cm,
1668년, 암스테르담 국립미술관

백파이프는 음량을 조절할 수 없어서
대개는 야외에서 연주한다. 얼마나 야
단법석이었을지 상상이 된다.

벽에서 떨어지려는 종이에는 '노인이 노래 부르
는 대로 젊은이가 지저귀기 마련'이라고 쓰여
있다. 연장자가 모범을 보이지 않으면 젊은이도
도를 지나친다는 뜻이다.

바닥에는 접시와 프라이팬이
나뒹굴고 있다.

아기는 물론 개마저도 노래하고 있다.
보는 사람도 저절로 따라 웃게 만드는
것이 스테인의 인기 비결이다.

히 이 주제의 그림을 좋아했던 이유라고 한다(구매자 역시 마찬가지였다).

스테인은 자기 가족을 모델로 단정치 못한 이 일가를 그렸다고 전해진다(독일이나 네덜란드는 '질서'를 중시하여 집을 정리정돈하지 못하는 것을 거의 악덕처럼 여겼다). 적어도 화폭에 자신을 자주 등장시켰다는 점은 확실하다. 그는 히죽히죽 웃으며 담배를 피우거나 상스러운 행동거지를 하는 등 무교양을 그대로 드러낸 자기 자신을 보여주었다. 그는 자신을 치장하거나 미화할 생각은 털끝만큼도 하지 않았고, 오히려 악한 체하며 재미있어했던 것 같다.

자료가 적은 페르메이르

스테인과 동시대에 살았던 요하네스 페르메이르는 평생을 델프트(헤이그에서 10킬로미터 떨어진 거리에 있는 운하 도시)에서 살았다. 같은 네덜란드, 같은 시대, 같은 평상복의 세계를 그렸으나 두 사람이 보는 세계는 정반대였다. 웅변과 과묵, 떠들썩함과 고요함, 난잡함과 기품, 속됨과 성스러움……

페르메이르는 오랫동안 수수께끼의 화가였다. 죽은 뒤 곧바로 잊혔고 거의 두 세기가 지난 뒤에 프랑스의 미술평론가에게 '재발견'되었다. 그 후의 높은 평가와 세계적인 인기를 생각해보면 왜 그가 잊혀 있었는지 의문이지만 어쨌든 작품 수가 지금까지 알려진 바로는 35점에서 40점으로 매우 적고 크기도 전부 소형이다. 게다가 성이나 저택에 장식되어 있던 것도 아니어서 사람들의 눈에 띄기 어려웠다. 자화상도 남기지 않았

으며 일기나 편지도 없어서 스승이 누구였는지 생활은 어떠했는지 아직 정확히는 알 수 없다. 그런데도 재발견 후 착실한 연구 끝에 다음 사실이 밝혀졌다.

페르메이르는 1632년에 델프트의 미술상 겸 여관에서 태어나 스무 살에 성 루가 조합에 가입했다. 따라서 독립한 화가였다는 사실을 알 수 있다. 그는 스물두 살 때 부유한 가톨릭 여성과 결혼했는데, 장모가 처음에는 결혼을 반대했다. 아마도 페르메이르가 프로테스탄트인 데다 대대로 기술자 집안이었던 탓에 시장까지 역임했던 집안인 자신들과 어울리지 않는다고 생각했던 듯하다.

그래도 무사히 결혼했고 후에 장모와도 함께 살며 경제적 원조를 받은 사실로 미루어보아 장애물은 뛰어넘었던 모양이다(그가 가톨릭으로 개종했는지는 불확실하다). 아내와의 사이에서 12명 내지는 14명의 아이를 낳았는데, 그 가운데 셋은 일찍 죽었다. 카메라오브스쿠라camera obscura(소묘에 사용된 광학기계)를 활용하여 그림을 그린 것으로 추측되고, 작품은 살아 있을 때 어느 정도 평가를 받았던 것 같다. 단 작품 수가 지나치게 적어서 델프트 이외의 지역에서는 거의 무명이라고 할 수 있었다.

작품 수가 적은 이유도 확실하지 않다. 마흔세 살이라는 젊은 나이에 병으로 죽었으니 몸이 약했을 수도 있고, 작품의 치밀함으로 보아 한 점을 완성하는 데 상당한 시간이 걸렸을 수도 있다. 또한 대부분의 화가와 마찬가지로 미술상을 겸했으므로 그림을 그리는 것보다 그 일이 바빴을지도 모른다.

같은 고향의 과학자로 현미경을 만들어 정자를 발견한 안톤 판 레이우

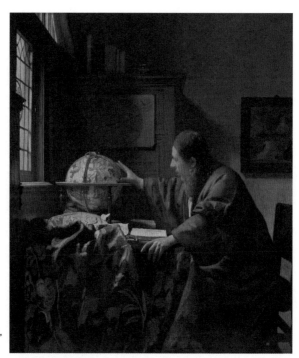

페르메이르, 〈천문학자〉,
1668년, 루브르 박물관

엔훅Anton van Leeuwenhoek과 교우관계가 있었는데, 남성 단독 초상화인 〈천
문학자〉의 모델이 그로 추정된다. 레이우엔훅은 페르메이르가 죽은 뒤
유산 관리인이 되었다.

이때 미망인이 파산 신청서를 내 빚이 있었다는 사실이 밝혀졌는데,
이 사실만으로는 페르메이르의 만년이 가난했던 것으로 보이나 단언할
수 없다. 황제에게 앓는 소리로 호소했지만 사실은 엄청난 부자였던 티
치아노나 생활이 어렵다고 소송을 했으나 직후에 집을 사들여 풍족하게

살았던 모차르트 미망인의 예를 떠올려보면 기록이 반드시 사실을 입증한다고는 할 수 없기 때문이다. 더구나 페르메이르의 미망인은 친정어머니의 토지 재산을 상속받았으므로 아이가 많아도 생활에 쪼들리지 않았다는 설도 있다.

미스터리한 매력

만약 페르메이르가 자신을 스테인 같은 얼굴로 그렸다면 어땠을까? 또는 반다이크처럼 젠체하는 아름다운 청년으로 그렸다면?

그러나 페르메이르는 얼굴도 말도 없이 오로지 작품으로만 남아 있다. 페르메이르의 주변 사람들 가운데 그 누구도 그의 외모와 사람 됨됨이, 일화를 이야기하지 않았고 구매자의 자손들은 아무도 그것이 가치 있는 작품이라 여기지 않았다. 대체 그는 어떤 사람이었을까?

열 명 이상의 자식을 둔 데다 공방이 집에 있었다고 하니 분명 매일 소란스러운 생활을 했을 것이다. 그런 가운데서 어떻게 그토록 고요한 풍경을, 그토록 평온한 한낮의 빛을 그릴 수 있었을까?

그는 다양한 모델을 썼다고 한다. 단 〈진주 귀고리를 한 소녀〉의 주인공만큼은 단순한 모델이 아니었다고 믿고 싶어하는 사람들이 많다. 물방울 모양의 진주 귀고리를 한 그녀만큼은 다른 페르메이르 작품의 트로니와는 달리 실존했던 소녀의 초상임이 틀림없다. 이 정도로 인상적인 눈동자와 이 정도로 호소력 있는 입술의 주인이 '아무도 아닐' 리 없기 때문이다.

페르메이르, 〈진주 귀고리를 한 소녀〉, 1665년경, 마우리츠하위스 미술관

진주 목걸이를 한 여인

페르메이르,
유채,
55×45cm,
1662년,
베를린 국립미술관

거울에 자신을 비추어보는 것
이라면 서 있는 위치가 너무
멀뿐더러 거울도 너무 작다.

⟶

혹시 수태고지를
그린 그림일까?

Johannes Vermeer

처음에는 이 공간에 그림 속 그림
을 넣으려 했다가 지웠을 것이라
고 여겨진다.

마치 은총의 빛처럼 성스러운 햇
빛. 소녀의 황홀한 표정과 손동작
에서 '수태고지' 설이 나왔다.

옛날 목걸이에는 오늘
날처럼 연결 고리가 없
어서 그림과 같이 앞으
로 돌려 묶었다.

페르메이르 작품에 자
주 등장하는 모피가 달
린 노란 외투와 진주 귀
고리. 진주 귀고리가 지
나치게 큰 것이 실제보
다 크게 그렸을 가능성
이 있다(찰스 1세의 귀
고리보다 크다).

그리하여 그녀와 페르메이르의 비밀스러운 사랑을 묘사한 소설이 탄생했고 영화로도 만들어져 히트했다. 페르메이르의 그림에 낭만을 불러일으키는 힘이 있었기 때문이리라.

〈진주 목걸이를 한 여인〉에 관한 새로운 주장도 마찬가지다. 만약 페르메이르가 몰래 가톨릭으로 개종했다면 수태고지 장면을 그리고 싶어 했다 하더라도 이상하지 않다. 공공연하게 그릴 수 없어 풍속화를 가장하고 있지만(프로테스탄트에는 성모 신앙이 없다) 성스러운 빛을 받으며 창가에 서 있는 이 여인은 눈에 보이지 않는 대천사 가브리엘을 눈앞에 둔 처녀 마리아라는 것이다. 그녀는 바로 지금 일어나고 있는 기적에 놀라며 양손을 들고 있다. 이 움직임은 지금껏 수많은 수태고지 그림에서 묘사되었던 동작과 같으며 목걸이 끈을 들어 올리는 것은 속임수라고 할 수 있다.

누구나 다양하게 이야기를 붙여보고 싶게끔 만드는 점이야말로 페르메이르의 매력이 아닐까.

만년과 마지막 작품

페르메이르 그림의 크기가 매우 작고 아직 알려지지 않은 작품이 어딘가에 묻혀 있을 가능성이 높은 데다 의외로 모사하기 쉽다는 점 때문에 유명 미술관에조차 상당수의 위작이 섞여 있을지도 모른다는 이야기를 자주 접한다.

제2차 세계대전 직후 세계의 미술시장을 뒤흔든 '메이헤런 사건'의 상

메이헤런, 〈엠마오에서의 저녁 식사〉, 1936~1937년, 보이만스 반 뵈닝겐 미술관

처도 아직 뚜렷이 남아 있다. 이는 한때 페르메이르의 환상적인 걸작이라고 치켜세워진 〈엠마오에서의 저녁 식사〉에 얽힌 마치 소설 같은 사건이다. 마우리츠하위스 미술관 관장을 지낸 그 당시 미술계의 주요 인사에게 진품이라는 보증을 받고 거금을 주고 사들여 네덜란드의 보물이 된 이 그림이, 사실은 인기 없는 화가 한 판 메이헤런Han van Meegeren이 그린 위작이었다는 사실이 메이헤런 본인의 입에서, 아니 입은커녕 그가 재판

버지널 앞에
앉아 있는 여인

페르메이르,
유채,
51.5×45.5cm,
1670~1672년경,
런던 내셔널 갤러리

팔랑팔랑한 커튼에서는
두께감이나 질감이 느껴
지지 않는다.

진품일까,
아니면 혹시……?

Johannes Vermeer

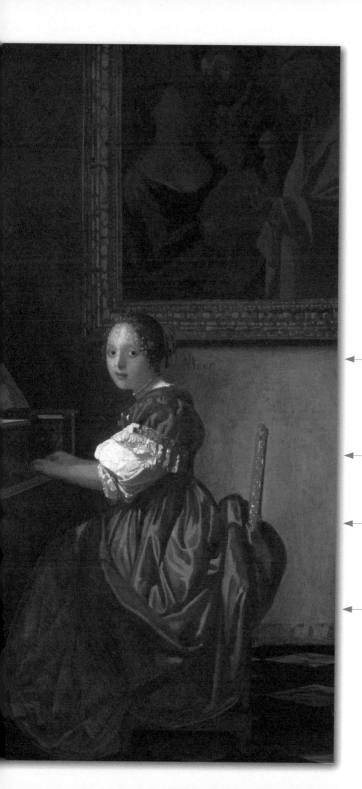

소녀의 얼굴은 익숙한 페르 메이르풍이다.

빛의 파편을 지나치게 사용했다.

'버지널'은 당시의 가정용 건반악기다. 겉은 대리석을 본떠 도장했다.

치맛주름 묘사를 게을리한 느낌이다.

소에서 모두가 지켜보는 가운데 실제로 그려 보임으로써 명백히 밝혀졌던 것이다.

사정이 이러하다 보니 페르메이르의 마지막 작품으로 알려진 〈버지널 앞에 앉아 있는 여인〉도 과연 진품인지 아닌지 판단하기 어렵다. 현재로서는 진품으로 인정받고 있지만 앞으로의 일은 알 수 없다. 절정기의 페르메이르에 비해 솜씨가 현격히 떨어지기 때문이다. 여주인공의 얼굴은 지금까지의 페르메이르풍이지만 목이 지나치게 앞으로 나와 있어 자세가 조금 부자연스럽다(아름답지 않다). 또 커튼과 의상 재질이 팔랑팔랑하여 묵직한 맛이나 현실감이 없다. 특히 치맛주름은 같은 사람이 그렸다고 생각할 수 없을 정도로 묘사가 떨어진다. 벽에 걸린 그림 속의 그림은 추상화로 잘못 생각할 정도고, 지나치게 사용된 빛의 파편은 오히려 효과를 떨어뜨린다.

그래서 위작인가 하면 그 또한 판단하기 어렵다. 많은 연구자는 페르메이르의 솜씨가 죽기 몇 년 전부터 조금씩 떨어졌으며 이는 어쩌면 병에 걸린 탓일 수도 있다고 한결같이 말한다. 이 작품의 제작 추정 연도는 1675년으로 바로 페르메이르가 죽은 해다(이 작품의 제작 연도에는 논란의 여지가 있어서, 소장처인 런던 내셔널 갤러리에서는 1670~1672년경으로 추정한다 — 옮긴이). 그렇다면 병이 끈기를 앗아갔을 수도 있다. 페르메이르의 특징은 단순한 구도의 화면을 매우 정교하고 치밀한 붓질로 연마하여 주옥으로 만들어내는 것이었는데, 육체가 쇠약해져 그것이 불가능하게 된 것이다.

자신의 그림에서 시각적 기쁨이 옅어졌다는 사실은 누구보다도 본인

이 가장 잘 알고 있었을 테니 틀림없이 속이 타들어갔을 것이다.

전성기가 지난 가수의 콘서트에서 관객이 열광하는 광경을 차가운 시선으로 바라보며 "저렇게 형편없다는 걸 왜 모를까?"라고 비웃는 평론가가 있다. 하지만 팬은 현재의 목소리 너머에 존재하는 과거의 빛나는 목소리를 듣고 그리워하고 있는 것이다. 그런 감상법을 취한다고 해서 무엇이 나쁜가?

이 작품에서 페르메이르의 잔향을 느끼는 사람도 마찬가지일 것이다.

3

호가스의 〈호가스가의 여섯 하인〉

—

풍자화가의 속마음은
따뜻하다

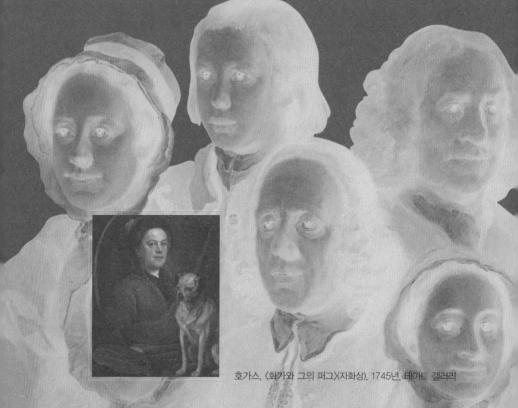

호가스, 〈화가와 그의 퍼그〉(자화상), 1745년, 테이트 갤러리

William Hogarth

영국이 간절히 바란 '영국 회화의 아버지'

셰익스피어를 낳은 연극과 소설의 나라 영국은 음악과 회화 방면에서는 오래도록 불모지였다. 이 나라에서 가장 유명한 작곡가는 윌리엄 호가스와 동시대인이었던 조지 1세의 궁정음악가 헨델이다. 공적을 기려 그의 유해를 웨스트민스터 사원에 매장했으나 그는 영국인이 아니라 머리부터 발끝까지 순수 독일인이었다. 저명한 화가도 마찬가지여서 16세기에 헨리 8세를 섬겼던 한스 홀바인은 독일인, 17세기에 찰스 1세의 궁정화가였던 반다이크는 플랑드르인이었다. 영국의 음악계와 미술계는 외국인 예술가들이 이끌어왔던 것이다.

그런 영국이 드디어 독자적인, 그야말로 영국적인 화가를 배출한 시기는 18세기의 로코코 시대를 맞이하고부터였다. '영국 회화의 아버지'로 불리는 호가스가 바로 그 주인공이다.

산전수전 끝에 성공하다

호가스는 1697년에 런던에서 태어났다. 아버지는 라틴어 교사였는데, 자식을 아홉이나 두어 생활이 매우 힘들었다(당시에는 흔한 일이었지만 그 가운데 여섯은 열 살도 되기 전에 죽었다). 교과서를 출판해도 그다지 팔리

지 않았고 커피숍을 비롯한 여러 사업에 손을 대었다가 호가스가 열한 살이 되던 해에 결국 파산했다.

빚을 갚지 못해 채무불이행에 빠진 사람은 채무자 감옥에 들어가야 했다. 그런 감옥이 런던에만 열 군데도 넘게 있었으며 개중에는 본인뿐 아니라 가족까지 모두 함께 들어와 사는 일을 허락받는 경우도 있었다. 호가스의 가족이 어떠했는지는 알려져 있지 않다. 그는 아버지의 이 불명예에 대해 평생 입을 다물었다. 대신 작품 속에서 투기심을 불태우며 여기저기에 손을 뻗친 끝에 자멸하는 남자의 모습을 묘사했다.

그로부터 100여 년 후 찰스 디킨스도 같은 경험을 했다(채무자 감옥이 폐지된 시기는 19세기 후반이다). 디킨스는 『크리스마스 캐럴』 등으로 '국민 작가'로 사랑받았지만 소년 시절 아버지가 파산해 감옥에 가는 바람에 제대로 된 교육도 받지 못한 채 사회에 나와야만 했다. 그리고 그 역시 자신의 소설 속에 아버지를 쏙 빼닮은, 하는 일마다 잘 풀리지 않아 실패만 되풀이하는 남자를 등장시켰다.

디킨스의 아버지가 마셜시 감옥에 수감된 기간은 반년이 채 되지 않았다. 한편, 플리트 감옥에 수감된 호가스의 아버지는 4년 이상 나오지 못했다. 학교를 그만두어야 했던 호가스는 은세공 장인의 도제가 되었다. 디킨스와 마찬가지로 호가스는 그때부터 전부 독학으로 운명의 문을 아등바등 열었던 것이다. 천부적인 재능, 야심과 창작욕, 용솟음치는 에너지는 평생 그의 든든한 버팀목이 되었다.

도제 시절은 괴로웠던 듯하다. "식기 등에 문장이나 장식을 새기는 반복 노동뿐이어서 이 경험은 아무짝에도 쓸모없었다"라고 훗날 적었지만

실제로는 이곳에서 다양한 기법을 익혀 스물두 살 때 판화가로 독립했다. 이 시기에 이미 풍자적인 경향이 두드러져 독립한 이듬해의 작품에서 남해포말사건South Sea Bubble을 다루었다. 이 사건은 1720년에 일어난, 이를테면 거품이 무너진 사건이다. 영국 남해회사의 주식이 급등한 후 단번에 대폭락하여 무일푼이 되어 자살한 사람까지 나왔는데도 일부 정치가들이 회사와 결탁해 책임을 지지 않고 달아나 사회 문제로 번진 사건이었다. 호가스는 욕심으로 가득 차 우왕좌왕하는 인간을 비웃었다.

하지만 아직 작품으로서는 완성의 경지에 이르지 못했다. 호가스는 이 사실을 알고 있었다. 그는 더 높은 곳을 목표로 삼고 서른 살 무렵부터 본격적으로 유화를 배웠으며, 좋은 스승을 얻기 위해 제임스 손힐James Thornhill을 찾아갔다. 중요한 작업은 전부 외국인 화가에게 맡겼던 시대였는데도 손힐은 영국인 화가 최초로 기사 칭호를 받았고 세인트 폴 대성당의 벽화를 주문받는 등 역사화가로 활약하고 있었다.

손힐은 새로운 제자 호가스의 재능은 인정했지만 그가 자신의 딸과 연인 사이가 되는 것은 허락하지 않았다. 아직 이름이 알려지지 않은 서른한 살의 가난한 남자가 자신보다 어린 데다 계급도 더 높은 열두 살 연하의 아가씨를 출세의 발판으로 삼기 위해 이용하리라고 의심했던 것이다(누군들 그렇게 생각하지 않을까). 그러자 행동력 넘치는 호가스는 그녀와 사랑의 도피를 감행하여 작은 교회에서 둘만의 결혼식을 올렸다. 부부는 한평생 행복하게 살았다. 호가스는 마치 행운의 여신을 얻은 것처럼 그 이후 전성기를 맞이해 서민을 대표하는 화가로서 폭발적인 인기를 누렸으며 살림살이도 나날이 윤택해졌다.

스스로 이야기를 짓다

호가스는 그 무렵 유행한 '컨버세이션 피스conversation piece', 즉 가족의 친밀한 모임을 묘사한 군상화群像畫를 그리기 시작했다. 그는 각 인물의 개성을 살려 그리는 데 뛰어났으며, 군상화는 단독 초상화만큼 형식적이지 않다는 점이 그의 작풍과도 잘 맞았다. 호가스는 곧 수많은 주문을 받았고 그 분야에서 꽤 성공을 거두었다. 그러나 그것만으로는 부족했는지 원래 좋아했던 연극을 응용해 다양한 형식의 그림을 그려나갔다. 물론 그렇다고 해서 가족 초상화나 연극 장면을 묘사한 무대화를 그리지 않은 것은 아니었고, 이후에도 그는 뛰어난 작품을 잇따라 탄생시켰다(가족 초상화는 〈그레이엄가의 아이들〉, 무대화는 〈리처드 3세를 연기하는 데이비드 개릭〉을 그 예로 들 수 있다).

호가스의 예술에서 커다란 전환점이 된 작품은 매춘부를 그린 교훈적인 스케치였다. 친구들은 모델이 연극의 등장인물처럼 극적인 동작을 취하고 있는 이 스케치를 몹시 재미있어했고 짝을 이루는 그림도 그려보라고 권했다(이런 '짝 그림'은 흔했는데, 코레조가 그린 신화화 가운데에서는 〈가니메데스의 유괴〉와 〈제우스와 이오〉가 짝을 이룬다). 그때 호가스의 머릿속에는 이런 생각이 스쳐 지나갔다. '짝 그림만으로는 너무 흔하니 차라리 직접 이야기를 지어서 연작으로 만들자!' 이는 엄청난 연극 애호가였던 호가스만이 할 수 있는 생각이자, 무언가 독창적인 작품을 만들기 위해 항상 궁리했기에 가능한 발상이었다.

세상에 이야기를 담고 있는 그림은 많다. 종교화, 신화화, 역사화도 그리스도의 생애, 제우스의 행적, 태양왕 루이 14세의 승전을 이야기한다.

그렇다면 호가스 작품과 이들의 차이점은 무엇일까? 그것은 바로 이 그림들에는 이야기가 먼저 존재했다는 사실이다.

반면 호가스는 백지상태에서 등장인물, 상황 설정, 이야기까지 전부 혼자 만들어내 문자가 아닌 그림만으로 보는 이에게 이야기를 전달했다(이야기꾼 없는 그림 연극처럼, 또는 말풍선 없는 만화처럼). 당시 이런 작업은 호가스만이 구상할 수 있었으며 그 말고는 아무도 할 수 없었다.

사회 밑바닥에서 고생했던 경험이 이때 비로소 빛을 발했다. 그의 첫 연작은 여섯 장의 그림으로 구성된《매춘부의 편력》이었다. 순박한 시골 소녀가 도시로 나와 나쁜 길로 끌려가는 제1화, 부자의 첩이 되어 사치에 빠지는 제2화, 젊음도 후원자도 잃고 거리의 창녀로 전락하는 제3화, 체포되어 감옥에서 강제 노동을 하는 제4화, 병이 들어 가난 속에서 죽는 제5화, 장례식에 찾아온 창녀 동료들 가운데 아무도 슬퍼하지 않는 제6화로 구성된 완성작의 평가는 더할 나위 없이 훌륭했다.

그러나 작품이 한 점밖에 없는 유화라면 감상자층과 인원수가 제한된다. 호가스는 좀 더 많은 사람에게, 특히 자신과 같은 서민들에게 작품을 보여주고 싶었다. 원래 판화가로 시작했던 터라 연작을 판화로 찍어내기란 누워서 떡 먹기였다. 여섯 장을 한 세트로 팔기 시작하자마자 폭발적인 인기를 얻었고 찍어도 찍어도 날개 돋친 듯 팔려나가 그의 이름은 전 영국으로 퍼져나갔다. 이 연작으로 크게 성공한 덕분에 호가스는 예전의 스승이자 장인인 손힐에게 용서를 받아 아내와 함께 손힐의 집으로 들어갔다. 사랑의 도피를 한 지 2년이 지난 뒤였다. 그로부터 3년 후 손힐이 세상을 떠나자 호가스는 유산 상속인이 되었다.

호가스, 《매춘부의 편력》, 1732년

제1화
〈창녀에게 스카우트되다〉

제2화
〈부자의 첩이 되다〉

제3화
〈거리의 창녀로 전락하다〉

제4화
〈감옥에 들어가다〉

제5화
〈가난 속에서 죽다〉

제6화
〈장례식에서 아무도
슬퍼하지 않다〉

호가스, 〈선거 유세〉, 《선거》 제2화, 1754~1755년, 존 손 경 미술관

기세가 오른 그는 손힐의 후계자로서 영국의 역사화단을 이끌기 위해 성 바돌로매 병원의 벽화에 도전했다. 〈착한 사마리아인〉을 비롯한 종교화였는데, 유감스럽게도 완성도는 형편없었다. 아카데미는 변함없이 라파엘로류의 미술을 높이 평가했던 터라 그런 교육을 받지 않은 호가스에게는 불리했다. 아마 주제 자체도 그와 잘 맞지 않았을 것이다.

이런 사실은 호가스 자신도 잘 알고 있었다. 하지만 이 실패가 그의 기개를 꺾지는 못했다. 절대 기죽지 않는 낙천적인 성격은 그의 강점이었다. 자신은 아카데미즘의 전당에 들어갈 부류가 아니었다고 단념하고 곧바로 원래의 길로 돌아왔다. 호가스는 그 후로도 연달아 '그림으로 읽는 소설'류의 연작집을 발표했고 그 방면의 인기는 식을 줄 몰랐다.

《매춘부의 편력》에 이어 호가스는 주인공이 술과 노름, 계집질에 빠진 끝에 정신병원에 간히는《탕아의 편력》, 가난뱅이 귀족과 부유한 상인의 딸이 정략결혼을 한 후 끔찍한 결말을 맞이하는《유행에 따른 결혼》, 2대 정당의 우열을 가릴 수 없을 정도로 추한 선거전을 생생히 묘사한《선거》등을 제작했으며, 이 모든 작품에서 시사 문제를 다루며 사회를 날카롭게 비평했다. 동시에 예리한 시선으로 인간을 관찰해 보는 이들로 하여금 혀를 내두르게 했다. 호가스는 현실을 이상화하지도, 감상적인 묘사로 눈물샘을 쥐어짜지도 않았다. 영국인다운 독설적인 유머와 날카로운 냉소가 효과적으로 녹아 있고 화폭 곳곳에서 포복절도의 드라마가 펼쳐져 있어 그림을 '읽는' 흥분에 사로잡힌다.

백작부인의 아침 영접

《유행에 따른 결혼》 제4화

호가스,
유채,
69.9×90.8cm,
1743년,
런던 내셔널 갤러리

영국 로코코 시대, 대귀족의
아침 접객 풍경. 손님 수가
놀랄 정도로 많다.

그림으로 '읽는'
인간 드라마

가수와 플루트 악사는 백작가에
고용된 사람들로 보인다. 당시는
카스트라토 castrato(거세 가수)의
전성기였으므로 그림의 남자도
카스트라토일지도 모른다.

William Hogarth

코레조의 명작 〈제우스와 이오〉가
자연스럽게 벽에 걸려 있다.

미용사가 부인의 머리카락을 말고 있다.
헤어 아이론의 열로 흰 연기가 나는 모습
까지 세밀하게 묘사했다.

흑인 시동은 소인증 노예
와 마찬가지로 주인의 자
랑스러운 애완동물이었다.

인간을 좋아했던 쾌남아

판화는 끊임없이 팔렸다. 그러나 작품이 팔리면 팔릴수록 호가스는 도용이나 복제판 문제로 골머리를 앓았다. 그는 자신뿐 아니라 창작활동에 종사하는 판화가 전체를 위해 정당한 권리를 지키는 법률을 의회에 통과시키고자 노력했다. '호가스법'으로 불린 판화 저작권법이 제정된 것은 그의 나이 서른여덟 살 때였다. 이 법에 따라 영국의 판화가들은 작품 제작 후 14년 동안 저작 독점권을 얻게 되었다.

호가스가 가난하게 자랐던 청소년기에 대한 편견 때문에 돈벌이에만 몰두했다거나 지식층을 싫어해 그들에게 가차 없었다고 단정 짓는 평론가도 있다. 그러나 법 개정운동 하나만 보더라도 그런 의견이 틀렸다는 것은 명확하게 알 수 있고, 그는 몇몇 자선사업에도 열심이었다.

또한 호가스가 그림 속에서 심술궂게 다룬 대상은 상류계급만이 아니다. 빈민이든 어린아이든, 미녀든 노인이든, 영국인이든 외국인이든, 대부업자든 주부든 그의 사정거리에서 벗어난 사람은 단 한 명도 없다. 노인은 어리석고, 아이는 개를 괴롭히며, 빈민은 물건을 훔치고, 주부는 진을 마시고 싶어 냄비를 전당포에 맡긴다. 하지만 그의 작품은 주인공이 타락하거나 파멸하는 암담한 이야기인데도 어딘가 위안을 주는 분위기를 풍기는데, 비판받기를 꺼리는 사람에게는 그 점이 느껴지지 않았던 모양이다.

모든 영역에 이르는 신랄함은 오히려 그만큼 대상에 깊은 관심을 갖고 있었다는 증거이며 어디까지나 인간을 좋아했기에 가능한 표현이다. 그가 마지막에 그린 그림은 아니지만 죽기 직전까지 곁에 둔 〈호가스가

의 여섯 하인〉은 계급을 넘어 인간 자체를 좋아한 호가스의 모습을 잘 보여준다.

호가스의 유화는 오랜 세월 편견의 눈으로 평가되어왔다. 그가 '영국 회화의 아버지'로 불린 것은 훗날의 일로 놀랍게도 그의 유화는 아카데미 화가의 작품보다 훨씬 뒤떨어진다고 여겨져 헐값으로만 매매되었다. 그 옛날 일본에서는 우키요에浮世絵(미인, 기녀, 광대 등 서민 생활을 바탕으로 제작한 에도 시대의 풍속화-옮긴이)가 한 번 읽고 버리는 책처럼 취급받아 잇따라 국외로 유출되었던 일이 떠오른다. 만화도 마찬가지다. 요즘은 세계적인 인기를 얻어 원화도 존중받게 되었지만 얼마 전까지만 해도 미술적 가치를 전혀 인정받지 못해 전시회가 열리는 경우도 거의 없었다. 호가스도 동판화의 인기와 유화의 인기는 별개였다. 동판화로 인쇄되어 호평을 받은 유화일수록 더욱 밑그림 취급을 받았으니 그가 아무리 낙천가였다 해도 즐겁지는 않았을 것이다.

그러나 호가스는 인생을 즐겁게 살아간 쾌남아였다. 불평이나 푸념은 입에 담지 않고 다양한 즐길거리를 찾아냈다. 아이가 없어 부부 모두 개를 귀여워했는데, 특히 트럼프라고 이름 붙인 퍼그 품종의 애견은 자화상에 함께 그려 넣을 정도로 아꼈다(마흔여덟 살의 그는 장난꾸러기 소년 같은 얼굴을 하고 있다). 또 그는 비프스테이크를 아주 좋아해 친구와 '비프스테이크 동호회'라는 모임을 만들어 떠들썩하게 즐기기도 했다.

디킨스 소설의 모델이 될 듯한
실로 다양한 얼굴과 표정

호가스가 죽기 직전까지 곁에 두었던
아끼는 작품

William Hogarth

호가스가의 여섯 하인

호가스,
유채,
1750~1755년경,
63×75.5cm,
테이트 갤러리

이 노인의 이름(벤 아이브스)
만 알려져 있다. 당시는 하인
이 초상화에 등장하는 일이 거
의 없던 시대였다.

좋은 주인을
섬기는 행복

4

밀레의 〈야간의 새 사냥〉

—

농민의 현실을 그린 혁신자

밀레, 〈자화상〉, 1840~1841년, 보스턴 미술관

Jean François Millet

바르비종의 화가들

파리에서 50킬로미터 정도 떨어진 남쪽에는 광대한 퐁텐블로 숲이 펼쳐져 있다. 일찍이 왕후 귀족의 사냥터였으나 나중에는 파리지앵들이 승합마차나 갓 개통한 철도를 타고 와서 소풍과 산책을 즐기는 안성맞춤의 장소가 되었다. 이는 지금까지 이어지고 있으며 일부는 미림美林지구로 지정되어 보호받고 있다.

바르비종은 퐁텐블로 숲 북서쪽 끝에 이웃해 있는 마을이다. 18세기까지는 나무꾼만 사는 외딴 마을이었으나 작가 귀스타브 플로베르Gustave Flaubert의 말처럼 "어딘가 색다른, 어스레하고 몽환적인 황무지"에 사로잡힌 자연주의 화가들이 파리에서 교통이 편리한 이곳에 1830년 무렵부터 차츰 정착하게 되었다. 그들은 마을의 유일한 여관 겸 술집에 모여 일종의 예술 모임을 형성했는데, 이것이 바로 '바르비종파'다.

'파派'라고는 해도 신고전주의나 낭만주의처럼 이른바 '유파'가 아니었으므로 정확히는 '바르비종의 화가들'이라고 불러야 할 것이다. 마을로 모이거나 헤어지는 것도 마음대로였고 각 화가의 그림을 그리는 스타일도 제각각이어서 자유롭고 느슨한 관계를 맺고 있었다.

모두 100명 정도로 추산되는 화가들 가운데 대표적인 인물로는 자연 그 자체를 극적으로 포착한 테오도르 루소와 쥘 뒤프레, 평범한 풍경을

그대로 화폭에 옮기려 한 샤를 도비니, 자연보다는 자연 속의 동물들을 묘사한 콩스탕 트루아용, 여성 화가 로사 보뇌르 등이 있다.

그러나 바르비종 마을이 전 세계적으로 유명세를 떨치고 지금까지도 수많은 관광객을 끌어모으는 것은 카미유 코로와 장 프랑수아 밀레 덕분이라 해도 지나친 말이 아니다. 비단을 걸친 듯한 꿈같은 풍경을 풍부한 시적 정취로 묘사했을 뿐 아니라 초상화에서도 좋은 작품을 많이 남긴 인기화가 코로, 오로지 현실의 농민들이 일하는 모습에 사로잡혔던 밀레 모두 바르비종파라는 틀을 크게 넘어서기는 했지만 말이다.

정치의 전환

밀레가 바르비종으로 흘러들어가기까지는 엄청난 우여곡절이 있었다. 그러나 프랑스는 그 이상으로 격동 중이었다.

1814년 밀레는 나폴레옹이 엘바 섬으로 유배되고 왕정이 복고된 그해에 태어났다. 60여 년의 인생 가운데 나폴레옹의 백일천하가 있었고, 두 차례의 왕정복고로 루이 18세, 샤를 10세, 루이 필리프 등 세 왕이 왕좌에 앉았으며, 그 후 2월혁명으로 공화정이 수립되어 나폴레옹의 조카 루이 나폴레옹이 대통령으로 선출되었다. 하지만 그로부터 3년 후 놀랍게도 이 대통령 각하는 스스로 쿠데타를 일으켜 공화정을 무너뜨리고 자신을 '황제 나폴레옹 3세'로 칭했다(이때 밀레는 서른여덟 살이었다). 새 황제는 파리를 대대적으로 정비하여 아름답게 바뀐 시가지와 제정帝政의 힘을 파리 만국박람회에서 과시했다. 그러나 국외에서 일어난 사회주의 운

동의 파도는 프랑스까지 밀어닥쳐 국제 조직 인터내셔널의 파리 지부가 결성되었다(뒤에서 다시 설명하겠지만 이런 흐름은 밀레에 대한 평가에 많은 영향을 주었다).

나폴레옹 3세는 왕조를 잇지 못했다. 프로이센-프랑스 전쟁에 발을 들여놓음으로써 그의 운은 끝났다. 그는 프로이센에 철저히 짓밟히고 포로가 되는 굴욕마저 당했다. 18년 가까이 지속된 독재는 무너졌고 나폴레옹 3세는 영국으로 망명하여 분한 마음을 품은 채 죽었다. 프랑스는 이번에야말로 진짜 공화정을 되찾았다. 1875년 프랑스 제3공화정 헌법이 공포된 그해에 오랫동안 병을 앓던 밀레는 세상을 떠났다. 그 전해에는 제1회 인상파전이 개최되었다.

낭만파와 인상파 사이에 낀 짧은 시기에 밀레는 독자적인 세계를 구축했던 것이다.

늦은 시작

밀레는 프랑스 북부 노르망디 지방의 바다를 면한 마을인 그뤼시에서 태어났다. 비교적 큰 농가의 여덟 형제 가운데 장남이었던 그는 어릴 때부터 그림을 좋아했고 사람들의 얼굴을 닮게 그려 그들을 감탄시켰다. 가업을 이어야 한다는 압박 속에서도 그림의 길로 나아가겠다고 부모를 설득해, 늦은 시작이지만 열아홉 살부터는 가까운 마을인 셰르부르에서 그림 수업을 받았다. 도중에 아버지가 세상을 떠나 짧은 기간 동안 그림을 단념하고 집으로 돌아왔으나 다시 셰르부르로 가서 공부를 계속했다. 얼

마 후 스승의 추천으로 장학금을 받아 파리로 갔는데, 이때 그의 나이 스물두 살이었다.

그 당시 화가로 자립하는 가장 짧은 코스는 미술 아카데미 소속의 엘리트 교수에게 그림을 배워 국가가 보증하는 살롱에서 입선한 뒤 다시 로마상을 받아 부상인 이탈리아 유학을 2, 3년간 다녀오는 것이었다. 관록이 붙어 귀국하면 다양한 공공 건축물의 벽화나 유화 등의 대작 주문을 기대할 수 있었다. 물론 그런 작품은 아카데미가 회화의 지위 가운데 최고로 여기는 '역사화'여야만 했다.

밀레가 스승으로 삼았던 사람은 〈레이디 제인 그레이의 처형〉으로 널리 알려진 폴 들라로슈Paul Delaroche였다. 조숙한 천재라고 불렸던 그는 이때 아직 마흔이었는데도 이미 미술계의 최고 중진이었다. 고독을 잘 타고 말수가 적으며 예민했던 시골 출신의 청년 밀레는 스승에게도, 도시에도 정을 붙이지 못했고 학구적인 교육방식에도 위화감을 느꼈다. 그래도 그는 2년 동안 열심히 노력했다. 하지만 밀레는 로마상과 살롱에서 모두 떨어졌고 마침내 들라로슈의 길은 자신의 길이 아님을 깨달았다. 그에게는 '아카데미가 공인한' 작품이 '거만한 액자에 진심이 담기지 않은 연극 같은 화면, 자세와 연출이 전부'인 그림으로 느껴졌던 것이다.

그런데도 밀레는 아직 살롱에 희망을 걸고 있었다. 장학금 지급이 끝난 이듬해에 그는 드디어 초상화(역사화보다 지위가 낮았다)로 첫 입선에 성공했다. 파리에서는 힘들겠지만 지방에서는 초상화가로 먹고살 수 있을 터였다. 그는 셰르부르로 돌아왔고 곧바로 셰르부르 시에서 공식 주문을 받았다. 죽은 전 시장의 초상화를 의뢰받았던 것이다. 밀레는 사진

을 바탕으로 심기일전하여 그렸지만 완성품은 얼굴이 닮지 않았다는 이유로 거부당했다(그다지 솜씨가 좋다는 인상을 주지 못했던 것 같다).

화가 난 밀레는 자신을 모세로 비유한 자화상을 시에 헌정했는데, "지원을 받은 미숙자의 감사한 마음을 담아"라는 편지도 함께 보냈다. 하지만 이 성난 모세는 "그대, 거짓말하지 말지어다"라는 글귀를 가리키고 있었다. 새 시장은 어른스럽게 대응하며 그 그림을 받았지만 "그대는 예술 말고 예의범절도 배우는 편이 좋겠다"라고 답신했다. 형편이 이러다 보니 더 이상 셰르부르에서 지낼 수는 없었다. 밀레는 이제 막 결혼한 아내와 함께 다시 파리로 떠났다.

최악의 몇 년이 계속되었다. 그림은 팔리지 않았고 찢어지게 가난하여 극심한 생활고를 겪는 도중에 몸이 약했던 아내는 3년을 채 버티지 못하고 병으로 죽었다. 실의에 빠진 밀레는 셰르부르로 돌아와 로코코풍 그림에 도전했으나 여전히 출구는 보이지 않았다. 이럭저럭 하는 동안 그는 가정부 카트린을 임신시켜 동거하게 되었는데, 당시 가정부는 최하류계급이었기에 가족의 결혼 반대에 부딪혀 그녀를 오랫동안 정식 아내로 맞이할 수 없었다.

밀레는 카트린을 데리고 서른두 살의 나이로 세 번째 파리행을 감행했으나 또다시 살롱에서 떨어졌다. 첫째 딸이 태어나서 가족이 늘자 생활을 위해 포르노 같은 누드화를 마구 그려 닥치는 대로 헐값에 팔았다. '여자 나체만 그리는 화가'라는 모욕을 당하기도 했는데, 성서를 항상 지니고 다닐 정도로 경건했던 밀레에게는 고통스러운 경험이었다. 둘째 딸이 태어난 무렵 밀레는 바르비종파의 테오도르 루소Théodore Rousseau와 친한 벗

이 되었다. 농민화 경향도 차츰 강해졌다. 내연의 처 카트린의 가난에 지지 않는 밝음과 상냥함이 밀레에게 좋은 영향을 미쳤던 듯하다. 이후 그녀는 좁은 집에서 3남 6녀를 길렀고 밀레에게 그림을 배우러 온 그의 제자 둘까지 함께 거두어 불평 없이 보살펴주었다(깊은 고마움을 느낀 밀레는 죽기 불과 2주 전인 예순 살 때 교회에서 식을 올림으로써 다시 한 번 사랑을 증명했다).

농민을 그리다

30대 후반의 밀레에게 드디어 전환점이 찾아왔다. 루이 필리프를 왕위에서 쫓아낸 공화파의 신정부가 지금껏 왕후 귀족의 취향이었던 아카데미 회화를 특별 취급하지 않게 되면서 밀레의 〈키질하는 사람〉을 국가 차원에서 사들였을 뿐 아니라 새 작품까지 주문했던 것이다. 같은 해 파리에서 콜레라가 유행하여 밀레 일가는 루소의 권유에 따라 바르비종 마을로 잠깐 피난을 갔다. 머지않아 이 마을이 완전히 마음에 든 밀레는 이후 죽을 때까지 바르비종에서 살았다.

그리하여 우리가 잘 아는 밀레다운 작품이 차례로 세상에 태어났다. 아름답지만 혹독한 자연, 거기서 양식을 얻는 사람들의 단조롭고 고된 노동, 신앙에 기댄 하루하루의 검소한 생활, 그리고 따뜻한 손으로 빚어낸 점토 세공 같은 인물상⋯⋯. 거기에는 도시 사람들이 보고 싶어하는 이상화된 농촌의 모습은 없었다. 코로가 풍경화의 혁신자였듯이 밀레도 농민화의 혁신자였다.

밀레, 〈키질하는 사람〉, 1847~1848년경,
런던 내셔널 갤러리

혁신자에게는 역풍이 따르기 마련이다. 밀레의 눈은 영원한 것을 향해 있었지만 작품의 리얼함은 사회에 대한 항의로 받아들여져 보수층으로부터 격렬한 반발을 샀다. 샤를 피에르 보들레르Charles Pierre Baudelaire 등은 밀레의 그림 속 인물이 "이 세계의 풍요로움을 빼앗긴 가련한 우리야말로 이 세계를 풍요롭게 만든다"라고 당당히 주장하고 있다며 혐오감을 드러냈다. 그 이면에는 사회주의 운동이 왕성해져 노동자의 권리를 소리 높여 외치는 시대에 대한 경계심이 있었다(이미 마르크스와 엥겔스의 『공산당 선언』이 발표된 시기였다).

아카데미 회화를 선호하는 사람들에게도 거센 공격을 받았다. 그들이 생각하는 아름다움의 개념에 밭을 갈거나 새에게 모이를 주는 농민, 감

모자 색으로도 알 수 있듯이 밀레는
채색효과를 충분히 계산했다.

브뤼헐과도 비슷한 입체감 있는 인
물 조형. 대지에 깊게 뿌리를 내린
느낌을 준다.

Jean François Millet

수확이 끝난 밭에 떨어진 이삭은 가난한 이들의 것이라 여겼으므로 미망인, 고아 등이 주워도 죄가 되지 않았다.

이삭줍기

밀레,
유채,
83.5×111cm,
1857년,
오르세 미술관

'빈곤의
세 여신'이라고
야유를 받다

밝고 풍요로운 뒷배경, 어둡고 가난한 앞쪽 배경의 구도는 〈만종〉에서도 볼 수 있다.

밀레, 〈양치는 소녀와 양 떼〉, 1863년경, 오르세 미술관

자밭에서 기도하는 부부나 빈민의 식탁 풍경은 포함되지 않았다. 밀레의 대표작 〈이삭줍기〉는 '빈곤의 세 여신'이라고 야유받았다.

그러나 진짜는 남는다. 밀레의 작품을 지지하는 사람은 상류계급에서도 차츰 늘어났고 가격도 급격히 올랐다. 바르비종에 정착한 이후 얼마 동안은 유화 한 점이 겨우 50프랑이었는데, 3년이 지나자 작은 작품이라도 200프랑, 그로부터 6년 후에는 600프랑이 되었다. 살롱에서 〈양치는 소녀와 양 떼〉가 1등상을 수상했고 1867년 제2회 파리 만국박람회에서는 회장의 방 하나가 통째로 밀레의 전시실이 되는 특별대우를 받았는데, 이때 〈만종〉이 큰 인기를 끌었다. 마침내는 레지옹 도뇌르(프랑스 최고의 훈장─옮긴이)까지 받았다. 만년에 그동안의 고생을 보상받은 셈이었다. 앞서 말했듯이 조강지처에게도 보답했고 아이들에게도 둘러싸여

사랑이 넘치는 일생을 보냈다.

그러나 육체는 그를 배신했다. 죽기 10년쯤 전부터 때때로 심한 두통에 시달렸으며 자리에 자주 누우면서 서서히 몸이 쇠약해졌다. 그래도 붓은 놓지 않았다. 병상에서 끝까지 계속 손을 보았던 마지막 작품 〈야간의 새 사냥〉은 기묘한 박력이 넘쳐 그린 이가 자기 죽음을 의식했던 것이라고 생각할 수밖에 없다. 이 작품에 대해 미국인 화가 윌 히쿡 로will Hicok Low가 밀레와 인터뷰를 했다. 그 인터뷰에 따르면 이 그림은 밀레가 어린 시절 실제로 본 광경이라고 한다.

한밤중에 키 작은 나무에 내려앉은 수많은 들비둘기 떼에게 갑자기 횃불을 비춘다. 그러면 빛 때문에 눈이 부신 비둘기는 당황하여 날아가지 못하고 주위를 맴돌며 날개를 푸드덕거린다. 그때 비둘기를 몽둥이로 때려서 몇백 마리의 숨통을 끊는다. 날카로운 울음소리, 여기저기에 튀어오르는 피, 으깨지는 소리, 번쩍이는 불빛, 눈앞에 가득한 살육의 현장. 미친 듯이 이리저리 날뛰는 새의 모습에 흥분하는 농부, 몸이 납작해질 정도로 땅바닥에 달라붙어 비둘기를 줍는 그의 아내……. 로가 "어릴 때 딱 한 번 구경했고 그 후로는 본 적이 없지요?"라고 확인하자 밀레는 이렇게 대답했다. "그래요. 하지만 그림을 그리면 전부 눈앞에 떠올라요."

인생의 맨 마지막에 왜 밀레는 이 광경을 그린 것일까? 소년이었던 밀레를 들비둘기 사냥에 데려간 사람은 아버지였을까? 아버지도 몽둥이를 휘둘렀을까? 갖가지 의문이 떠오른다. 노동의 성스러움을 줄곧 그려온 화가는 가축을 도축하는 것과는 다른 사냥의 한 측면도 그림으로 남겨두고 싶었던 것일까? 이 또한 농촌 생활의 현실이다라고…….

야간의 새 사냥

밀레,
유채,
74×93cm,
1874년,
필라델피아 미술관

농촌의
또 다른 현실

비둘기를 줍는 남녀의 땅바닥을 기는
듯한 동작에서도 몽둥이를 휘두르는 남
자들과 같은 흥분이 느껴진다.

Jean François Millet

몽둥이를 휘두르는 남자들의 앞모습과
뒷모습은 거울을 맞댄 것 같다.

햇불이 번쩍인다. 비둘기의 움직임에
따라 빛까지 마구 날뛰는 듯하다.

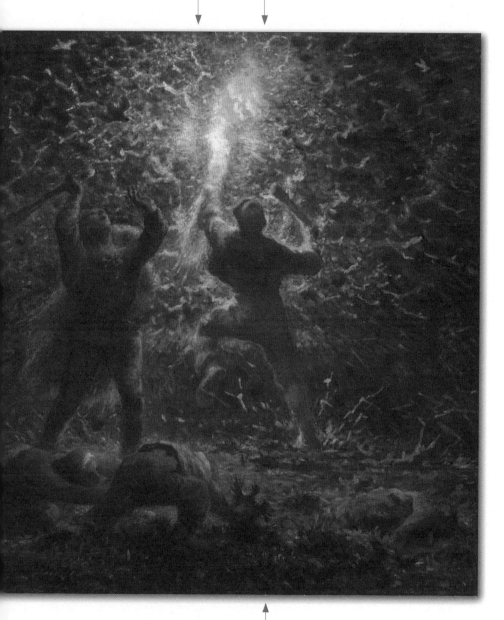

무시무시한 날갯짓 소리, 울음소리, 튀어 오르는 피, 죽음
의 냄새가 전해지는 기묘한 작품. 지금까지 밀레의 이미지
를 뒤집는 놀라움으로 가득 차 있다.

5

고흐의 〈까마귀 나는 밀밭〉

—

누구의 눈에도 보이지 않는
세계를 그리다

고흐, 〈자화상〉, 1889년, 오르세 미술관

Vincent van Gogh

엄청난 문제아

빈센트 반 고흐를 프랑스인으로 오해하는 사람이 꽤 많다. 태양이 내리
쬐는 남프랑스 아를의 해바라기밭이 그의 이름과 떼려야 뗄 수 없을 정
도로 관련이 깊기 때문일 것이다. 그러나 고흐는 해발 0미터의 저지대가
끝없이 펼쳐진 차가운 북쪽 나라, 하늘이 머리 위를 억누르는 것처럼 무
겁고 음울한 풍경에서 태어났다. 프랑스로 건너온 후 그의 작품이 그렇
게나 밝은 것도, 그 밝음이 끝없는 어둠으로 통하는 것도 틀림없이 북쪽
에 뿌리를 두었기 때문이리라.

인상파 화가 가운데 고흐만큼 수많은 전기가 출판되고, 서간집이 각
나라의 언어로 번역되며, 일생이 영화와 소설, 연극으로 만들어진 예는
없다. 이는 근현대인들이 강렬한 색과 독특한 터치가 매력적인 그의 작
품은 물론 그의 파멸적인 삶의 방식이나 금욕적인 예술관에도 끊임없이
매료되어왔다는 증거다.

고흐는 1853년 3월에 벨기에 국경과 이웃해 있는 네덜란드의 작은 마
을에서 경건한 칼뱅파 목사의 둘째 아들로 태어났다. '빈센트'는 브레다
의 고명한 목사였던 할아버지의 이름이자 그보다 1년 먼저 같은 달, 같
은 날에 태어나 곧바로 죽은 형의 이름이기도 했다. 즉 아버지는 요절한
장남의 이름을 그대로 차남에게 주었던 것이다. 아이 입장에서는 (막연

하게라도) 자신을 형의 대역으로 느꼈다 해도 이상하지 않다.

타는 듯한 붉은 머리에 얼굴이 온통 주근깨투성이였던 새로운 빈센트는, 아버지의 눈에는 자신의 기대에 부응했을 것이 분명한 '진짜' 빈센트에 비하면 엄청난 문제아로 보였다. 감수성이 지나치게 강했고 걸핏하면 화를 냈으며 귀염성도 없었다. 다른 사람들과의 교류도 서툴러서 네 살 아래의 남동생 테오만을 친구로 삼았다. 중학교는 1년 반을 못 채우고 멋대로 그만두었다. 그 후로는 집에서 빈둥거리며 지냈다. 앞날이 불 보듯 뻔했다.

화가가 되기로 결심하다

목사관은 이미 여섯 명의 아이들로 북적대고 있던 터라 열여섯 살이나 된 아들을 빈둥거리게 놔둘 수 없었다. 아버지는 연줄로 미술상인 구필 상회의 헤이그 지점에 빈센트를 견습생으로 보냈다. 그림을 좋아하여 그와 관련된 일이라면 진득하게 할 수 있으리라 기대했던 것이다. 빈센트는 의외로 끈기를 보이며 열심히 일하는 듯했다. 4년 후에는 열여섯 살이 된 테오도 고흐와 마찬가지로 구필 상회의 브뤼셀 지점에 들어갔다. 빈센트는 런던 지점으로 옮겼고 이어 파리 본점으로 발령을 받았다.

아버지는 열심히 일하는 두 아들의 모습에 완전히 안도하고 있던 차여서 스물세 살의 빈센트가 회사에서 해고당해 돌아왔을 때는 배신감을 느꼈다. 여성을 일방적으로 짝사랑하고 차이기를 반복해 일이 손에 잡히지 않았던 모양이다. 더욱 한심했다. 그러나 곧바로 기숙사의 무급 교원이

되어 영국으로 떠났기에 가슴을 쓸어내렸다. 하지만 이 역시 겨우 반년 일했다. 빈센트는 또다시 집으로 돌아왔다. 돌아오자 이번에는 대학에서 신학을 공부하고 싶다는 뜻을 밝혔다. 할 수 없이 암스테르담의 감리교 전도사 양성학교로 보냈지만 4개월이 지나도 시험에 합격하지 못했다. 빈센트라는 이름이 아까워도 너무 아까웠다.

그래도 그의 열의가 학교 측에 전달되었는지 고흐는 가면허를 받아 벨기에의 탄광촌에 임시 설교사로 부임했다. 하지만 이번에도 실패였다. 여윌 대로 여위어서 다 죽어가는 몸을 이끌고 집으로 돌아왔다. 탄광부들의 궁핍한 생활을 지나치게 동정하여 자신의 물건을 전부 나누어주었는데도 존경을 받기는커녕 신자도 늘리지 못했다. 전도사 실격이라는 낙인이 찍힌 채 해고당했다.

스물일곱 살이나 먹고도 자립하지 못하는 아들을 두고 늙은 아버지는 침울했다. 고흐 가문은 할아버지와 아버지, 아들에게도 우울증 기질이 섞인 피가 흐르고 있었다. 빈센트 자신도 사회생활은 어려우리라는 사실을 깨달았는지 이번에는 화가가 되겠다고 했다. 무슨 일이든 꾸준히 하지 못한다며 아버지는 심하게 반대했지만 쇠귀에 경 읽기였다. 구필 상회에서 출세의 계단을 오르던, 형을 끔찍이 위하는 테오가 자금을 대겠다고 나섰고 고흐는 꼬박꼬박 보내오는 돈을 당연하다는 듯 받아 헤이그로 여행을 떠났다. 그곳에는 프랑스 바르비종파의 영향을 받은 헤이그파의 무리가 있었는데, 그들은 자연주의적인 작품을 그리고 있었다.

헤이그파 화가에게 그림을 배우는 동안에도 고흐는 또다시 사랑에 빠졌다. 상대는 아이가 딸린 창녀였다. 고흐가 그 여자와 동거를 시작하자

급기야 상냥한 테오마저 화를 내며 일시적으로 송금을 중단했다. 곤란해진 고흐는 그녀와 헤어져 다시 부모 곁으로 돌아왔다(헤어졌다기보다는 그전부터 그녀 쪽에서 정나미가 떨어졌던 듯하다). 이제 그는 서른이었다.

그 무렵 아버지는 누에넨이라는 다소 큰 마을의, 예전보다는 훨씬 넓은 목사관으로 옮겨와 있었다. 고흐는 그 목사관 부지에 있는 세탁실을 자신의 아틀리에로 개조했다. 만약 테오의 중매나 송금이 없었다면 물감 하나 사지 못한 채 길에서 쓰러져 죽었을지도 모른다. 덜떨어진 아들에 대한 아버지의 환멸은 돌이킬 수 없이 굳어져 이제는 그림을 그만두라는 말조차 하지 않았다. 이는 인정했다기보다는 포기했기 때문이었다. 아버지의 눈에 비친 빈센트의 그림은 "이런 걸로 잘도 화가가 되려 하는군"이라고 말하며 기막혀할 정도로 형편없었다. 그렇다 해도 여느 때처럼 병적일 정도로 열중하며 그림에 정신을 쏟는 동안은 괜찮았다. 그러나 또다시 이웃집 여자와 꼴사나운 연애 소동을 일으켜 남들의 입에 오르내리게 되자 이제는 아버지의 인내심도 한계에 달했다. 부자는 제대로 대화조차 나누지 않게 되었다. 아버지는 서른두 살 아들의 장래에 절망하며 그의 재능을 손톱만큼도 믿지 못한 채 세상을 떠났다. 만년에 못난 아들을 둔 아버지의 비애를 줄곧 맛보았던 것이다.

'노란색'에 희열을 느끼다

그러나 아버지의 평가와는 달리 그 무렵 고흐는 드디어 초기의 걸작을 그렸다. 바로 〈감자 먹는 사람들〉이었다. 흙색으로 뒤덮인 화면에 대해

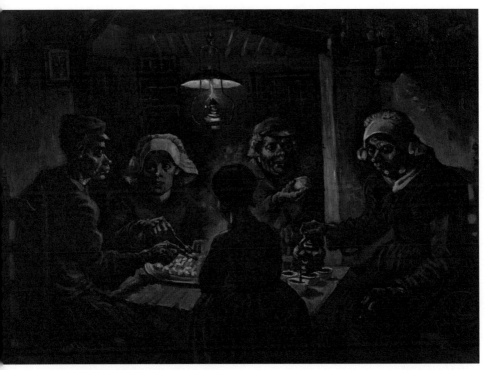

고흐, 〈감자 먹는 사람들〉, 1885년, 반 고흐 미술관

고흐는 이렇게 썼다. "껍질을 벗기지 않은 흙투성이 감자와 똑같은 색." 그림의 주제는 "손으로 하는 노동"이며 "감자를 먹는 그들은 접시에 뻗은 그 손으로 땅을 일구었다"라고. 그때까지도 그는 땅을 일구는 농민의 그림을 무수히 그려왔다. 딱딱하게 얼어붙은 북쪽 나라의 땅을 일구는 일은 상상을 뛰어넘는 가혹한 중노동이었다. 일찍이 탄광부에게 쏟아부었던 뜨거운 마음이 이번에는 다시 농민에게로 향했다.

고흐는 아버지가 죽은 뒤 조국을 영원히 떠났다. 그러나 그가 만약 그대로 네덜란드에 머물렀다면, 〈감자 먹는 사람들〉 같은 작품을 계속 그려서 수수한 헤이그파 가운데 한 명으로 미술사에 이름을 작게 남겼을지언정 세계를 열광시킬 화가는 되지 못했을 것이다.

고흐의 프랑스행. 그것은 매미가 기나긴 땅속 생활에서 겨우 밖으로 기어나와 날아오르기 위한 날개를 얻은 것과 비슷했다. 그러나 불행한 이 매미는 지나치게 높은 나무 위에서 노래한 탓에 그가 죽어서 땅으로 떨어진 뒤에야 사람들이 그의 존재를 눈치챌 수 있었다.

고흐의 생애를 돌이켜볼 때 남동생 테오의 존재는 기적에 가깝게 느껴진다. 아버지가 포기한 형의 재능을 계속 믿어주었고 자신의 인생을 희생하면서까지 줄곧 지원해주었다. 아무리 미술상으로 성공했다지만 결혼해 자식을 낳고서도 적지 않은 금액을 계속 보냈고, 제멋대로 값비싼 물감을 요구하는 형의 말을 들어주었으며, 전혀 팔리지 않는 그림을 떠맡았고, 때때로 자기 집에서 지내게 했으며, 임종까지 지켜보았다. 이런 남동생은 그리 흔하지 않다. 게다가 마치 형의 뒤를 따르듯이 고흐가 죽고 반년쯤 후에 병으로 세상을 떠났다. 전생의 연이 얼마나 질겼던 것일까…….

고흐의 파리 생활은 테오의 아파트에 굴러 들어간 형태로 시작되었다. 그림 수업을 받으러 다녔고, 일본의 우키요에를 접하고 흥분했으며(몇 장이나 모사했다), 인상파 화가들과 교류하며 회화 논의에 참여했다.

그러나 언어 문제도 있었고 성격적으로도 모난 부분이 있어 고흐는 친구라고 부를 만한 상대를 찾지 못했다(이후로도 쭉 그랬지만). 그 무렵 앙

로트레크, 〈고흐의 초상〉, 1887년,
반 고흐 미술관

리 드 툴루즈 로트레크Henri de Toulouse-Lautrec가 스케치한 술집의 고흐에게
서는 씻어내기 힘든 고독의 그림자가 엿보인다. 아마 이 그림을 그린 로
트레크 자신의 소외감도 반영되었을 것이다. 로트레크는 귀족 자제였는
데도 유전성 골형성부전증으로 인해 하반신이 성장하지 않아 자유롭지
못하고 병약한 육체로 고통받고 있었기 때문이다. 로트레크는 고흐가 밀
레의 삶에 공명하고 있다는 사실을 알고 날씨가 따듯한 아를로 이주하여
바르비종파처럼 공동생활 속에서 새로운 예술을 추구해보면 어떠냐고
권유했다. 파리 생활에 지쳐 제 나이보다 훨씬 늙어 보였던 서른네 살의
고흐는 곧바로 이를 실행에 옮겼다.

긴 열차 여행 끝에 아를에 내려선 고흐는 금세 정신을 차렸을 것이다. 지금껏 몰랐던 남쪽 나라의 태양, 무리지어 핀 해바라기, 그리고 '노란색'이 그를 미칠 듯이 기쁘게 만들었다. 외관 때문에 '노란 집'이라고 불렸던 작은 집을 빌려 내부까지 노란 페인트를 칠했고 노란 해바라기 그림을 바지런히 그려서 벽에 장식했다. 고흐 작품의 특징인 화폭에서 튀어나올 듯한 노란색은 어딘지 예사롭지 않은 느낌을 준다. 평범한 사람의 시야에는 존재하지 않는 노란색이 고흐의 눈에는 정말로 보였던 것일지도 모른다. 이런 노란색은 그의 대표작 가운데 하나인 〈아를의 랑글루아 다리와 빨래하는 여인들〉에서도 볼 수 있다.

그렇게 노란색투성이가 된 공간에서 고흐는 동지가 될 고갱을 맞이했다. 사실은 고흐의 아를 화가촌 구상에 동조하는 사람은 단 한 명도 없었다. 형을 실망시키고 싶지 않았던 테오가 돈이 궁했던 고갱에게 부탁했던 것이다. 고갱은 '와주었다'라는 마음으로 지냈고 그 자체가 고흐보다 더 괴팍하여 예술을 위해 처자식도 버렸을 정도였으니 공동 생활이 원만할 리 없었다(윌리엄 서머싯 몸William Somerset Maugham의 걸작소설 『달과 6펜스』는 고갱이 모델이었다). 2개월도 채 못 지내고 고갱은 파리로 돌아가겠다고 선언했다.

고흐가 받은 충격은 컸다. 그는 고갱을 필사적으로 설득하던 중 착란을 일으켜 면도칼로 자신의 왼쪽 귓불을 잘랐다. 그 모습을 보아도 고갱은 아무런 마음의 동요도 보이지 않았다. 그는 뒤도 돌아보지 않고 노란 집을 떠났다. 마음속 깊이 넌더리가 났던 모양인데, 그 기분은 잘 알 것 같다.

고흐, 〈아를의 침실〉, 1888년, 반 고흐 미술관

고흐, 〈귀에 붕대를 감은 자화상〉,

1889년, 코톨드 갤러리

파란색과 노란색의 대비가 신선하
고 행복감이 넘친다.

우키요에의 영향을 받아 원근법을 쓰
지 않았으며 색도 평평하게 칠해서
독특한 효과를 냈다.

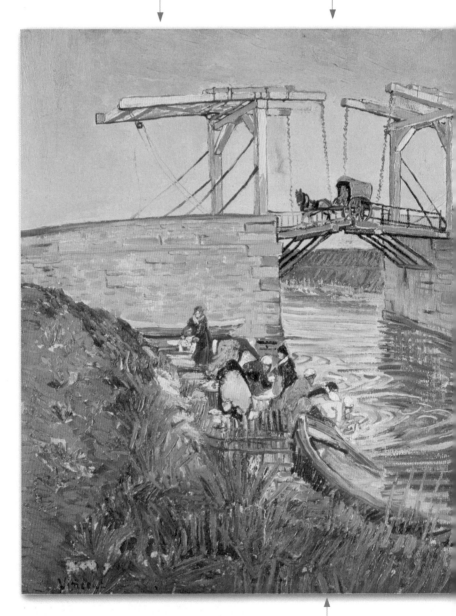

빨래는 보기보다 훨씬 고된 중노동이어
서, 빨래하는 여자들은 하류계급 노동자
에 해당했다.

아를의 랑글루아 다리와
빨래하는 여인들

고흐,
유채,
54×65cm,
1888년,
크뢸러 뮐러 미술관

행복한
노란색

수면의 물결은 겹쳐 칠해도 화폭에서 색
이 섞여 탁해지지 않게 수많은 짧은 선
을 재빨리 그어 완성했다.

Vincent van Gogh

압생트와 권총

고갱과의 결별을 계기로 고흐는 더욱더 많은 술을 마셨다. 오로지 압생트만 들이켰는데, 이 싸구려 술은 환각작용을 불러일으키는 위험한 마약이기도 했다(현재 판매되는 압생트와는 다른 술이다). 결국 정신병원에 입퇴원을 반복하게 되었고, 동시에 고흐의 작품에는 그것이 실편백나무든 밀밭이든 교회든 자화상이든 다른 누구와도 비슷하지 않은 독자성이 깃들기 시작했다. 마치 정신 상태의 변화가 그림에 결정적인 포인트 컬러를 더해준 것 같았다.

서른일곱 살이 되던 해 5월에 고흐는 아를을 떠나 파리 교외의 오베르쉬르우아즈로 옮겼다. 이는 늘 그랬듯이 형을 염려하는 테오가 그를 위해 좋은 정신과 의사 폴 가셰를 찾아내 진찰받게 해주었기 때문이다. 고흐는 가셰를 믿었고 한때는 상태가 호전되었지만 금주까지는 이르지 못했다. 마지막 작품이라고 하는 〈까마귀 나는 밀밭〉에서도 노란색이 강렬하다. 하늘의 파란색과 대비를 이루며 지금까지의 그 어떤 작품에서보다 불길한 기운을 내뿜는 노란색은 검은 까마귀 때문에 더욱 꺼림칙하게 보인다. 이런 그림을 그리는 화가는 이 세상에 오래 머무를 마음이 없는 게 아닐까.

7월의 어느 일요일 고흐는 화구를 들고 그림을 그리러 나갔다가 피스톨로 자신을 쏘았고 죽지 못한 채 집으로 돌아왔다(어느 부위를 쏘았는지 피스톨이 왜 발견되지 않았는지는 아직까지 수수께끼다). 목격자의 증언에 따르면 고흐는 피를 흘리며 무표정하게 거리를 걷고 있었다 한다. 압생트의 영향으로 통증을 느끼지 못했을 수도 있다. 집에 도착해 의사를 불

고흐, 〈아를 병원의 정원〉, 1889년, 오스카 라인하르트 컬렉션

렀는데, 의사는 손 쓸 도리가 없어 응급치료만 하고 떠났고 고흐 홀로 침대에 남겨졌다. 연락이 닿은 테오는 형이 죽기 전에 도착할 수 있었다.

　고흐의 그림은 살아 있을 때 딱 한 점 팔렸을 뿐이다.

까마귀 나는 밀밭

고흐,
유채,
50×103cm,
1890년,
반 고흐 미술관

누구도 그릴 수 없었던 밀밭인 만큼
사람을 사로잡는다.

Vincent van Gogh

길도 구부러져 있다. 만년의 고흐는
곧은 것을 그리지 않았다. 온갖 사물
이 뒤틀려 있다.

그리고 노란색은
불길해졌다

〈아를의 랑글루아 다리와 빨래하는 여인들〉과 똑같은 파랑과 노랑의 대비가 여기서는 불길한 기운을 자아낸다.

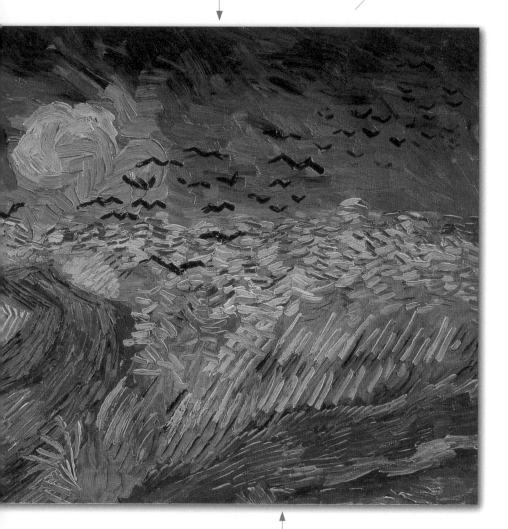

상상 속 풍경이라고밖에 생각할 수 없는 술렁이는 대지와 일그러진 하늘, 그 사이를 나는 불길한 검은 까마귀 떼

주요 화가 연표

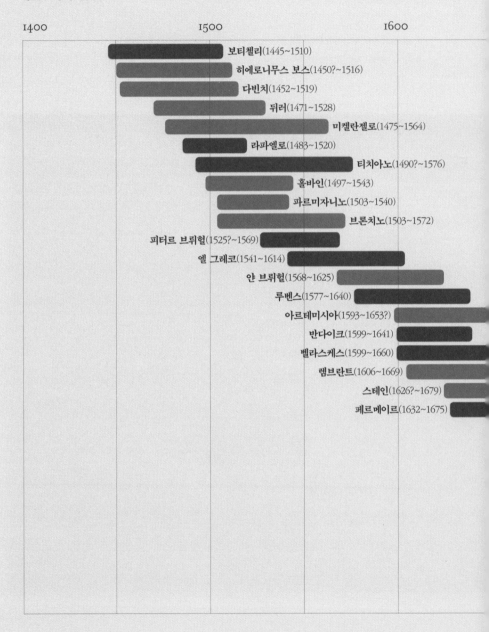

1400	1500	1600

보티첼리(1445~1510)
히에로니무스 보스(1450?~1516)
다빈치(1452~1519)
뒤러(1471~1528)
미켈란젤로(1475~1564)
라파엘로(1483~1520)
티치아노(1490?~1576)
홀바인(1497~1543)
파르미자니노(1503~1540)
브론치노(1503~1572)
피터르 브뤼헐(1525?~1569)
엘 그레코(1541~1614)
얀 브뤼헐(1568~1625)
루벤스(1577~1640)
아르테미시아(1593~1653?)
반다이크(1599~1641)
벨라스케스(1599~1660)
렘브란트(1606~1669)
스테인(1626?~1679)
페르메이르(1632~1675)

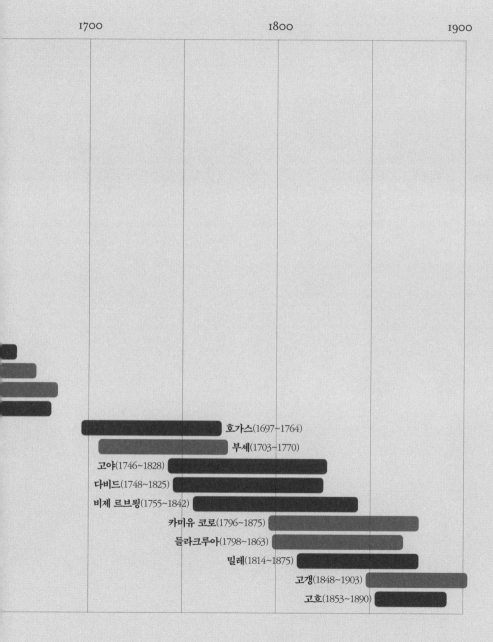

호가스(1697~1764)
부세(1703~1770)
고야(1746~1828)
다비드(1748~1825)
비제 르브룅(1755~1842)
카미유 코로(1796~1875)
들라크루아(1798~1863)
밀레(1814~1875)
고갱(1848~1903)
고흐(1853~1890)

내 생애 마지막 그림
화가들이 남긴 최후의 걸작으로 읽는 명화 인문학

초판 1쇄 인쇄 2016년 6월 13일
초판 4쇄 발행 2021년 8월 12일

지은이 나카노 교코
옮긴이 이지수
펴낸이 김선식

경영총괄 김은영
기획·편집 최수아 **본문교정** 박민영 **책임마케터** 최혜령
콘텐츠개발4팀장 김대한 **콘텐츠개발4팀** 황정민, 임소연, 박혜원, 옥다애
마케팅본부장 이주화 **마케팅1팀** 최혜령, 박지수, 오서영
미디어홍보본부장 정명찬 **홍보팀** 안지혜, 김재선, 이소영, 김은지, 박재연, 오수미, 이예주
뉴미디어팀 김선욱, 허지호, 염아라, 김혜원, 이수인, 임유나, 배한진, 석찬미
저작권팀 한승빈, 김재원
경영관리본부 허대우, 하미선, 박상민, 권송이, 김민아, 윤이경, 이소희, 이우철, 김혜진, 김재경, 최완규, 이지우
외부스태프 본문 및 표지 디자인 민진기디자인

펴낸곳 다산북스 **출판등록** 2005년 12월 23일 제313-2005-00277호
주소 경기도 파주시 회동길 490 다산북스 파주사옥
전화 02-702-1724 **팩스** 02-703-2219 **이메일** dasanbooks@dasanbooks.com
홈페이지 www.dasanbooks.com **블로그** blog.naver.com/dasan_books
인쇄 민언프린텍 **제본** 에스얼바인텍 **후가공** 평창P&G

© 2016, 나카노 교코

ISBN 979-11-306-0848-8 (03600)